中國 手繪 建築

{漫遊史}

·經典好評版·

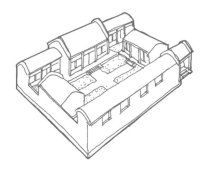

張克群

|著|

序言

　　記得媽媽領著年幼的我和妹妹在頤和園長廊仰著頭講每幅畫的意義，在每一座有對聯的古老房子前面讀那些抑揚頓挫的文字，在門廳迴廊間讓我們猜那些下馬石和拴馬樁的作用，並從那些靜止的物件開始講述無比生動的歷史。

　　那些頹敗但深蘊的歷史告訴了我和妹妹，世界之遼闊，人生之倏忽，而美之永恆。

　　媽媽從小告訴我們的許多話裡，迄今最真切的一句就是：這世界不止眼前的苟且，還有詩與遠方——其實詩就是你心靈的最遠處。

　　在我和妹妹長大的這麼多年裡，我們分別走遍了世界，但都沒買過一間房子。因為我們始終堅信詩與遠方才是我們的家園。

　　媽媽生在德國，長在中國，現在住在美國，讀書畫畫、考察古建築，頗有民國大才女林徽因之風（年輕時的容貌也毫不遜色）。那時，梁思成、林徽因兩位先生在清華勝因院與我家比鄰

而居，媽媽最終聽從梁先生的建議，讀了清華建築系而不是外公希望的外語系，從此對古建築癡迷一生。並且她對中西建築融匯貫通，家學淵源又給了她對歷史細部的領悟，因此才有了這本有趣的歷史圖畫（我覺得她畫的建築不是工程意義上的，而是歷史的影子）。我忘了這是媽媽寫的第幾本書了，反正她充滿樂趣的寫寫畫畫，總是如她樂觀的性格一樣情趣盎然，讓人無法釋卷。

　　媽媽從小教我琴棋書畫，我學會了前三樣並且以此謀生。第四樣的笨拙導致我家迄今牆上的畫全是媽媽畫的。我喜歡她出人意表的隨性創意，也讓我在來家裡的客人們面前常常很有面子。「這畫真有意思，誰畫的？」「我媽畫的！哈哈！」

　　為媽媽的書寫序想必是每個做兒女的無上驕傲，謝謝媽媽，在給了我生命，給了我生活的道路和理想後的很多年，又一次給了我做您兒子的幸福與驕傲。我愛你。

<div align="right">

高曉松

（音樂人）

</div>

我們老祖宗雖說偏愛詩人、畫家，把實際動手幹活的叫做「巫醫樂師百工之人」，還加上什麼「君子不齒」之類貶低的話，但在老百姓的心裡，對工匠（尤其是木匠）是很尊重的。其主要原因是中國古代蓋房子的工匠，基本上是以木匠為主，加上瓦匠來幫點忙，與百姓息息相關的房子就是這樣一間間蓋起來的。都說安居樂業的，沒有居可安，怎麼樂業。沒有房子，上哪兒避風躲雨去呀！要不怎麼有關魯班的神話世世代代流傳極廣呢？詩人杜甫的破房子漏雨後，想起光寫詩是擋不了雨的，還是得有房子，遂寫出「安得廣廈千萬間，大庇天下寒士俱歡顏」的名句。

中國的祖先們之所以對木結構情有獨鍾，大抵上有這麼幾個原因。其一是自從步入農耕時代，人們的衣食住行都指著土地。衣有棉麻、食賴五穀，住呢，自然也是要用土地奉獻給我們的樹木。其二是周天子太過勤快，他把後世子孫應該做的事，諸如城市規畫、搭建房屋等都做了詳細的規定，使得蓋房子一類的事從此有規矩可依。既然如此，那後人照搬這些規矩就得了。所以中國古建築幾千年來，瞧著似乎沒多大變化，直到出現了鋼筋水

泥。其三，木結構房子的好處是顯而易見的：材料易找、施工神速、抗震性好。古代的君王們常常比賽著建宮殿並以此為榮。那速度可是很重要的！可當前朝被滅之後，他們又比賽著燒宮殿。這一壞毛病就顯示出木結構的最大缺點：容易著火。這就是大量的古代建築沒能留存至今的原因。

那麼，我們的祖先用木頭建造了哪些至今讓我們自己，乃至於讓全世界都驚歎的建築呢？我們目前看到的古建築，按類型大致可以分為皇家建築（包括宮殿、壇廟、苑囿、陵寢等）、民間建築（包括古城、祠廟、牌坊、民居、商號、墳墓等）和宗教建築（包括廟宇、宮觀、清真寺、教堂等）。此外，長城、古橋之類歷史悠久的構築物，在本書中也被算在古建築裡面。

建築既是實用之物，又是一種藝術品，而且多數是一種公共藝術品，一般情況下，人們很容易看到和觀賞它。然而，與文學、戲劇、繪畫等藝術門類相比，建築藝術又有它獨特的內涵和魅力。它自己不會說話，需要有人加以指點、講解才行。本人不才，卻是學這一行的，自覺有責任當個講解員，把前人留下的美好東西掰開了、揉碎了展示給大家。讓各位讀者和我一樣，愛上這份獨特的遺產。當然，這本書不是教科書，只是「小講」，也就是走馬看花，觀其大略，為讀者介紹一下中國古建築的脈絡，不會讓人感覺很深奧的。不懂建築的人完全可以拿它當科普讀物來把玩。

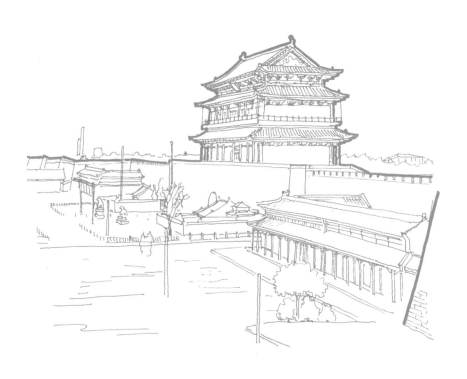

Part II 民間建築

第4章 古城風貌

‧城市

‧學校

第5章 紀念性建築

‧祭祀場所

Part III 宗教建築

第8章 佛教石窟、名山及佛塔

第9章 佛教廟宇

第10章 道教建築及媽祖廟

第11章 伊斯蘭教建築

第12章 天主教建築和基督教建築

·天主教建築

·基督教建築

Part IV 其他構築

第13章 長城與古橋

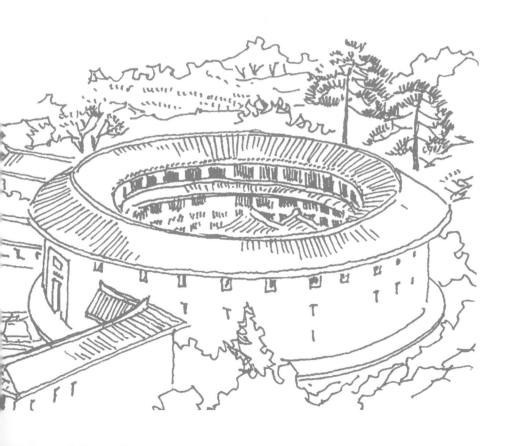

古代建築長什麼樣子？

　　要是說起中國古代建築長什麼樣子？你一定會脫口而出：「大屋頂吧！」這個說法對，但也不全對。

　　中國地域廣闊是不爭的事實。各地的老百姓為了適應當地氣候，蓋出的房子可謂五花八門。在有些地方，大屋頂就不是建築所必備的。比如，蒙古包的「屋頂」就沒有大屋頂式的出簷，黃土高原上的窯洞也沒有大屋頂。不過，大多數的古代木構建築，確實都頂著一個碩大的屋頂。這種屋頂可不光是用來遮陽避雨的，它的內涵是很深的。有人說，屋前的臺階象徵地，大屋頂象徵天。而屋子裡的人，則如同立於天地之間。聽著是不是有點道理？

　　下面羅列了各類主要的屋頂形式。你要是能記住它們的名字，在中國建築史這門「萬丈高樓」的學科裡，就算爬了一尺來高了。

　　我覺得，屋頂跟人類戴的帽子有點相似。紳士們戴禮帽；老百姓戴氈帽、草帽，還有的纏塊布，或乾脆光著腦袋。中國古代建築的屋頂也分三六九等。就拿常見的來說，最高等級叫重簷廡殿，次一等是重簷歇山，然後是單簷廡殿、單簷歇山，再下來是懸山正脊、懸山卷棚、硬山正脊，最低級的是硬山卷棚。

1 重簷廡殿

2 重簷歇山

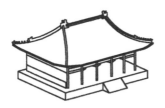

3 單簷廡殿

4 單簷歇山

5 懸山正脊

6 懸山卷棚

7 硬山正脊

8 硬山卷棚

八種不同等級的屋頂

這裡稍微解釋幾個概念，你要是沒興趣，可以把這段跳過去：重簷是指兩層屋頂上下疊著，廡殿是指四坡頂的屋頂，歇山是指把四個坡頂在山牆的那兩個面垂直切下一塊三角形，單簷就是指單層屋頂，懸山是指兩坡頂的屋頂挑出到山牆之外，硬山是指兩坡頂的屋頂且山牆包在屋頂外面，正脊是指屋頂最高處有屋脊，卷棚是指屋頂最高處沒有屋脊。

對於皇家建築來說，主要建築的屋頂形式多半都採用重簷廡殿（如太和殿）、重簷歇山（如天安門城樓）、單簷廡殿、單簷歇山。至於懸山正脊、懸山卷棚，以及硬山正脊、硬山卷棚這四類屋頂，都只能用在附屬建築上。至於一般老百姓的房頂，自然就只能是硬山的了。有錢人家的正房屋頂，也只能用硬山正脊，廂房屋頂就只能用硬山卷棚了。

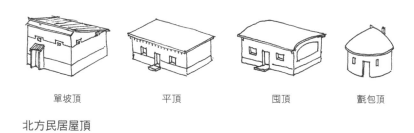

單坡頂　　　　平頂　　　　囤頂　　　　氈包頂

北方民居屋頂

上圖示意的是一般老百姓房子的屋頂。這些屋頂，估計身為老百姓的你我看著就眼熟。

這四種屋頂大多用於北方。在缺水的山西，你可以看見坡向院內的單坡頂，這是為了把寶貴的雨水留在自家的院子裡。而在河北，經常有農家在平頂上晾曬老玉米、辣椒什麼的。這是個不錯的主意：又利用太陽能又防偷，還節省地方。

再來，就是下面的這三種住宅屋頂。

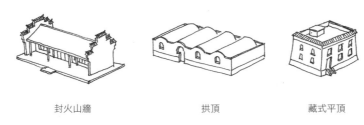

封火山牆　　　　　　　拱頂　　　　　　　藏式平頂

三種住宅屋頂

封火山牆多見於安徽、江西一帶。那白白的牆襯托著深灰色的瓦，屋前綠水背後青山，煞是好看。在山地多平地少的青、川、藏地區，藏式平頂也常用來曬青稞，又省地方又乾淨。

在園林裡，你還可以看見許多亭子。它們的頂子也不盡相同，大致有如下的幾種。

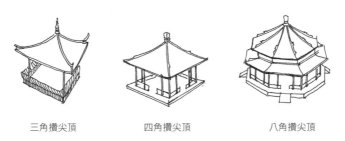

三角攢尖頂　　　　　四角攢尖頂　　　　　八角攢尖頂

亭子頂

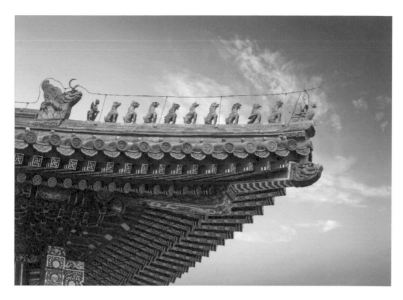

北京故宮太和殿脊獸

　　除了屋頂，用來表示建築等級高低的方式還有：建築的開間、基座的高低、彩畫的形式、室內吊頂的制式、門釘的數量，乃至彩畫的形制、屋脊之上走獸（即脊獸）的數量。

　　你要是有興趣，可以記一記那些小走獸的名稱。在最前面領頭的是仙人騎鳳，其後依次為龍、鳳、獅、天馬、海馬、狻猊、狎魚、獬豸、斗牛、行什。脊獸數量，按照建築等級的高低而有不同，只有太和殿才能十樣齊全。其他宮殿都要是十以下的單數，如乾清宮用九個，中和殿及坤寧宮用七個，妃嬪居住的東西六宮用五個。

中國的建築在幾千年來一直以木頭為主要結構材料，使得這些建築顯得纖細而華麗，在世界建築之林裡獨樹一幟。其實中國也不是不產石頭，但為什麼古人單單鍾情於木頭呢？據我分析，一是古時候人少樹多，怎麼濫砍濫伐也不要緊，而且砍樹比鑿石頭容易多了；二是起初有人用石頭建了希望萬年堅固的墳墓，後來人們看著石頭房子就覺得像是墳墓，晦氣，因此不喜歡用石頭蓋活人住的房子；三是在沒有暖氣的年代，木屋子讓人感覺更溫暖些；四是中國人很在意建造速度，尤其在改朝換代之際，趕緊住上新宮殿是個重要的面子問題。試想朱棣要是不用木頭，他搬到北京城的美夢不知要拖到猴年馬月去了。而且皇帝們不求建築之永恆，與衣、食、住、行這四項生活的基本要素等同視之，把建築物當成衣服、車馬一樣，舊的不去新的不來。不但是百姓住房，就連皇宮也不例外。明明知道木頭怕火，還是用木頭蓋房，從結構構件到門窗吊頂，全部都採用木材。每天晚上還要在院子裡喊：「風高物燥，小心火燭！」

　　除了容易著火，木結構建築還有一個要命的缺點：相當耗費材料，也就是說得砍很多樹，這一條就極不環保。春秋時期，想稱霸的晉國和楚國就玩過建築大賽：楚靈王建了座章華宮（因楚靈王喜歡細腰宮女，人稱「細腰宮」），晉平公一看，你這個「南蠻子」能建華美的宮殿，難道我堂堂的晉國不能嗎？於是舉全國之力建一宮殿，名曰「虒祁宮」。秦始皇統一中國後，在咸陽城周圍 200 里（編註：1 里為 500 公尺）範圍內建造了兩百七十座宮

觀，座座有廊子相通。你想想，建這些宮觀，得需要多少木材呀！無怪乎杜牧在他的《阿房宮賦》裡感嘆道：「六王畢，四海一；蜀山兀，阿房出。」一朝宮殿，滿山皆禿。

　　然後，項羽一把大火，把咸陽城給燒了個精光。等到劉邦建立漢朝後，又是大興土木，建了許多宮殿。下一朝打進來時再燒，再建。就這麼著，原本林木茂密的中原，成了木材稀缺的地方。越是開發得早的地方，如山西、陝西，山岡禿得越厲害，使得黃河中游的水土流失一年比一年嚴重。這多少和古代建築大量採用木結構有關！

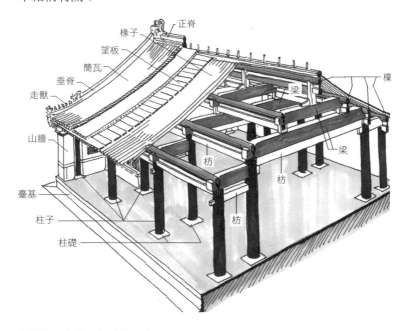

七檁抬梁式木結構建築示意圖

既然建材以木材為主，那最合理的結構形式就是「梁柱式」。在四根立柱上架梁枋，互相榫接成為「一間」。它的構件大至梁、柱，小至斗拱，都是在地面上該鋸的鋸、該刨的刨，從而預製好了的，現場連釘子都不用（古代也沒釘子），只需要一座梯子、一把斧子，木匠上去敲敲打打地把構件拼裝起來即可。施工速度快，是木結構建築的一大優點。

梁柱式木結構有三種：抬梁式、穿斗式和井幹式。抬梁式宮殿在北方較常見，穿斗式多見於南方。上頁的圖為典型的七檁抬梁式木結構建築。

木結構還有一大優點：布局靈活。因為建築物上部的重量全由梁、枋和柱子負擔，所有牆壁無論是磚砌的，還是木板的、布簾子的、紙糊的，都只有隔斷作用，牆壁的配置可隨心所欲。今天要跟誰密談，隔出個小間；明天要開宴會，再拆成一大間。小倆口剛結婚，房子寬敞些顯得痛快；等有了孩子，再把丈母娘接來，就需要多隔出幾間小屋子了。

木構建築屋頂的屋簷是怎麼向外伸出來的呢？古人想出以長方形的木塊相互重疊成斗拱，向前向上地支撐著挑出老遠的屋簷。

你要是抬頭細看，可以發現很多大殿的屋簷下，都有馬蜂窩似的一嘟嚕一嘟嚕的由小木頭塊搭建的東西，那東西就叫斗拱。

斗拱的大小歷代不同，元代之前的斗拱因具有撐托屋頂的作用而碩大，屋頂的出簷也深遠。到了明朝，隨著出簷減小，斗拱也漸漸變小。清代的斗拱已經成為裝飾品而不起多大結構作用了。

因此，看一座古建築的年代，不光看木頭腐爛的程度，還可以從斗拱的大小入手：斗拱越大，歲數越老。當然，民居是不能用斗拱的，這是皇宮、衙門或大型廟宇專用的。

典型的中國古代建築從上到下可分為四大部分：屋頂、斗拱、牆柱、階基。柱子之間橫向的距離叫作「開間」。開間一般都是單數。最當中的因為正對著門口，為了顯示它的重要性，因此開間比兩旁的要大，這個開間叫明間；它兩旁的無論多少間，間距都相等並略小於明間，它們叫次間；最邊上的一左一右的叫稍間（也叫梢間）。下圖是一個五開間的典型中國古建築立面。由此可見，要形容一個建築的規模，常常用多少開間。比如故宮太和殿是十一開間，天安門是九開間，等等。

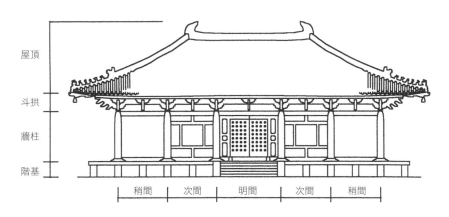

典型的五開間中國古建築立面示意圖

為什麼先說皇家建築呢？因為在古代的中國，皇上是最有錢的。這跟西方國家不同。在古代西方，最有錢的往往是教會。我的老師吳煥加先生說過，建築空間就是錢的堆積。這話在很大程度上是對的，巧婦難為無米之炊嘛。有了足夠的錢，才有條件建造規模和氣魄都不凡的建築。當然，老百姓也有錢的，但總多不過皇家。何況人力物力也不如。老地主就是再有錢，頂多能奴役本村的勞動力。但皇上一開口，全國的勞力、工匠都任憑驅使。

作為皇家建築，最全面、最高級的當然要算是皇城了。我們就先從幾個不同時代的皇城說起。

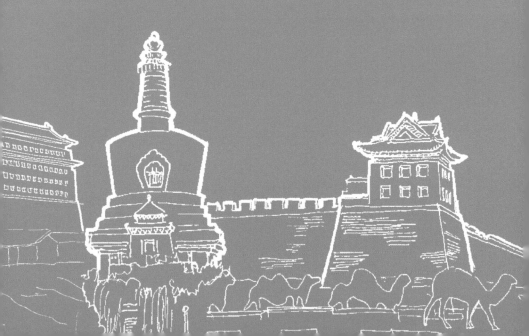

Part I 皇家建築

天子之城和宮殿

皇城

中國古代城市規畫的原則，在三千多年前的《周禮・冬官考工記第六》中早就給規定好了，也就是：「匠人營國，方九里，旁三門。國中九經九緯，經塗九軌。左祖右社，面朝後市，市朝一夫。」這段話意思是說：一個都城應該是方的，跟一個象棋盤差不多。每邊長九里，每面的城牆上開三座門。城裡應有東西向、南北向的街各九條，街寬要是車子寬的九倍。祖廟在左，社稷壇在右，朝廷安排在城的前面，市場在後面。對於皇城（國都）來說，還得有皇上住的地方，這樣才算得上皇城。皇城，就像象棋裡老將和士漫步的那個小方塊，歸皇上一家子所有。但皇上沒有大事兒不能出這個小方塊，老百姓也不能隨便進去。

燕下都　荊軻由此出發

在春秋時期，中國大地上出現了數以百計的小諸侯國。這些小國互相打來打去，到了戰國只剩下幾個大國，最後都讓秦給滅

了，它們的都城當然早就不復存在。在它們的廢墟上，不知多少新的城鎮被建了起來又被毀滅。唯獨位於河北易縣易水邊的這個燕下都（燕昭王時燕國「三都」之一，另外兩個為上都薊城及中都）的遺址，竟然基本完整地裸露在地面上。因為它不在戰略要地，幾千年來沒人搭理，以至於斷壁殘垣、高臺故壘歷歷在目，城牆基礎清晰可辨。

從這些看似無序的歪七扭八的墩子，研究人員發現，它並沒有遵守《周禮》所規定的城市建設原則，而是建了一正一斜、一東一西兩個城。

宮殿都集中在斜歪歪的東城的北端。最大的一個武陽臺面寬140公尺，進深110公尺，比兩個有400公尺跑道的田徑場還要大。這樣大的建築物在兩千五百年前可能是要排世界第一了吧？我沒做過比較，自豪地猜猜而已。

順便說一句，西元前227年，太子丹為了保全燕國，派了壯士荊軻去刺殺秦王。荊軻就是從這裡出發的。要不怎麼有「風蕭蕭兮易水寒，壯士一去兮不復還」的名句呢？

唐代長安城　當時世界上最大的城市

唐代長安城始建於隋朝（581年左右），初名大興城，唐朝改名為長安城。它本是隋唐兩朝的都城，是當時全國政治、經濟與文化的中心，也是當時世界上規模最大的城市。唐代長安城比

同時期的拜占庭都城大六倍，比兩百多年後建的巴格達城大兩倍，是明清北京城的 1.4 倍。怎麼樣，夠厲害吧！

整個城市按中軸對稱布局，由外郭城、宮城和皇城組成，面積達 83.1 平方公里。長安城城內街道縱橫交錯，劃分出一百一十座里坊。城內百業興旺，最多時人口超過一百萬。

唐太宗李世民在這裡開設了全國最大的圖書館：弘文館。長安城還設有國立大學：國子監。國子監下設七個學館，共有房舍一千兩百間，收中外學生八千餘人，外國貴族子弟來此留學者甚眾。此外，長安還是全國佛教的中心、東西方的交通樞紐。

在唐朝，西有以長安為起點通往西方的「絲綢之路」，南邊可由廣州走海路到達天竺（今印度）、大食（今中東、北非等地）等地。這兩條絲綢之路如今正再次發揮著與一百多個國家友好通商的作用。

由於唐代政治上的統一和長安城的繁榮，外國（尤其是西域國家）的很多官員、貴族、僧侶、學者、商賈、藝人、醫生、工匠等，來到長安就不願離開，有不少乾脆僑居或遷居到這裡。這一遷居，促進了中外全方位的交流。胡琴的傳入和波斯馬球的盛行就是例子。不少吃喝拉撒用品裡，很多帶「胡」字的，都是那時從外國傳來的，如胡椒、胡琴等。

唐代長安城在規畫和建設方面，對後起的國內外城市起到了重要的示範作用，如宋代開封城和元、明、清北京城就沿襲了長安城的特點。日本的京都城和奈良城的建設也是從這兒學習了不少。

唐代長安城明德門復原圖

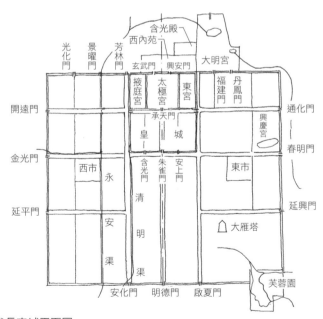

唐代長安城平面圖

唐代長安城的外城牆寬 12 公尺左右，高 5 公尺多，全部用夯土築成，城門處的主要牆段還砌有磚壁。外城牆上開了十二座城門，每面三座。唐長安城的大街都特別寬，主要街道（明德門內南北走向的朱雀大街）寬 150 至 155 公尺，其他不通城門的大街寬度也普遍在 35 至 65 公尺。這麼寬闊的馬路都快能當奧運會的田徑跑道了，無怪乎唐代詩人駱賓王到過長安後言道：「不睹皇居壯，安知天子尊。」

城東和城西各闢出一個市場，東面的叫東市，西面的叫西市。東市賣國產日用品，西市則賣進口的金銀首飾、器皿等。逛市場的人要是把兩處都逛了，要買的物品就差不多齊了。「買東西」這個說法，就是從唐朝開始的。

皇城亦為長方形，位於宮城以南，周長有 9.2 公里。南面正中的朱雀門是正門，此外，皇城還闢有五個門。

朱雀門向南至明德門的朱雀大街，再向北與宮城的承天門之間的大街，構成了全城的南北中軸線。城內有東西向街道七條，南北向五條，道路之間分布著尚書省等中央官署和太廟等祭祀建築。

宮城是最裡面，也是最北面的城。它是個長方形，周長 8.6 公里。城四周有圍牆，南北兩面開有城門。宮城分為三部分，正中為太極宮，東側的東宮是太子居所，西邊的掖庭宮是皇上的眾多老婆和服務人員的住處。

由於太極宮最早是隋文帝所建，隋文帝草創國家伊始，錢包不夠大，所以裝飾等都較為簡樸。因此後來唐太宗時又建了大明

宮，自唐高宗以後，皇上們多在大明宮辦公和居住。

　　長安城的大多數建築在歷代戰亂中早就灰飛煙滅了。近年來，在西安城的南面，原長安城芙蓉園遺址建了大唐風格的「大唐芙蓉園」，由此可見當年唐代建築的大致風格。

明代南京城　奇怪的葫蘆形城牆

　　說南京城始建於明朝，有點委屈它了。要是論起來，春秋末年吳國的吳王夫差於西元前 495 年就曾在這裡建過一個叫冶城的城市。後來，越國的范蠡又建越城（在今南京市長干橋一帶）。當然，這兩座城太過久遠，幾乎連遺跡都沒有了，僅有文獻記載。

　　在這以後，三國的東吳，後來的東晉以及南北朝時期的宋、齊、梁、陳，和那位倒楣詞人李煜的南唐，都在南京建過都城。

　　不過，真正有跡可循且規模宏大的，要算是朱元璋的大明國都應天府了。

　　這個名字是怎麼來的呢？原來，元代時這裡稱集慶路。

　　西元 1356 年四月十一日，朱元璋和他的將士們攻下集慶路後，老朱站在破損的城牆上，半真心半客套地對愛將們說了些諸如「多虧你們拚命啊！」之類感激的話。既能打仗又會拍馬屁的徐達立馬回道：「哪裡哪裡，這都是上天在保佑您，您是順應天意，因此成功了。」聞聽此言，老朱大為高興，立刻下了入城後的第一道命令：「那就把這座城叫應天府吧。」

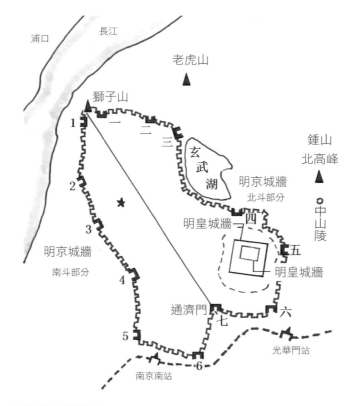

浦口　長江

老虎山
▲

獅子山
▲

1　一　二
　　　　三
玄武湖

鍾山
北高峰
▲

2

明京城牆
北斗部分

○中山陵

明皇城牆
四

3

明京城牆
南斗部分

五

明皇城牆

4

通濟門
六

5
七

6

光華門站

南京南站

明代應天府平面圖

城門

應天府不但名字跟天有關，而且整個城市規畫都跟「天」緊密相連。它的外輪廓不是如《周禮》所規定的方塊，而是一個類似葫蘆的形狀。要是你以為這個形狀毫無規律可循，那可就得學習學習了：這裡頭大有講究。

讓我們在應天府的平面圖上，從南端的通濟門到北端的獅子山畫一條直線。這條線的左邊，是南斗星的形狀，那1、2、3、4、5、6就是南斗星的六顆星星。而線的右邊，則是北斗星的形狀，那一、二、三、四、五、六、七就是北斗七星。北斗是指路的，在天上處於領導地位，因此皇城、宮城，都要設在北斗的勺子裡。也因此，應天府有六加七，共十三個城門。但北斗的勺子這塊地方偏偏是一座湖。老朱也真行，他竟然動員了十萬軍人，把這個燕雀湖給填平了。圖中皇城外的一圈虛線，就是原燕雀湖的舊址。

北斗星的區域，屬於皇家和上層官員所有，因此城牆品質特別好，是用專為皇家燒製的 10 公分 ×20 公分 ×40 公分大小的城磚砌築的。它的牆基用條石鋪砌，牆身用城磚壘砌外壁，中間為夯土，唯有皇宮東、北兩側的城牆，上下內外全部用磚實砌。城磚由沿長江各州府的一百二十五個縣燒製後運來，每塊磚上都印有監製官員、窯匠和工人的姓名，可見當時對都城建設的品質要求之高，也見證了早期的工作責任制。

南斗星區住的是普通老百姓，城牆是用等級低得多的石頭砌築的。你若有機會，可到南面的通濟門去瞧瞧。此門的西邊城牆，用的是大石頭；而東邊城牆，則用的是城磚。

這座城跟「天」之所以聯繫密切，除了徐達的一句讓老朱開心的話，還有一個重要的原因：它的規畫設計者是當時掌管欽天監的劉基（劉伯溫）。他不但熟知天象，還對皇帝的心理揣測得極好。比如說，刑部的位置不在衙門集中的地區，而在北面的太平門外，因為那裡是貫索星的所在。貫索星又叫天牢星，是關押不聽話的星星用的（瞧瞧，這叫天網恢恢啊，犯了法的星星都逃不掉）。朱元璋曾說：「我就躺在院子裡看貫索星。要是那裡出現流星，就表示你們刑部有貪贓枉法的行為。」

那麼，應天府究竟有多大呢？它南北長 20 里，東西寬 11 里，周長 67 里，面積 55 平方公里，比北京城僅小 5 平方公里。在這城牆之外，又修築了一座周長達 50 餘公里的外郭城，把鍾山、玄武湖、幕府山等大片郊區都圍入郭內，並關有外郭門十六座。要是連北面的外郭城都算上，說它是世界第一大古都也不為過。

明清北京城　壯觀的帝王之都

西元 1368 年，朱元璋滅元建明，立應天府（南京）為國都。但他的兒子朱棣曾在北京當了十多年的燕王，對北方的山山水水乃至氣候、人文環境都很熟悉，還特愛吃滷煮火燒這道料理，因此始終鐘情於北京。當然，從政治上考慮，也是為了好好地防禦北方少數民族的入侵。當消滅了侄子，大權在握之後，明成祖朱棣就策畫並開始建設北京。永樂十八年（1420 年），他將國都正

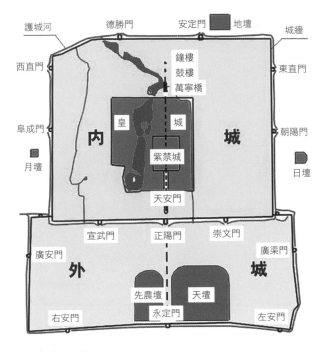

明代中期北京城平面圖

式從南京遷到北京，只把老爸的墳留在南方。

　　明代北京城是在元大都的基礎上改建的。整個城市在原來三重的基礎上，又加了一重，由四圈城牆組成，紫禁城居中，外包皇城，再外是內城，最外是外城，重重環繞，把皇帝一家子嚴嚴實實地圍在最中間。內城加外城總面積約 60.6 平方公里。除了為象徵「天缺西北地陷東南」，內外城各缺一角外，每圈城牆大體都是方方正正的。（也有人認為，城牆缺角是由於修建時為了避

開那裡的河床或沼澤濕地。）因此，北京的街道都是橫平豎直、四平八穩，且正南正北的（個別小胡同及湖泊河流附近的除外）。每個住宅單元「四合院」也是規整的矩形平面，正房坐北朝南，廂房東西分列。北京人的方向感也因此極強——夫妻倆晚上睡著睡著，老公覺得擠，推老婆一把：「頭往東睡去！」（佩服吧！）迷失方向叫「找不著北」。我在看不見窗戶的西單商場裡找個部門，人家告訴我：「西邊。」我原地轉了兩圈，也沒分清東西南北。唉，愧為北京人哪！

　　紫禁城在 1925 年以後又稱故宮，被包在最裡面。紫禁城東西寬 753 公尺，南北長 961 公尺，占地約為 72 公頃，也就是 72 萬平方公尺。它是皇帝居住、辦公的地方，也是皇帝一家老小的住所。紫禁城於明永樂十八年（1420 年）基本建成。後來因雷劈火燒等原因多次重建和擴建，但前三殿、後三宮、東西六宮，仍是明代的格局。紫禁城的位置比元大都的宮城向南移了兩公里，這是因為元代的宮城中心延春閣已被毀並改造成景山。

　　關於紫禁城，我們在後面還會遇見它，這裡就不多說了。

　　皇城是第二圈，它把皇宮、園囿及為宮廷服務的部門包了起來。這樣皇上要想簡單地活動一下身體，就不用興師動眾地出城了。皇城東西寬 2,500 公尺，南北長 2,750 公尺。磚砌的圍牆刷成紅色，頂覆黃琉璃瓦，顯出帝王特有的典雅尊貴。城的四面各開一門：南面是天安門，其餘三面分別為地安門、東安門、西安門。除了天安門外，後三個城門現已不復存在，就剩地名了。如今你

若走在長安街上，在天安門東西兩側，還能看見部分紅牆黃瓦的城牆。

　　內城是第三圈，包在皇城外面。它的東西寬 6,672 公尺，南北長 5,350 公尺。城牆僅為夯土包磚。四面牆開有九座城門，因此有「四九城」之稱。南面即正面三個門：崇文門、正陽門（前門）、宣武門；東面兩個門：東直門、朝陽門；西面兩個門：阜成門、西直門；北面也是兩個門：德勝門、安定門。

1916 年的正陽門城樓

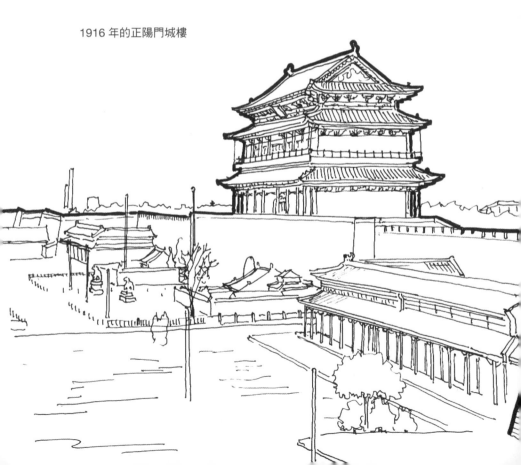

德勝門箭樓

每座門都由裡面的城樓和外面的箭樓兩座建築物組成。在城樓與箭樓之間，圍有圓形或方形的甕城，以便戰時士兵可以安全地從城裡前往箭樓。另外，一旦有了戰事，這裡還可以屯兵。還有一點也很重要，士兵上戰場前得有人給念念經，保佑他們活著歸來或死後上天，因此在甕城裡還建有一些小廟。

請注意城樓和箭樓的區別：城樓四面是敞開的，供官員在上面憑樓遠眺觀風景或八面威風檢閱部隊什麼的；而在城樓之外的箭樓是打仗用的，除了射擊孔外，基本不開窗。

在德勝門外，曾經有過一場驚心動魄的保衛戰。那是明正統十四年（1449年）十月，瓦剌（蒙古的一支）軍隊把明英宗俘虜後乘勝打到北京城下，在西直門外紮下營寨。當時的皇帝明英宗的

弟弟負責監國，後來成為景泰帝。他繼續任用于謙，于謙立刻召集將領商量對策。大將石亨認為明軍兵力弱，主張軍隊撤進城裡，然後把各道城門關閉起來防守，日子一久，也許瓦剌會自動退兵。

于謙說：「敵人這樣囂張，如果我們向他們示弱，只會助長他們的氣焰。我們一定要主動出兵，給他們一個迎頭痛擊。」

于謙把各路人馬在城外布置好後，便親自率領一支人馬駐守在德勝門外，叫城裡的守將把城門全部關閉起來，表示有進無退的決心。他還下了一道軍令：將領上陣，丟了隊伍就斬將領；兵士不聽將領指揮，臨陣脫逃的，由後隊將士督斬。

將士們被于謙勇敢堅定的精神感動了，士氣振奮，鬥志昂揚，下決心跟瓦剌軍拚死戰鬥，保衛北京。

最終，瓦剌軍退去，北京在于謙的堅守下轉危為安。

清代的康熙遠征噶爾丹，也曾由此門出征。

所有的城門外都有護城河，跨河設有吊橋，有需要時可供通行。內城的四角有曲尺形角樓，外城角樓則簡單化了，就建造二層小樓了事。

有趣的是各門分工明確，叫作九門九車：正陽門走皇帝的龍輦，朝陽門走糧車，東直門走木材車，崇文門走貨車，安定門最倒楣走糞車，西直門走水車，阜成門走煤車（因此城門洞裡還刻了梅花的圖案），宣武門走囚車，德勝門因為名字吉利歷來都走兵車。不過，揮師出征和得勝回朝不能走同一條路，因此德勝門沒有城門洞，大家都繞著城樓逆時針行走。

東直門的城樓、甕城與箭樓

老東北角樓

萬寧橋

　　明嘉靖年間，俺答汗率軍進攻北京，有人提出，為安全起見，在內城之外加建一圈外郭，嘉靖准奏。於是，先從南面開工。（犯傻呀，敵軍在北邊呢！）嘉靖四十三年（1564 年）南城建完，想再接著建另外三面，一查國庫，沒錢啦！只好作罷，因此形成了現在北京城南面凸起一塊的奇怪平面。這塊南外城開有七座城門：東廣渠門，西廣寧門（清道光年間因皇帝名叫旻寧，忌諱寧字，遂改為廣安門），南面左安門、永定門、右安門，北面角落裡一邊一座的是東便門、西便門。北牆的三個門即內城南牆的三個門。

整個城市有一條南北走向的中軸線。這條中軸線沿用了元大都時以萬寧橋（俗稱後門橋）為中心的原則，全長 7.5 公里。

　　在 1970 年代，我住在六鋪炕時，常帶孩子來萬寧橋一帶逛商場吃炒肝。那時橋洞還被土埋著不見天日，只有一些漢白玉的欄杆無端地豎在街道旁，令人費解。西元 2000 年整治古河道時開挖並蓄水後，我才知道了它輝煌的歷史。當年從南方徵集來的糧食和銀兩從大運河運到通州，又從通惠河運到這裡。曾經的萬寧橋畔是千帆駛來，商賈雲集的地方啊！

　　圖為橋下看守河道的小龍，東西兩側各有一隻。那可愛的模樣令人忍不住想要撫摸撫摸它。

橋西的蚣蝮

這條中軸線上的建築,都對全城的建築布局和城市輪廓線的形成起著關鍵作用。其中,著名的有永定門、天安門、鼓樓等。而天安門又是重中之重,明清兩代皇帝每年大祭祀都要從這裡進出,國家有大典也要在天安門上頒詔。

鼓樓、鐘樓則位於中軸線最北端。

清滅明後,滿人特別尊重文化,他們把明代北京城的一切建築都完好無損地保留了下來,實在是一件莫大的功勞啊!

明清北京城是集中了兩朝全盛時期全國的人力和物力建設的,它既繼承了歷代都城的成功經驗,也結合了當時的政治、經濟、軍事情況,規畫嚴整,一氣呵成,氣魄宏大。明清北京城充分反映出前人在城市規畫和建設上最傑出的成就。

宮殿

宮殿是皇帝一家子的住處。中國目前保留完整的宮殿不多，也就是明清的北京紫禁城和清朝初期的瀋陽故宮還算完好。但是唐代的大明宮實在太壯觀了，雖然它已經不復存在，我們在這裡還是追憶一下吧。

大明宮　唐帝國的統治中心

西元 626 年，李世民在皇位爭奪戰中率先下手，殺了自己的哥哥李建成、弟弟李元吉。他老爸唐高祖李淵目睹兒子們互相殘殺，心裡不高興，但又不願意數落自己這個能幹的兒子，乾脆自動退位，讓李世民做皇帝（唐太宗），自己一天到晚坐在宮裡彈琵琶消磨時光。

李世民為了顯出自己是孝子，就準備在太極宮東北方的龍首原高地上，給老爸蓋一座新的宮殿。誰知才開工幾個月，李淵就因憂鬱得病去世了，新宮殿也就此停工。

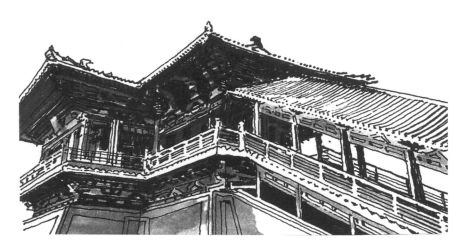

含元殿兩側的闕樓

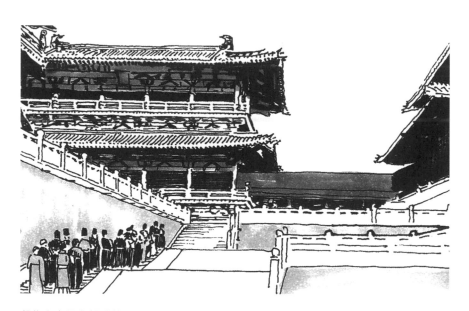

想像中官員上朝時的場景

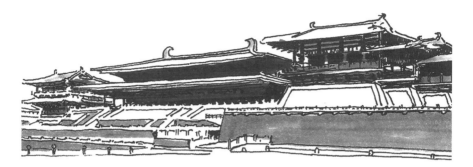

含元殿

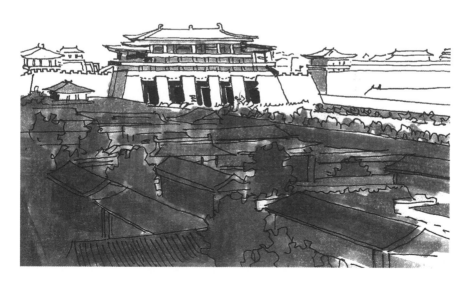

丹鳳門

西元 649 年，李世民的兒子李治（唐高宗）繼位。因為唐高宗從小就有關節炎，覺得太極宮比較潮濕陰冷，於是下令擴建。662 年，開工。一年多後，即 664 年元旦，新宮殿完工，命名為大明宮，意思是唐朝如日中天。除了修大明宮，唐高宗還幹了一件大事：娶了老爸的妾（理論上是自己的繼母）當妻子，還把她立為皇后，這就是主宰大唐半個世紀的武則天。

在大明宮的建設中，國家動用了幾十萬民工、十五個州的賦稅，還停發了長安城各級官員一個月的工資（這一招比較刻薄），將此款挪作建設之用。當時卻沒聽見有官員抱怨，可能是不敢，個別也許真是覺悟高。

大明宮是一座相對獨立的城堡，可以俯瞰整座長安城。它整體近似梯形，南寬 1,370 公尺，北寬 1,135 公尺，東西長 2,256 公尺。總占地面積 324 萬平方公尺，相當於北京故宮的 4.5 倍！其宮殿之壯觀，可想而知。

從長安城進入大明宮的正門叫丹鳳門。丹鳳，即紅色的鳳凰，意指武則天。大明宮的主要宮殿有三個：含元殿、宣政殿、紫宸殿。舉行國家大典在含元殿，一般國事在宣政殿，紫宸殿屬於後宮。這三大殿後來成了各朝代宮殿的範本，估計北京故宮的三大殿就是從這裡學的。

正殿含元殿坐落在高 15 公尺，共三層的大臺基之上。它前面的廣場進深竟然有 630 公尺！那些可憐的外國使臣和本國官員們在大太陽地裡，穿著朝靴，捯著小碎步，還得繞到側面去，以便

上朝拜見皇上，怎麼也得走三十分鐘。不然，怎麼能顯出大唐皇帝的威嚴來呢？

含元殿的一左一右各有一闕樓。闕樓與含元殿之間有連廊。大臣們天天上班要從含元殿側面的坡道爬上去。人在高牆之下，越發感到自己的渺小和皇權的高大。有詩專門形容上朝的景象：「雙闕龍相對，千官雁一行。」唐代詩人王維也有詩句讚揚大明宮的氣派：「九天閶闔開宮殿，萬國衣冠拜冕旒。」

三大殿的後面是別殿麟德殿。它坐落在一個 1 萬平方公尺的臺子上，本身的建築面積有 5,000 平方公尺，是已知古代木結構建築中最大的單體建築物。

北京故宮　明清皇城六百年

北京故宮在歷史上的稱謂是紫禁城，1925 年清朝最後一個皇帝溥儀被趕出來後，這裡就被稱為故宮。紫禁城始建於明永樂四年（1406 年），至 1911 年清朝滅亡，這裡曾住過二十四位皇帝。

我不得不遺憾地說，明清故宮的面積比漢、唐時代的皇宮都小。大概是人口多了，地方顯得小了。故宮城牆上開有四個門：南面是午門，北面是玄武門（清朝康熙年間，因為皇帝名叫玄燁，遂改此門為神武門），然後是東華門、西華門。但就其建築布局的嚴整緊湊、一氣呵成，用料的豪華考究，建築的富麗堂皇來看，卻遠遠超過了前代。

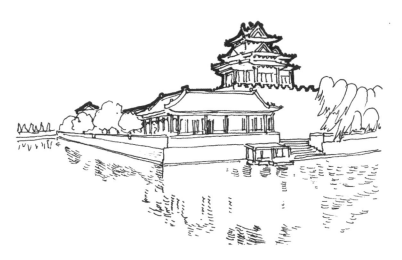

紫禁城東北角樓

就拿瓦來說，元代及其以前的宮殿，僅主要殿堂用了琉璃瓦，到了明代則全宮滿覆黃琉璃。從高處向下望，滿眼皆是波瀾起伏的金色屋頂，璀璨耀目，極為壯觀。這一點又勝過漢、唐宮殿許多了。

整個宮城周邊有城牆和護城河，城牆四角建有四座華麗的三重簷角樓。傳說建角樓時，皇上發下話來：角樓是紫禁城外觀裡最重要的一環，一定要特別漂亮。木匠的設計做了一遍又一遍，總是達不到皇上的要求，為此被處死了好幾批人。正當木匠們絕望時，來了個賣蟈蟈（螽斯）的。一個木匠看見他那精巧而式樣美觀的蟈蟈籠子，忽然眼前一亮：「咦！這不就是一個角樓嘛。」

木匠趕緊將蟈蟈連籠子一起買了下來，將籠子當作設計方案獻上去，總算令皇上龍顏大悅了。現在這座九梁十八柱七十二脊的角樓，就是按照那個蟈蟈籠子的式樣建的。

紫禁城總建築面積有 16 萬平方公尺。現在看起來不算大，很多商業樓都比這大多了。但是考慮到它是單層的，又有許多大大小小的院子，因此也算足夠大了。

紫禁城的主入口「午門」坐落在一個凹形的臺墩上，臺墩正中是面闊九間重簷廡殿頂的城樓，下開五個外方內圓的門洞，兩側建有角亭和闕亭。午門建得巍峨壯觀。不過，人們對於在戲文裡聽到的「推出午門，斬首示眾！」這句話，卻誤解為就在午門外頭行刑呢！其實在古代，行刑地點一般不固定，但肯定不是在午門附近，而是在大街上，經某些商鋪的主人（比如西鶴年堂）同意，在他們門口實施。這樣的話，會給附近的店鋪帶來很好的商機；對官府來說，在鬧市區砍頭，還具有殺雞嚇猴的作用。

從午門進來，穿過太和門之後，在一個極大的廣場北端，七公尺高的三層漢白玉欄杆圍著的基座之上，你就會看見全國等級最高、裝飾最華麗的歷史建築「太和殿」了。朱棣之後的明清兩朝皇帝登基和各種大典，都是在這裡舉行的。太和殿面闊十一間，深五間，屋頂用的是最高一級的重簷廡殿頂。

太和殿高大森嚴，殿前廣場青磚墁地寸草不生，襯著林立的柱子、輝煌的藻井彩畫，給覲見的大臣及外國使臣們造成皇帝至高無上的心理感受。

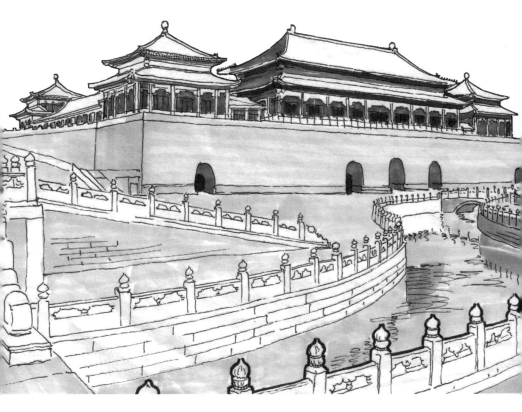

午門

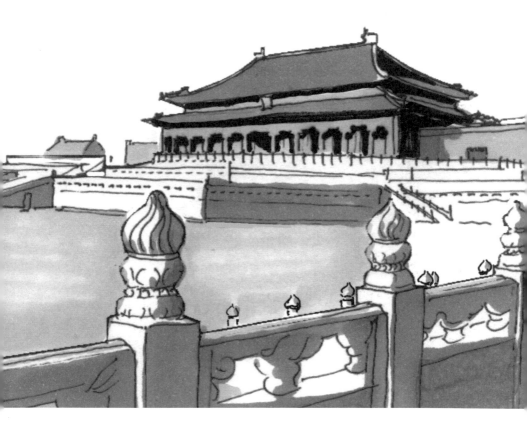

太和殿

一到這裡，就知道什麼是「壓力山大」了，真是連大氣都不敢喘，咳嗽一聲都有回音，更不用說大聲喧嘩了。

　　太和殿後面的中和殿，是皇帝舉行典禮前後的休息之處。中和殿後方又有保和殿，是皇帝宴藩臣和三年一次殿試取狀元的地方。這三座建築稱為「三大殿」，是故宮的主要建築。它們坐落在同一個「工」字形臺座上。臺座的長寬比是九：五，正應了九五之尊的說法。

　　由於考場總是有舞弊，殿試就變得很重要了。傳說有一年，某人賄賂了考官，竟然得以參加殿試。殿試時，乾隆皇帝親自給此人出了個上聯「一行征雁往南飛」，此人對的下聯竟然是「兩隻烤鴨向北走」。乾隆說：「我說的是征雁。」那小子還回嗆：「您的雁是蒸的，我的鴨是烤的，對仗工整呀！」把乾隆氣得哭笑不得，由此揪出一串貪官來。

　　紫禁城在修建時是重中之重的工程，全國一齊動員，工匠輪流上崗。同時施工的有工匠十萬，民夫一百萬。石料均取自京西、京東，磚瓦多為山東所製，品質最好的金磚則來自蘇州。明代故宮所用木料均為楠木，採自川、黔、湖、廣。運輸這些石料、木料時，在南方還可走水路，到了北方則多半是靠冬天往道路上潑水成冰，使木料在冰上一點點滑動，可想而知工程多麼浩大艱鉅。

　　今天的故宮裡沒了皇上坐龍廷，沒了太監滿院走。但是，站在一座座巍峨的宮殿前，環顧光禿禿的院子，你還是可以想見到當年大明、大清皇上的氣派。不過，令我們更加讚歎的則是中國

璀璨的文化，以及古人無與倫比的智慧、手藝和耐心。

北京景山　大明王朝終結於此

　　景山是紫禁城的北方屏障。當年明軍打進北京後，毫不留情地摧毀了元大都的宮殿，並將瓦礫堆到了主要建築延春閣的舊址上，以表示對前朝的鎮壓，所以那時稱這個爛磚瓦堆為「鎮山」。後來在修建紫禁城的同時，一個聰明的建築師對這個瓦礫堆進行了一番改造，把挖護城河等的泥巴都堆在磚瓦堆上面，再種上樹，蓋上亭子，它便成了紫禁城的北屏障，名為萬歲山。清順治十二年（1655 年），這裡改稱景山。

　　整個園子的平面近乎正方形，占地 20 多萬平方公尺。明代在山上曾建五個亭子，清初被毀。現在山上的五個亭子是清乾隆十六年（1751 年）重建的。正中央的萬春亭正當全城的幾何中心（對角線交點），也曾是全城最高點，其外形為三重簷的黃琉璃瓦綠剪邊攢尖頂。它左右各輔二亭，沿東西方向一字排開，強調景山的屏障作用。

　　明崇禎十七年（1644 年）三月十八日夜，李自成的大順軍架起雲梯，猛攻西直門、阜成門、德勝門，太監曹化淳為大勢所迫，打開廣安門放農民軍進了城。

　　皇后被迫自縊，倒楣的崇禎看大勢已去，於是下了狠心殺女弒妃，但自己卻還想活。

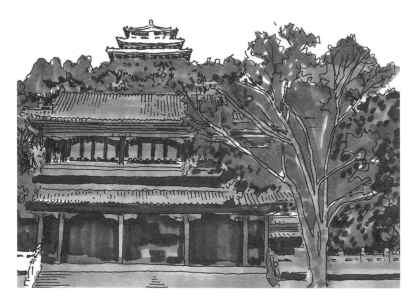

從景山山腳下看萬春亭

　　他換上便服混在逃跑的宦官之中「微服」出宮，跑到了朝陽門。因為當時沒有照片，他又不常視察軍隊，明軍裡竟然沒人認識他，不放他出城；無奈之下他轉頭又趕到安定門，這裡倒是沒有守軍，但門閂太沉重，皇上又沒練過舉重，竟然抬不起它，只好回宮，心緒不寧地睜著眼坐了一夜。

　　十九日破曉，守城的兵部尚書張縉彥及軍官、太監紛紛開城投降，起義軍大將劉宗敏浩蕩入城。崇禎得知此消息，親自在前殿敲鐘召集百官，竟無一人前來。是啊，都泥菩薩過江自身難保了，誰還管皇帝呀！於是，三十四歲的崇禎皇帝朱由檢穿戴整齊後，和從小跟他一起長大的三十五歲的忠誠太監王承恩，徒步出紫禁城北門，進景山南門，一口氣爬到了景山山頂。

1914 年的景山前街

　　崇禎站在山上舉目四望，只見滿城一片混亂。他哭了，淚流滿面。然後脫下龍袍，咬破手指，在衣襟上用血寫下這樣的話：「朕涼德藐躬，上干天咎，致逆賊直逼京師，皆諸臣誤朕。朕死無面目見祖宗於地下，自去冠冕，以髮覆面。任賊分裂朕屍，勿傷百姓一人。」國家亡了不檢討自己，反而賴給大臣。

　　兩人看看山頂沒什麼大樹，又來到山下，找了一棵老槐樹，試了試還結實。朱由檢赤足輕衣，亂髮蓋臉，與王承恩相對上吊而死。就這樣，十六個皇帝當朝，歷時兩百七十六年的明朝結束在景山腳下，還拉了個墊背的。

　　清軍入關後，清順治帝為了收買人心，說那棵槐樹置君王於死地，因此有罪，用一條大鐵鍊子將它捆了起來。後人有句單

評此事曰：「君王有罪無人問，古樹無辜受鎖枷。」後來那老槐樹又活了三百餘年，現今在原址種了一棵槐樹供人們憑弔遐想。1936年，故宮博物院的員工們曾在老槐樹下為崇禎立一座小石碑，後來被拔除。

景山雖無西郊三山五園的氣魄和優美，但因其位置的特殊，又曾是北京城裡的制高點，還有過這段故事，歷來都是旅遊者必去的地方。

瀋陽故宮　皇太極的發祥地

去過北京故宮後再去瀋陽故宮，第一個印象就是「小」。

瀋陽故宮在遼寧省瀋陽市城北，占地面積六萬平方公尺，有建築九十餘所，三百餘間，是中國現存僅次於北京故宮的最完整的皇宮建築。它集漢族、滿族、蒙古族建築藝術為一體，具有很高的歷史和藝術價值。

瀋陽故宮始建於後金天命十年（明天啟五年，西元1625年），那時努爾哈赤正忙著跟大明打仗呢！因此草創幾棟房子之後，就先湊合住下了。

十一年後的明崇禎八年（1636年），皇太極登基稱帝，改國號「後金」為「大清」。第二年，他擴建了整個皇宮。清順治元年（1644年），清政權移都北京後，這裡成了陪都。

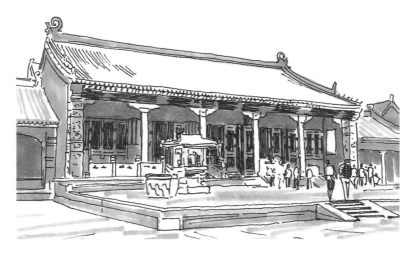

崇政殿

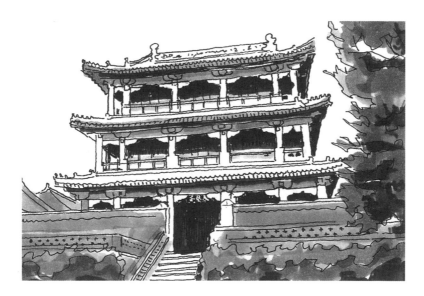

鳳凰樓

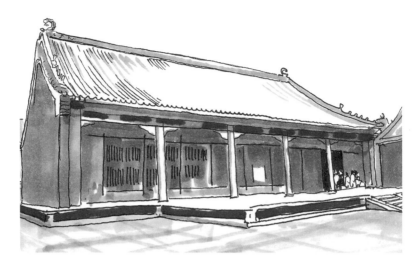

清寧宮

　　從康熙十年（1671 年）到道光九年（1829 年），清朝多位皇帝總共十一次東巡祭祖謁陵，都曾駐蹕（停留暫住）於此，並多次擴建。

　　瀋陽故宮主體建築等級較低。如果你還記得我們前面講過的關於屋頂的常識，那你就會發現，這裡的「金鑾殿」崇政殿，只不過是五開間硬山正脊式的建築。它還是正殿呢！它建於後金天聰年間（1627 ～ 1636 年），即皇太極執政前期，是後金朝會和召見王公大臣之所。要不是山牆邊包的琉璃和屋頂的龍狀正吻，你會以為這是哪家有錢人的正房。

　　皇帝籌畫軍事、讀書和舉行宴會的鳳凰樓，規模龐大，制式高級，樓宇輝煌。看來滿人挺愛讀書，對朝政儀式倒不是那麼重視。

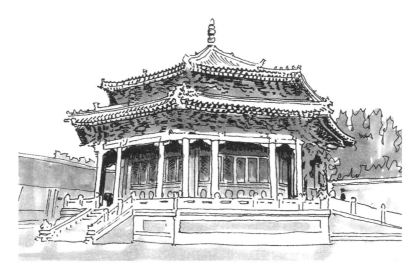

大政殿

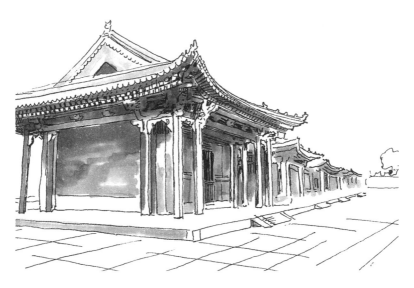

左翼八旗王亭

清寧宮是帝后的寢宮。它名字叫「宮」，其實就是個五開間九檁硬山正脊式的建築，看上去跟我外婆家的正房差不多。最有意思的是，它的門不是如漢族地區房子那樣開在當中，而是依滿族風俗開在邊上。相對於崇政殿來說，這裡顯得安靜多了。

　　除了住人，左側的兩間屋還用來供奉滿族的宗教薩滿教的神，以及舉行祭祀儀式。

　　側面的一個院子很有些意思，是左右翼王、滿八旗旗主和皇帝議事的所在。當時，後金的皇帝皇太極為自己設計了一個巨大的八角亭式建築：大政殿。面對著的大廣場有兩個足球場大，左右兩側各排列著四棟建築，這是八旗旗主的辦公室。皇上有事了，派人跑兩步，就把某位王給召來議事，比打電話沒慢多少。真是直截了當，方便快捷。

布達拉宮　世界上海拔最高的宮殿

　　布達拉宮始建於西元七世紀吐蕃王朝贊普松贊干布時期。布達拉宮整個建築群占地十多萬平方公尺，房屋千餘間，布局嚴謹，錯落有致，體現了西藏建築工匠的高超技藝。主體建築分白宮和紅宮，主樓十三層，高 117 公尺，由寢宮、佛殿、靈塔殿、僧舍等組成。布達拉宮是歷世達賴喇嘛的冬宮，也是過去西藏地方統治者政教合一的統治中心。從五世達賴喇嘛起，重大的宗教、政治儀式均在此舉行，同時它又是供奉歷代達賴喇嘛靈塔的地方。

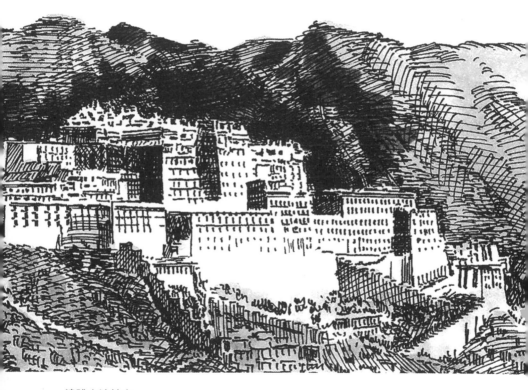

遠眺布達拉宮

祭壇廟宇和園林

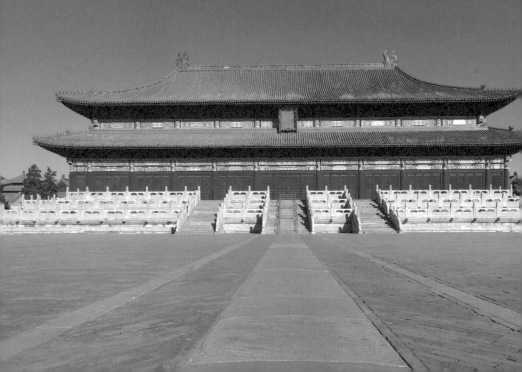

祭壇廟宇

　　皇帝雖然富有天下卻心中膽怯，怕弟兄爭位、怕外族入侵、怕農民起義、怕天災降臨。總之是表面上氣壯如牛，內心膽小似鼠。為了給自己壯膽子，於是修了各種各樣的祭壇，一年到頭忙著磕頭燒香，祈求祖宗在天之靈、天地日月風雨雷電各路神仙，一齊保佑他江山萬代永固，本人長生不老。既然是皇家建築，這裡說的四個祭壇都在北京。我不是偏心北京，主要是這幾個建築群保存比較完好，知名度也高。

天壇　與上天對話的地方

　　古代的人認為，上天是主宰一切的。皇帝是天的兒子，因此祭天是一件頭等重要的事情。其祭祀場所天壇也建造得極宏偉。天壇在北京外城的南面，始建於明永樂十八年（1420 年），占地270 公頃，有兩重牆環繞著。兩重牆的北面兩個角都做成圓弧形，使它的總平面呈南方北圓，以附會古代「天圓地方」之說。

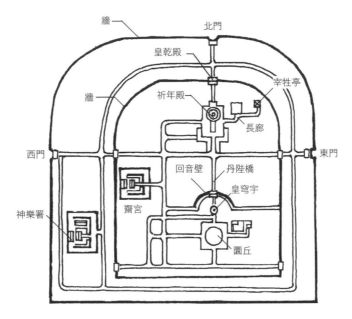

天壇平面圖

　　祈年殿是天壇裡量體最大的建築物，它的功能是祭天以求豐
收。它坐落在一個直徑 90.9 公尺、高 6 公尺的三層漢白玉圓形基
座上。建築物本身的平面是直徑 24.5 公尺的巨大圓形，其支撐屋
頂的內柱高約 38 公尺，上覆三重簷藍琉璃瓦。此殿在設計時極力
象徵天體時空。如當中的四根龍柱象徵一年四季，外圈的十二根
金柱象徵十二個月，而圓形平面及藍色的瓦則表示天。祈年殿結
構雄壯、細部精巧，無論室內空間還是室外臺階、錐形屋頂，都
有著強烈的向上趨勢，以及與天相接的氣氛。

祈年殿

皇穹宇

不論從建築構造還是藝術處理上來看，祈年殿都具有極高的價值。

祈年殿正南方約 700 公尺處的皇穹宇，是存放祭天時使用的老天爺的牌位用的。它的外面有直徑 63 公尺的圓形圍牆，即著名的「回音壁」。不過，我認為建造此殿時並沒有這項聲學目的，因為剛開始建造天壇時，這堵牆是土坏的。後來風吹雨打的，老是要維修，就改成磨磚對縫的磚牆了。又因為要有天圓地方的意思，北牆都做成圓弧形的，就有了這個特殊的音響效果。回音的功能完全是瞎貓碰上死耗子，偶然被某個後人發現的。皇穹宇殿內的十二根柱子裡，有八根香楠木柱子是明代的原物。

圜丘位於天壇最南端，是祭天的祭壇。它是一座由漢白玉砌成的三層圓臺，最下層直徑 54.5 公尺。古人認為一、三、五等單數為「陽數」，而九是「極陽數」，所以圜丘的臺階、欄杆、面層鋪石數都取九的倍數。圜丘的三層攔板共三百六十塊，暗合周天數三百六十天。

自永樂皇帝以來，明、清共有二十二位皇帝到此祭過天。按規定，皇帝一年要來天壇三次：孟春（春季的首月，即一月）祈穀；孟夏（四月）祈雨；冬至祭天。每次祭祀前三天實行五不要：不吃葷，不飲酒，不弔喪，不聽曲，連後妃都不准碰，沐浴後獨住於齋宮，以示誠意。

天壇裡還有一個中國最早的音樂學院。這是一個單獨的院子，當初是演習祭祀禮樂的場所。因為此地原是供奉玄武大帝的顯佑

殿，教授音樂之事索性就由道士們掌管。後來乾隆皇帝不喜歡道士，把他們轟了出去，改顯佑殿為神樂署。

天壇在 1900 年時曾被八國聯軍占領，慘遭破壞。1918 年開始做為公園開放。現為天壇公園。

先農壇　祈求豐收之壇

先農壇在北京城外城的南面，與天壇東西對稱。它始建於明永樂十八年（1420 年），清乾隆十九年（1754 年）重修，占地約 1.13 平方公里，為明、清兩代帝王祭先農諸神及舉行籍耕典禮之所。太歲壇在先農壇的東北方，是祭祀太歲神等神祇的地方。

中國自古是以農業立國的，有「民以食為天」之說，歷來重視農業。每年仲春（農曆二月）的籍耕典禮，皇帝都要親臨先農壇，並且在一畝三分地裡扶犁揚鞭走幾步，表示「親耕」了。大臣皇親們也要跟在皇帝後頭耕一陣子；皇帝比畫完了，就上「觀耕臺」坐著，邊喝茶邊看大臣們繼續耕作。

清嘉慶二十年（1815 年）春天的一次籍耕典禮上，皇上扶犁趕牛正要開耕時，那牛忽然犯了牛脾氣，不肯走了。挨了好幾鞭子，依然如故。換了一頭，還是不動。這下氣壞了皇上，忙壞了御前侍衛，十幾個人連拉帶推竟不奏效。嘉慶大叫起來：「反了！反了！」將鞭子一扔，氣哼哼上了觀耕臺。到了眾伴駕下地扶犁時，那些牛忽然改變方針，四散而逃，直視國家大典為兒戲。

壇座上的浮雕

觀耕臺

這下子皇上更生氣了，下令將供牛的大興、宛平兩地知縣和順天府尹（相當於北京市市長）一律革去頂帶花翎，交給刑部嚴加議處。

1900 年八國聯軍入侵北京，美軍便駐紮在先農壇。美國人酷愛打籃球，一看那「一畝三分地」平平整整的，正好跟一個籃球場差不多大。反正皇上也不在了，就在這裡打籃球。自此，這裡就成了體育運動的好去處。1907 年，搖搖欲墜的清廷終止了祭祀儀式：皇上逃命都來不及了，哪裡還有心思表演種地。1930 年外牆被拆，壇內一塊地方乾脆就改為體育場了。如今，這裡的南半部分依然是體育場。1964 年我在念大學時，為了準備全國運動會（自行車賽），曾在這裡集中訓練了一個夏天。先農壇的北半部分現存的兩壇及五組建築，以新舊並存的方式陸續對外開放。

太廟　明清皇家祖廟

太廟在天安門和午門之間的御道東側，是皇帝祭祖宗的場所。這個祖宗是指現任皇上自己的當過皇帝的親爹、親爺爺。明朝的嘉靖皇帝因為不是上一任皇帝明武宗朱厚照的兒子，而是他堂弟，也就是說嘉靖皇帝的親爹沒當過皇帝，只是親王，因此他爹的牌位不能進太廟。十六歲的嘉靖登基伊始，為了爭取老爹的牌位進入太廟，上下鬧騰了好幾年，也就是所謂的「大禮議」事件。最後，嘉靖終於如願以償。

太廟前殿

　　太廟始建於明永樂十八年（1420 年），有兩重圍牆。第一重
是紅牆黃琉璃的宮牆，牆外密植柏樹。它的主入口在天安門和端
門之間的東廡。第二重牆的正門是正北面的戟門。戟門前有金水
河及七座石橋，再向裡是前、中、後三大殿。前、中殿共建於巨
大的工字形三層漢白玉臺基上。前殿面闊十一間（明代為九間），
重簷廡殿頂，等級與太和殿相同，是皇帝祭祀時行禮的地方。為
了收買人心，兩側建東西廡各十五間，以設有功的皇族和大臣的
牌位。誰家的祖宗牌位要是能進這間屋，足夠他家吹好幾輩子牛

的。這間庭院墁鋪條磚，平整而空曠，與牆外五百多棵森森的古柏形成強烈的對照。中殿面闊九間，單簷廡殿頂，殿內放已故歷朝皇帝皇后的「神位」。中、後殿東西各有配殿五間做輔助用房。後殿之後一座琉璃瓦門，即第一重圍牆的北門。

1924 年，在當時京都市政公所督辦朱啟鈐先生的建議下，太廟被闢為了「和平公園」；1928 年成為故宮博物院的一部分；1950 年改為勞動人民文化宮。

大高玄殿　皇家御用道觀

大高玄殿在景山西側，現景山前街。它建於明嘉靖二十一年（1542 年），為明、清兩代供奉三清尊神的皇家道觀，或稱齋宮。明代宮女在此教習，整天煉丹修道的嘉靖皇帝也是這裡的常客。整個建築群占地面積近 1.5 萬平方公尺，平面呈矩形，坐北朝南。自南向北依次為品字形的三座牌樓（俗稱三座門）、兩座亭子、第一重琉璃門、第二重琉璃門、過廳式大高玄門、大高玄殿、九天萬法雷壇及兩層樓的乾元閣。

正殿大高玄殿面闊七間，重簷廡殿黃琉璃頂，兩側有配殿，原本等級極高。

殿外最南端曾有三座牌樓，南面一座，北面東、西各一座，均為木構三間四柱，上有高低錯落的九座廡殿頂。每個牌樓高 14.42 公尺、寬 9.75 公尺，那重簷之下鉤心鬥角、金碧爭輝、窮極

工巧，倚立在筒子河邊，待朝日初起、夕陽餘暉時美不勝收，曾是北京人極喜愛的一景。還曾有兩座亭子名曰習禮亭，屋頂為三重歇山黃琉璃瓦頂，人稱九梁十八柱，其複雜與華麗程度在亭子類中實屬少見。

　　這一組三樓兩亭的道教儀制性建築，無論布局還是建築本身都是中國僅有的，可惜 1950 年代因拓寬道路，將牌樓、亭子全部拆除，片瓦不留。琉璃門、大高玄門、大高玄殿等主要建築，也被相關部門占用，目前正在修繕中。修繕完成後，將逐步向公眾開放。

牌樓及習禮亭

園林

　　中國古代造園藝術師法自然，寓詩情畫意於其中，在世界園林中獨樹一幟。苑囿（皇家園囿）是這一建築類型裡傑出的代表作，其中又以北京的皇家園林最為壯觀，也保存得最好。北京自金代在此建都之後的近千年來，在皇家園囿建設上有很大的成就。經過幾個朝代的經營，西山一帶便逐漸成為歷代帝王顯貴的遊憩勝地。

　　如今城裡的北海、西郊的頤和園，都是當初為皇家精心打造的。這些園囿規模宏大，氣局開朗，擷取自然景物的菁華，模山範水，既有完整的總體設計，也有精心結構的局部景象，富麗而雄奇，有如波瀾壯闊、金碧輝煌的繪有仙山樓閣的巨幅國畫。

　　現在，我們到幾個有代表性的皇家園林遛一遛。

北海　四朝皇家園林

　　北海在北京老皇城內，位於故宮的西北方，是金、元、明、

清歷代帝王的御苑。

現在北海的規模是清代所形成的，但它的年紀更老。

早在遼代，北海瓊島上就建有行宮，最高處的古殿相傳是遼國蕭太后的梳粧檯。金大定六年（1166年）在此建大寧宮，後改稱萬寧宮。又改島名為瓊華島，在山頂建廣寒殿，堆砌假山。蒙古人南下時，金宣宗望風而逃，這裡成了無人看管的三無世界。名道士邱處機曾到此一遊，並寫詩讚美道：「十頃方池閒御園，森森松柏罩清煙。」

蒙古滅金時，城裡的皇宮雖然被夷為平地，這裡卻因遠在當時的北郊而得以倖免。元大都時，北海被圈入皇城。忽必烈生長在遼闊的草原上，喜愛大自然，在皇宮裡待著顯然太悶，因而整日泡在這裡，把它當成政治中心及大會堂。

明初擴展中海並開掘南海，到了清代，又在瓊華島絕頂上建喇嘛塔及寺院，並在瓊華島的四面及東、北岸，增建了大量亭榭樓臺。

北海中間的瓊華島和島上的白塔為全園中心。

瓊島（瓊華島）是神話裡「一池三山」中蓬萊仙島的象徵。白塔則是順治皇帝接受西域喇嘛的建議所建造，塔身圓潤，其上是細長的十三天，頂端為華蓋，下懸十四個銅鈴。我認為白塔是所有同類塔裡最美的一座。

整個瓊島的北面，環繞著一段兩層高的柱廊。從對面遠遠望去，恰似女人頸上的珍珠項鍊，為瓊島平添了幾分嫵媚。

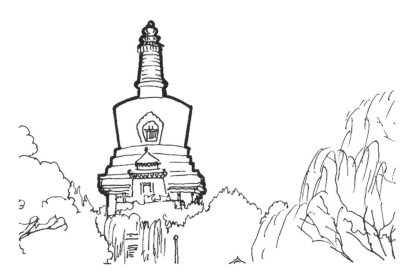

瓊島上的白塔

　　白塔南面以寺院為中心，而北面改為依山隨形設置亭榭，用曲折宛轉的假山洞壑及遊廊相連，頗具變化之能事。文物專家單士元有詩贊曰：「瓊島玉宇望西苑，太液碧照漪瀾間。莫道蓬萊方丈好，都城北海有洞天。」

　　北岸有長 25.5 公尺、高 5.96 公尺、厚 1.6 公尺的琉璃影壁，即著名的九龍壁。修建此壁的原意是以龍避火。影壁的兩面都鑲了九條大龍，襯以雲水，色澤豔麗、形態生動、拼接準確。我曾細細地數過，除了兩面各九條大龍之外，在各處還發現了上百條小龍，這是九龍的孩子還是屬下，不可得知。

　　五龍亭由當中重簷的龍澤亭，以及兩側漸低的重簷的澄祥亭、湧瑞亭和單簷的滋香亭、浮翠亭等四個亭子組成。其中龍澤亭下方上圓，結構精巧，造型獨特，是由北岸觀瓊島的最好去處。

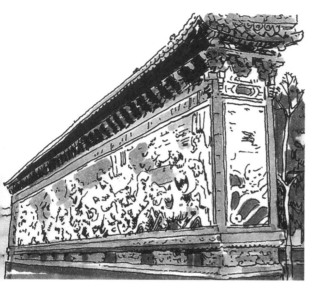
九龍壁

靜心齋假山

　　再往東走，可以看見一座廟宇，叫西天梵境。它前面有黃綠
兩色琉璃牌坊和山門及天王殿等。

　　大殿為黃綠兩色琉璃的無梁殿，與頤和園智慧海同為清代僅
有的兩座大型琉璃飾面的樓閣建築。另外有供皇子們讀書的園中
之園：靜心齋。不過，要是讓我在這有山有水的亭臺樓閣裡念書，
我怕是靜不下心來。

　　多麼幽靜而平和的園子啊！但在白塔下方的小廣場上，竟然
埋伏著五門大炮！它們是用來打仗的嗎？否。原來在清朝初年（順
治十年，1653 年）天下尚不穩定，皇上唯恐有人造反，一旦打進

北京乃至故宮來，得有人迅速趕來勤王。但沒電話、沒手機的，怎麼通知下面一干人等呢？有人出了個主意：鳴炮。但是炮的響動太大，說不定部隊還沒集合完畢，就先把皇上一家子嚇死了。於是就在位於市中心，又別太驚嚇到皇上的北海裡選一處高地，安上五門大炮。一聽炮響，上至官員下到士兵就都知道，「哥兒幾個，趕緊行動吧，皇上在喊救命了。」

當然，炮手需要看到皇上發出的一個牌子「御旨放炮」方可開火。不然就亂套了。

團城　園林中的園林

團城在北海和中海之間，北對北海的積翠堆雲橋，西對金鰲玉蛛橋（今北海大橋）。高聳城牆的包圍之下，令它看上去更像一座古堡。

團城是與北海同時建造的，原先它只是大湖裡的一個小島，元代圍繞小島建了一圈牆，因而有了團城之名。其主殿承光殿平面呈亞字形，重簷歇山頂，四面出抱廈，四邊的屋簷翼角作欲飛狀。殿前正中有琉璃方亭一座，內部陳列元代至元二年（1265 年）所雕的玉甕。此甕名曰「瀆山大玉海」，其量體之巨大實為玉品中罕見，且玉質瑩潤、雕刻生動，是元代著名的宮廷珍寶。幸虧它太大，強盜搬不走，小偷背不動，才得以經明、清輾轉流傳至今，是真正的國寶級文物。

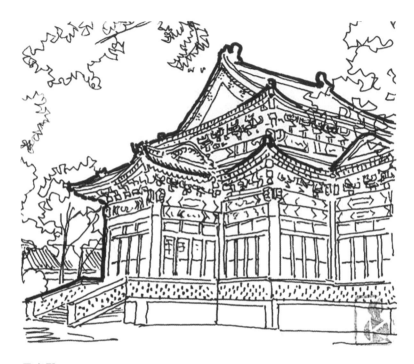

承光殿

　　它高 0.7 公尺，最大處周圍 4.93 公尺，重約 3,500 公斤。玉料
為青灰黑斑色，產地河南南陽。玉海外壁，雕飾了隱起的沟湧波
濤和遊弋沉浮的海龍、海馬、海豬、海犀等不同動物和海獸。它
完工後，奉元世祖忽必烈之命，置於元大都太液池中的瓊華島（今
北京北海瓊島）廣寒殿，清代移至團城。

　　奇怪的是，團城高出地面 4.6 公尺，而且無水源，何以立面
的大樹不缺水呢？這個謎底近年來才被揭曉。原來鋪地磚的斷面
上大下小，類似壓扁了的斗。

瀆山大玉海

　　更有趣的是，磚底下的襯砌材料是一種吸水性極好的東西，看起來類似保麗龍。下雨時，它吸收了大量水分，乾旱時讓大樹慢慢喝。而且團城的城牆上沒有泄水口，顯然是刻意讓雨水滯留在城內。聰明的祖先，真令我敬佩不已！

　　順便提一句：在擴建北海和中南海之間的道路時，本來打算將團城拆掉，在梁思成先生的多方努力之下，團城才得以保留下來。謝謝您，梁先生！

頤和園　慈禧太后曾在這裡散步

　　頤和園在北京城西北 11 公里處，占地面積約 290 公頃，水面占 75%。早在元代便有人開始在這裡經營園林，那時山稱甕山，湖叫金海。

　　清乾隆十五年（1750 年），為了慶祝皇太后六十大壽，改甕山為萬壽山；又疏浚湖泊，擴大水面，在湖東築堤，將其命名為清漪園，成為供皇家遊賞的園囿。清咸豐十年（1860 年），清漪園被英法聯軍燒毀。1884 年，光緒為了討好慈禧，下令重修此園，並改名頤和園。1900 年，頤和園又遭八國聯軍破壞，文物被搶走，很多建築被燒掉。三年後再次修復，但後山的藏式寺廟等多處建築因無力恢復，至今仍保留著不少殘垣斷壁。唯有琉璃塔一座，即佛香閣，屹立山間。

　　佛香閣建在極其高大的石臺之上，是全園的景物中心，也是俯瞰全園的最佳位置。在建園（清漪園）之初，乾隆皇帝的設計是在這個位置建一座九層寶塔，名字都取好了，叫延壽塔。建到第八層時，乾隆親自實地監工，發現這座塔太高太瘦，鎮不住整個萬壽山，毅然決定拆去，才有了今天這座 41 公尺高的佛香閣。可見，乾隆是個極懂建築又勇於改正的人。從此，佛香閣不但成了整個頤和園的鎮山之物，從某種意義上來說，也是北京的代表性建築之一。幾乎從頤和園的所有地方，你都可以看見這個龐然大物。

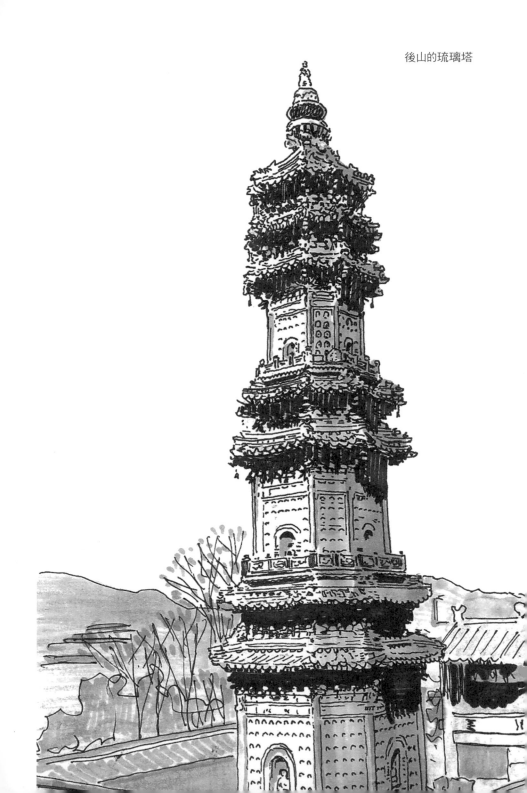

後山的琉璃塔

佛香閣　　　　　　　　　　　畫中游

　　登閣四望，南有水波浩渺中的龍王廟島（又稱南湖島）和
十七孔橋，東有高下參差的知春亭、文昌閣和玉瀾堂，西面的西
堤六橋倒影婆娑，遠塔剛直，近田碧綠，真是美不勝收。

　　最值得稱道的，是頤和園所採用的借景手法。這移山借景的
手法以及運用之妙，是其他園林難以比擬的。遠借西山，中借玉
泉山的玉峰塔，近借西邊的湖泊，使得頤和園在感覺上比實際大
很多！

　　前山裡還有幾組建築，其中最好看的是畫中游，最神奇的是
銅亭。

長廊東端的邀月門

　　銅亭正名寶雲閣，是由 207 噸銅澆鑄而成。其細部完全仿照木結構，令人叫絕。銅亭因為銅不易被燒化而躲過了英法聯軍的火焰。亭內那兩噸重的供桌曾被侵華日軍搶去，打算從天津運走。1945 年日本投降後被追回，現今安放在原處。

　　東起邀月門、西至石丈亭的 728 公尺長的長廊，按建築的間數（四柱為一間），共有兩百七十三間。間間雕梁畫棟，並繪有一百八十七個故事。

　　下面是我臨摹的四幅畫，請欣賞。說不定以後你逛頤和園時，能在長廊裡找到它們。

走馬薦諸葛

王羲之愛鵝

西天取經

畫龍點睛

　　長廊西端的湖裡，有一艘開不動的船：石頭船。它的學名叫清宴舫，老百姓都叫它「石舫」。這是一個學西洋式學得很不徹底的東西。西堤以東的南湖上有龍王島，上建祀龍王的廣潤靈雨祠，又稱龍王廟。島東的十七孔橋與東堤相連，是從萬壽山南望的重要對景。東岸有一銅牛，端坐岸邊翹首西望。據說牛是鎮水之物，有它在，無水患。

銅牛

清宴舫

　　說到水，就不能不提橋。頤和園總共三十多座橋，其大小、形狀、材質均不相同。光是看橋，就足夠你看上兩天的，你信不信？

　　從前，頤和園雖然是皇家獨享的園子，但除了東面、北面以外，為了貼近自然，西面、南面竟然沒有圍牆。直到乾隆四十五年二月，巡邏兵抓住一名老百姓。一開始以為是什麼壞人，後經審判，才知道他是住在附近的普通農民，完全是誤入園林深處。為了安全起見，後來才建了一整圈圍牆。

頤和園是中國現存最大的皇家園囿，既有完整的總體設計，又有構思精密的建築和景物布置，體現了中國傳統造園藝術的最高水準。說它是現存古典園林中絕無僅有的瑰寶，絕不是吹捧。去北京而不去頤和園者，極少。

圓明園　歷經劫難的皇家園林

　　圓明園在西郊頤和園之東，原來規模不大，清康熙四十六年（1707 年），康熙皇帝曾把這裡賜給雍親王做了私家花園。雍正即位後大加擴建。乾隆皇帝於乾隆二年（1737 年）再次擴建，增加了仿江南名勝的圓明園四十景，隨後又在東面新修了長春園，在南面合併若干王公私園，建成了綺春園（後改稱萬春園）。圓明園、長春園、萬春園三個園子，合稱「圓明三園」。

　　圓明三園裡絕大部分都是中式建築，它們的設計師是清代御用建築師雷家，人稱「樣式雷」。但進行總體構思的則是皇帝本人，尤其是雍正皇帝，他在這裡傾注了大量心血。只有「西洋樓」和「水法」是義大利傳教士郎世寧仿法國洛可可式構圖設計的。當初他要用女人的裸體雕像做噴水池邊的裝飾，方案都做好了，呈上去御覽。雍正一看嚇一大跳：「女人不穿衣服！這還了得啦！給我換成動物！」這才有了十二生肖的銅質獸首噴泉。

　　圓明三園前後歷經一個世紀的修建，共有千餘景點、上萬座大小宮殿。它的面積足有五百個足球場那麼大！

西洋樓遺址

　　這樣的規模，無論在中國還是全世界都是空前的，在當時即已聞名中外，被譽為「萬園之園」。圓明三園是清廷不遺餘力，窮極匠心，傾全國人力物力財力所建，反映了清代建築、裝修、造園的最高水準，且聚集大量財寶於此。

　　咸豐十年（1860 年），英法聯軍動用了一百七十艘戰艦、兩萬名官兵，在名叫額爾金（Elgin）的「英國特命全權大使」，以及名叫格蘭特（Grant）的法國軍官帶領下侵入中國。八月打天津，十月打北京。

大水法遺址

　　清軍雖做了殊死抵抗，卻因大刀無法與火槍火炮對打而屢戰屢敗。九月二十一日通州以西八里橋一戰，清軍以五萬名士兵對英法聯軍一萬多名士兵。結果千餘名中國兵陣亡，八里橋下血流成河！

　　當時傳言，英法聯軍打下通州後，本打算直接打北京城。這時出了個漢奸，名叫龔橙，是大文學家龔自珍的親兒子。這個敗家子是英國領事館的「記室」，不管是不是心甘情願，反正是他透露了什麼地方有寶物，還服務到家地帶他們到圓明園。

駐紮在附近的清朝軍隊，在僧格林沁帶領下「望洋而逃」，僅剩少量守園的太監，哪裡是荷槍實彈的洋兵的對手！在他們全部遇難後，十月六日當天，圓明園被占領。從八日到十日，聯軍在圓明園裡進行了三天的大搶掠，凡能拿走的都拿走了，拿不走的則打得粉碎！沖天的大火燒了三天三夜，灰塵則在空中飄蕩了一個星期。當時在園中尚有三百多名無家可歸的太監、宮女，見大火燃起，無奈之下，跑到了他們認為最神聖的皇家祖廟裡。結果三百多人竟活活地被燒死在屋裡！

　　這些國寶凝聚著中國匠人的心血，至今還放在大英博物館裡，放在大亨們的客廳裡。

　　因為建築全部倒塌，寶物有影無蹤，圓明園至今無法恢復原貌，現被闢為遺址公園。

帝王陵寢

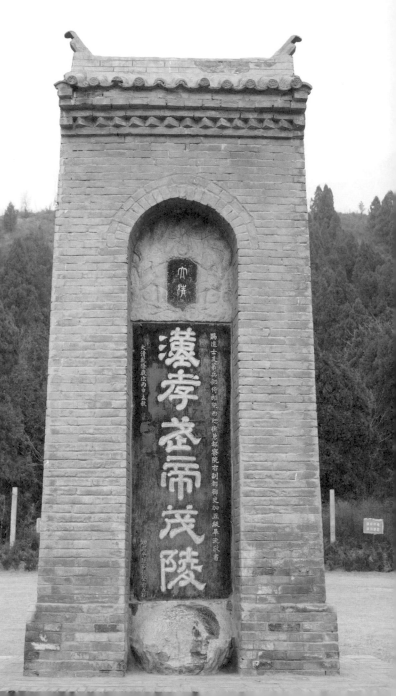

陵墓

「墓」字在古代和「沒」、「歿」同音，意思是人死了就沒了。在春秋以前，人死後是「墓而不墳」的，後來大概是豬拱雞刨的，弄得滿地骨頭，令後人不忍，才加了狀如山丘的墳頭。

過去老百姓家有人過世，一般就挖個坑，埋下棺材，上面再堆個土包就行了。帝王的陵墓和常人的就有所不同了，它經歷了三個發展階段：第一階段稱為「上方式」，即用黃土夯築成上小下大的方錐體，類似金字塔，只是少了尖頂。陝西臨潼的秦始皇陵就是這種。第二階段是以山為陵。此類陵墓始於漢而盛於唐，唐太宗李世民的昭陵便是在長安西北鑿山而建，山石堅硬且用鉛水封閉，難以被盜。但是，如此堅硬的石頭山並不好找。於是有了第三階段：寶城寶頂階段，如明十三陵的形式。這種陵墓是極盡張揚之事，在地上砌築起高大的環形城牆，稱為「寶城」。城的前方起樓稱「明樓」，城牆內用土堆出一個高高的圓包，稱為「寶頂」。明清帝王陵寢的棺槨在玄宮之內，這些陵寢的命運各不相同，有的被發掘（如明定陵），有的被盜掘（如清景陵），

還有的保存至今（如明景陵等）。

我們就從已發現的古老墓地看起。

古燕國王公墓　西周燕國諸侯之墓

這座墓在北京的房山區。那天我到西周燕都遺址博物館時，時間尚早，二門緊閉，但大門已開。於是，我坐在臺階上跟同樣遠道而來等著開館上班的館長聊天。他告訴我，1940 年代，有一位大學生路過京郊琉璃河，無意中在地上撿了一塊瓦當，仔細一看覺得此物不凡，就到處呼籲挖掘並研究那一帶。但當時的政府忙著打仗，沒心思考古，此事就放置不提了。1970 年，某村民在自家地裡掘井，挖出一件 61 公分高的完整青銅器，便立即親自前往城裡，將青銅器交給了相關部門，於是得到了一本《毛澤東選集》和五角錢，正好足夠他搭乘火車回家。

據此，1973 年文物部門開始對琉璃河的董家林村進行探挖和研究。經過十多年的工作，發現了大約是西周時期燕國的城牆及兩百多座墓葬。這些墓葬都是簡單的矩形夯土坑，呈臺階形，上大下小。最底下的坑裡安放墓主，上幾層放陪葬的物品，其中最大的一件就是 1970 年那位村民交來的「董鼎」。目前已確認的幾個墓主人复、伯矩、攸、董、圉，都是燕侯手下的大臣。周成王封諸侯時，把第五個叫「召」的兒子封到了燕。這幾位大臣的墓坑裡都只葬著墓主本人、一輛車、兩匹馬和幾十件青銅器。其中

菫鼎模型

那個叫「攸」的看來是個財迷，他的肚子上放滿了古代當作錢用的小圓貝殼。

　　這一帶肯定還有古墓，但是目前不敢開挖，怕一見天日，有的文物就迅速氧化了，也就是說，化為烏有了。等到科技進一步發展，能夠完好地保存地下的文物時，我們就可以知道更多的事情了。

中山國王陵　東周中山國君之墓

　　1978 年，考古工作者在河北平山縣上三汲鄉挖掘到最早的諸

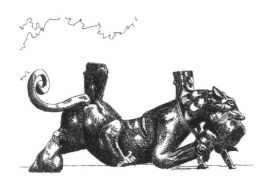

錯金銀虎噬鹿屏風座

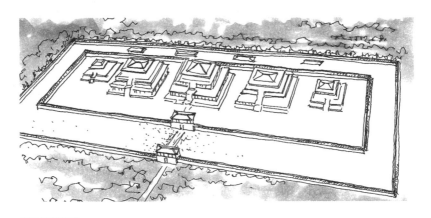

墓園復原圖

侯王一級的陵墓，是戰國時代中山國的墓。此墓北面是靈山，南
面是滹沱河。可見那時的人已經形成背山面水的風水概念。墓地
呈回字形，外廓南北長 110 公尺，東西寬 92 公尺，深 29 公尺。
外圈叫中宮垣，內圈叫內宮垣。內宮垣裡正當中有座居於高臺之
上的兩層建築，稱為「王堂」。左、右還有哀后堂和王后堂。這
種在墳塋上建房子的做法，後世不多見了。

在這個古墓裡出土了大量精美的陶器，有動物、人物形象的生活用品和禮儀用品，其中最精緻的是錯金銀虎噬鹿屏風座。它只有 21 公分高，但老虎咬住鹿的那一刻被塑造得栩栩如生，其力度和動感有極大的震撼力。

中山國是戰國時代一個僅存一百多年的國家，由白狄族鮮虞氏建立。後因國家被滅，白狄族遂與漢族雜居而被同化了。

秦始皇陵　塵封的帝國之謎

秦王嬴政在十三歲即位，當年就著手修建自己的墳墓，真是有「遠見」。當然，人總是要死的，派徐福去尋找長生不老藥，只是自欺欺人罷了。秦滅六國後，秦始皇又動員了七十萬俘虜當勞動力，給自己修墓。

秦始皇的墓在西安市臨潼區驪山腳下，那風水自然是極好的。規畫設計的是他的丞相李斯。墓的外形為三層式的金字塔，高 76 公尺。它的底邊南北長 350 公尺，東西寬 345 公尺，基本上是方形的。考慮到以現在的技術，恐怕挖出來的東西不好保存，因此目前相關單位也不急著開掘這位統一中國第一人的墓。

秦始皇陵沒有被挖掘，但他的衛隊在地底下憋得慌，就提前出土了。1974 年，一個農民在秦始皇陵墳丘東側 1.5 公里處打井，無意中挖出一個陶製武士頭。他並沒有私自倒賣，而是上交給相關部門了。

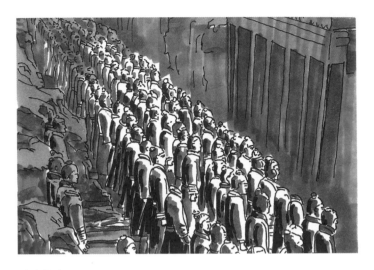

兵馬俑坑

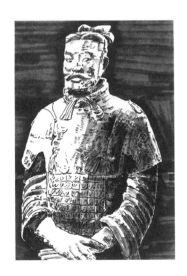

兵俑

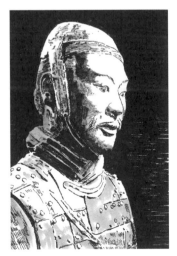

將軍俑

這個陶俑頭受到相關組織的重視進而發掘，才有了使全世界都為之震驚的兵馬俑。這支七千人的地下部隊，顯然是負責守衛秦始皇陵的。

兵馬俑的個頭跟真人一樣，表情極其豐富且長相各不相同。其雕塑水準不但在兩千多年前，就是在現代，也屬上乘。尤其那些當兵的髮式，做得十分細緻。去西安的時候，一定要看兵馬俑。

漢武帝茂陵　規模最大的西漢帝陵

茂陵是漢武帝劉徹的陵墓，位於陝西省咸陽市市區和興平市之間的北原上，距西安 40 公里。在去茂陵的路上，計程車司機講了個故事，說是劉徹在為自己的陵墓選址時，曾經請了兩個當時最著名的風水先生，兩人均為道士。劉徹命他們先後為自己選一處風水寶地。甲道士看好了一處後，在地上淺淺地埋了一枚銅錢以為記號。乙道士隨後也去選了一地，在地上釘了一枚釘子為記。等到漢武帝派人去查看時，發現乙道士的那枚釘子竟然釘到了甲道士埋的銅錢的錢眼裡。可見英雄所見略同，於是漢武帝便選中這裡。

建元二年（西元前 139 年），漢武帝開始在此建自己的壽陵。五十三年後，這個陵墓才派上用場。漢武帝把每年稅收的三分之一用在修建自己的陵墓上，因此茂陵建築宏偉，墓內隨葬品極為豐富。

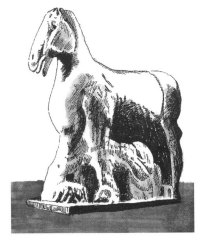

茂陵碑亭　　　　　　　　　　　馬踏匈奴石雕

　　茂陵封土為覆斗形，現存殘高 46.5 公尺，墓塚底部基邊長
240 公尺。整個陵園呈方形，邊長約 420 公尺。至今東、西、北三
面的土闕猶存，陵周圍尚有李夫人、衛青、霍去病、霍光（霍去
病同父異母的弟弟）、金日磾（原匈奴休屠王的太子，後投漢，
賜姓金）等人的陪葬墓。它是漢代帝王陵墓中規模最大、修造時
間最長、陪葬品最豐富的一座，被稱為「中國的金字塔」。

　　不過這裡遠不如金字塔熱鬧，荒草叢生的。大概人們對漢武
帝的興趣遠不如對埃及法老。其實我挺為他抱屈的。漢武帝是漢
朝第七位皇帝，十六歲登基，在位達五十四年。他可謂一個雄才

大略的皇帝，文治武功，功績顯赫，和秦始皇被後世並稱為「秦皇漢武」。我認為他唯一犯的重大錯誤是鼓吹「罷黜百家，獨尊儒術」，這使得中國在很長的時間裡成了孔老夫子的一言堂。

除了這個土堆外，在咸陽原上共葬有西漢十一個皇帝中的九個，還有一些王公大臣的陪葬墓，再加上為了防盜墓而以假亂真用的疑塚。走在公路上往兩邊看，簡直就是處處土堆處處陵，不知哪堆是真墳。

霍去病墓　匈奴未滅，何以家為

霍去病墓位於陝西省興平市東北約 15 公里處。實際上，霍去病墓算是漢武帝茂陵的陪葬墓。

霍去病是西漢抗擊匈奴的著名將領，是漢武帝第二任皇后衛子夫的姨甥，名將衛青的外甥。他十八歲就率輕騎八百，進擊匈奴，殲敵兩千，後被封為「驃騎將軍」。此後六次率領大軍出擊匈奴，擊敗匈奴主力，打開了通往西域的道路，官至「大司馬」、「驃騎將軍」，以功受封為「冠軍侯」。元狩六年（西元前 117 年）病逝，年僅二十四歲。漢武帝因其早逝十分悲痛，下詔令陪葬茂陵。為了表彰霍去病河西大捷的赫赫戰功，漢武帝命人用石塊將墓塚壘成祁連山的形狀，象徵霍去病生前馳騁鏖戰的疆場。

霍去病墓前共有十六件石刻，包括石人、石馬、馬踏匈奴、怪獸吃羊、臥牛、人與熊等，題材多樣，雕刻手法十分簡練，造

型雄健遒勁，古拙粗獷，是中國迄今為止發現的時代最早、保存最完整的大型圓雕工藝品，也是漢代石雕藝術的傑出代表。其中「馬踏匈奴」為墓前石刻的主像，長 1.9 公尺，高 1.68 公尺，由灰白細砂石雕鑿而成。

　　石馬昂首站立，尾長拖地，腹下為手持弓箭匕首、長鬚仰面掙扎的匈奴人形象，是最具代表性的紀念碑式作品，在中國美術史上占有重要的地位。

　　這些雕塑現今保存在茂陵博物館內。

南京六朝墓　半部六朝史

　　從三國的吳國（西元 229 年孫權稱帝）開始，有六個大小朝廷曾在南京建都。它們是：東吳（229 年），東晉（317 年），南朝的宋（420 年）、齊（479 年）、梁（502 年）、陳（557 年）。後四個朝廷不是趙家的那個大宋朝，也不是春秋時代的齊國，而是在東晉之後出現的南北朝四個小國。

　　這六朝貴族不約而同地看中了南京市北面的原下關區（現屬鼓樓區）這塊風水寶地，尤其是象山附近，於是紛紛在這裡建墓。這裡地處長江南岸且多山崗。如果你去那裡，會發現下關區有許多小山包和土崗，估計這些山包大多是古代的墓葬。至今已經找到了十一座東晉王氏家族墓穴，這些墓穴主人均為赫赫有名的六朝高官。

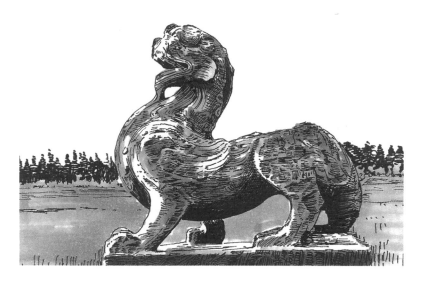

六朝墓的守護神：貔貅

　　僅從一個東晉尚書左僕射王彬之墓，就出土了兩百餘件文物。而王彬之子王興之的墓誌書法，反映了六朝書法從篆、隸走向楷書的演變過程。

　　說象山一帶見證了半部六朝歷史，絲毫不過分。

唐太宗昭陵　開創唐代帝王依山為陵的先例

　　昭陵位於陝西省禮泉縣東北 22 公里九嵕山的主峰上。由於我去的時候直達的大路正在施工中，不得不繞行，走了不少崎嶇的山路，也欣賞了很多美麗的山景。尤其讓我難忘的是陝西人的客氣，計程車司機問路時，看見年長婦女，總要先招呼道「厄（我）姨」，彷彿她跟他是一家子。

唐太宗李世民像

這座九嵕山山勢突兀，海拔 1,188 公尺；地處涇河之陰、渭河之陽，並與太白、終南諸峰遙相對峙。昭陵的玄宮（即墓穴）就鑿建於九嵕山南坡的山腰間。陵園方圓 60 公里，就氣勢之壯觀雄偉而言，可以說是空前的了。

昭陵從貞觀十年（636 年）長孫皇后死後開始營建，直到貞觀二十三年（649 年）李世民入葬時才算竣工，歷時十三年。唐太宗生前曾宣稱要儉約薄葬，但這不過是掩人耳目的好聽話。事實上，昭陵建制十分奢華。據文獻記載，昭陵玄宮的墓室深 250 公尺。墓道前後有五重石門，墓室宏偉富麗，與陽間的宮殿無異。墓門外沿著山腰還建有許多木構的房舍遊殿。不過，如今這些附屬建築早就不見蹤影了。

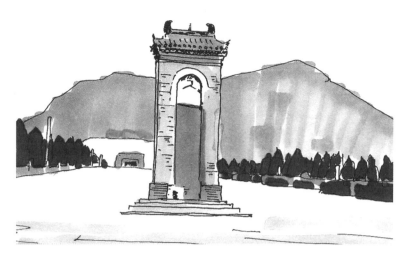

昭陵碑

　　由於玄宮前面山勢陡峭，所以來往十分不便。當初修建時是順山架設棧道，左右盤旋，繞山 300 公尺，才到達墓門。屍體入殮後，又將棧道全部拆除，與外界隔絕。我們只能遠遠望山興歎，無法到得跟前。有說法稱昭陵早已被盜，就算進去了，恐怕已空無一物。

　　從墓碑可以看出來，昭陵碑與漢武帝茂陵碑的形制十分相近。

乾陵　李治、武則天合葬墓

　　如果問世界上哪個皇帝的陵墓最難挖，那麼李治與武則天的「萬年壽域」——乾陵無疑是最佳之選了。

武則天是一個善於用時間打敗一切的人。

她十四歲時入宮，先是用十八年的時間當上皇后，又用三十五年的時間當上皇帝，死後又用一千三百年的時間，證明了自己陵墓的堅固及其魅力的不朽。就連郭沫若臨死前都還念念不忘請中央批准發掘乾陵。不得不說武則天真是生前征服了天下，死後征服了歷史。

她和李治的陵墓始建於弘道元年（684年），歷經二十三年時間，工程才完工。

這座墓被冷兵器時代的刀劍劈過，被熱兵器時代的機槍打過、大炮轟過。一千三百多年間，有名有姓的盜乾陵者就有十七人之多，其中規模最大的一次出動四十萬人之多，乾陵所在的梁山幾乎被挖走了一半。

漢武帝的茂陵被搬空了，唐太宗的昭陵被盜過了，康熙大帝連屍骨都零散了，為什麼單單李治和武則天的乾陵巍然屹立？這就得從乾陵的地勢來說了。

乾陵位於陝西省乾縣城北6公里的梁山上，距古城西安80公里。梁山是一座自然形成的石灰岩山峰，三峰聳立，北峰最高，海拔1,047.3公尺，南二峰較低，東西對峙，當地人稱之為「乳頭山」。從乾陵東邊西望，梁山就像一位女性的軀體仰臥大地，北峰為頭，南二峰為胸，可以說是女皇武則天的絕妙象徵。

乾陵修建的時候，正值盛唐，國力充盈，陵園規模宏大，建築雄偉富麗，堪稱唐代諸皇陵之冠。

梁山遠眺

　　乾陵陵園原有城垣兩重，內城置四門，東曰青龍門，南曰朱雀門，西曰白虎門，北曰玄武門。城內有獻殿、偏房、迴廊、闕樓，還有安放著狄仁傑等六十名朝臣像的祠堂、下宮等建築多處。

　　至於裡面的寶貝，經過多年的探測考察，一位文物工作者推算最少有 500 噸！而最讓世人感興趣的就是那件頂尖級國寶《蘭亭序》。

　　史書記載，在李世民遺詔裡說要把《蘭亭序》枕在腦袋下面。有古人說五代時期的耀州刺史溫韜把昭陵盜了，但在他寫的出土寶物清單上卻沒有《蘭亭序》。那麼，《蘭亭序》可能就藏在乾陵裡。在乾陵一帶的民間傳聞中，早就有《蘭亭序》陪葬武則天一說。

1958 年，一次偶然的機會，幾個農民發現了乾陵的墓道。1960 年，陝西省成立了乾陵發掘委員會，並於四月三日開始發掘乾陵地宮墓道。

發掘顯示：乾陵地宮墓道在梁山主峰東南半山腰部，由塹壕和石洞兩個部分組成。

塹壕深 17 公尺，全部由長 1.25 公尺、寬 0.4 至 0.6 公尺的條石砌築而成。墓道呈斜坡狀，全長 63 公尺，南寬北窄，平均寬 3.9 公尺。條石則由南往北順坡層疊扣砌，共三十九層，大約用了條石四千塊。條石之間使用燕尾形細腰鐵栓板拉固，上下之間鑿洞用鐵棍貫穿，以熔化錫鐵汁灌注。

考古工作者在梁山周圍也沒有找到盜洞和被擾亂的痕跡，從而證明乾陵是目前唯一未被盜掘的唐代帝王陵墓。

為了保護文物，就讓這位偉大的女皇在地底下繼續安睡。

宋陵　看守農田的皇陵

我們都知道，宋朝分為北宋、南宋兩個時期。

北宋是太祖趙匡胤在西元 960 年建立的，首都在今河南開封。皇帝一共傳了九個，但為什麼他們的陵墓遠在開封以西 130 多公里的鞏義市，又為什麼那裡只有八個皇帝的陵呢？

我本來不明白，到了那裡才發現，那裡的風水真是不錯：嵩山、邙山對峙；黃河、洛河貫穿。雖說山不算青，水有點渾，但

在北方來說，也是難得的勝地了。

至於九個皇帝八個陵，是因為最後兩個皇帝宋徽宗、宋欽宗被金人掠到北國軟禁。後來徽宗死於金國。待紹興和議事成，高宗生母韋賢妃與徽宗棺槨歸宋，宋高宗將徽宗靈柩葬在今紹興市皋埠鎮攢宮山。又十餘年後，欽宗過世。金人將其葬於今河南鞏義北宋皇陵區，沒有神道和石刻。

鞏義宋陵埋有：太祖趙匡胤（永昌陵）、太宗趙光義（永熙陵）、真宗趙恒（永定陵，附葬寇准等大臣墓）、仁宗趙禎（永昭陵）、英宗趙曙（永厚陵）、神宗趙頊（永裕陵）、哲宗趙煦（永泰陵）、欽宗趙桓（永獻陵）等八個皇帝。另外，趙匡胤把他老爸也從汴京（今開封）挖了出來，埋在這裡，稱永安陵。

諸陵建制大致相同，都是坐北向南，由上宮、宮城、地宮、下宮組成。建築沒什麼好看的，簡單得很，值得稱道的其實是那些石雕。

每座陵墓的石雕群都是由南向北排著，其排列順序和數量大致是：望柱一對，象一對，瑞禽一對，用端一對，儀仗馬二對，石虎二對，石羊二對，客使三對，武臣二對，文臣二對，走獅一對，鎮陵將軍一對，宮人一對，內侍一對等等，共計五十多餘件，比明十三陵多了。

可惜大多數石人現在都站在農田裡，想要看完整，得跑遍方圓 30 公里。

御馬官

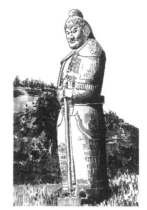

將軍

牽象人

吼獅

　　諸將軍皆肌肉健壯，身軀高大，全副戎裝，雙手拄劍或執斧鉞，虎視眈眈、恪盡職守的樣子，十分生動。這些石雕顯示了北宋一百六十餘年間陵墓石雕的風格演變與藝術成就。我在鞏義市問一個農人，這些石頭人是否妨礙種地，他答曰：「抹斯（沒事），

哈戶（嚇唬）麻雀，比草人灌攏（管用）哩。」

宋朝有個頗為廉政的規定，就是皇帝在生前不准為自己建陵墓。等前一個皇帝死後由他兒子來建，而且施工期限為短短的七個月。因此，宋陵的規模都不大（相較明陵而言），也沒有統一的牌樓、神道等構築。北宋皇陵都像是沒經過統一規畫，誰也不搭理誰。目前只有永裕陵修整成公園，供當地人晨間運動。其他的陵都分散在農田裡。即使永裕陵也沒有售票處，抬腳就能走進。顯出當地政府的大度，不靠吃皇陵增加收入。

松贊干布陵　與大山同壽

娶了唐代文成公主的吐蕃贊普松贊干布，是漢、藏兩族友好的榜樣，為藏族人民所熱愛。他的陵墓建在雅魯藏布江南岸，宗山西南的雅礱河畔，現屬瓊結縣。這裡是松贊干布的老家，地域遼闊、氣候宜人、土地肥美、山川秀麗。後來，松贊干布雖然到拉薩上班去了，但思鄉之情令他選擇死後葬在家鄉。後世的贊普們覺得這裡風水好，紛紛把墓園擠在松贊干布邊上，形成了九個贊普的墓群。

這座墓群占地方圓三公里。每個陵園都是一個方形的平頂構築物。它是由石頭和夯土堆積起來的一個高臺。

松贊干布的陵園位於欽普溝壑之口，瓊結縣縣城外的一個高臺上。墓室本身分為九格，主室內放的不是墓主人，而是佛龕。

遠眺松贊干布的陵園

藏獒形的獅子

守陵的石獅子與內地石獅子不大一樣。老公看了說，藏人的工匠可能沒見過獅子，就按照他們見過的最兇猛的守衛型動物——藏獒的形象雕刻的。我看是滿有道理的。

成吉思汗陵　一代天驕的衣冠塚

　　成吉思汗陵園坐落在鄂爾多斯中部伊金霍洛旗的甘德爾草原上，北距包頭市 185 公里。其實，這裡並不是成吉思汗屍骨的所在地。當時蒙古族盛行「密葬」，成吉思汗死後，他的部下把他埋在草原上，又在上面種草，派兵守護了一年，直到草兒茂盛得跟其他地方一樣才撤軍。所以，真正的成吉思汗墓究竟在何處，始終是個謎。美國的一支考古隊根據可靠情報，曾經悄悄地到蒙古人民共和國某處挖了一陣子，結果挖出無數條大蛇，而且汽車也突然自己滾下山。他們認為這是神靈的作用，心裡害怕，再加上蒙古政府提出抗議，就悄悄溜了回去。現今的成吉思汗陵是一座衣冠塚，經過多次遷移，直到 1954 年才由湟中縣的塔爾寺遷回他老家伊金霍洛旗。

　　成吉思汗陵園占地 5.5 萬平方公尺，四周圍護著紅色高牆，三座相互連通為一體的蒙古包式穹廬金頂大殿巍然聳立。陵園坐北朝南，殿宇飛簷，金碧輝煌。主體建築陵宮由正殿、後殿、東西殿和東西過廳六個部分組成，東西總長 100 公尺。正殿高 25 公尺，東西殿高 18 公尺。

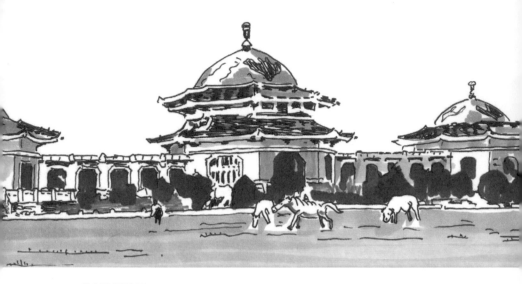

成吉思汗陵園

大殿後殿是寢宮，排列著三座用黃緞子包裹著的蒙古包，西殿內供奉著象徵成吉思汗戰神的蘇魯定（長矛）和戰刀、寶劍、馬鞍等。大殿內繪有大型彩色壁畫，具體地描繪了成吉思汗非凡的一生，與元帝國的社會生活以及當時的風土人情。

金陵　鮮為人知的陵墓

金陵位於北京房山車場村（燕山石化總廠西北）向北三公里處的大房山下。大房山氣勢磅礡，林蔥木茂，山谷裡清澈的泉水長年奔流不息。無怪乎金代海陵王完顏亮在遷都北京後，派人在京郊找尋「萬年吉地」，一年多後終於看中了這裡。

弒兄政變上臺的海陵王完顏亮是個革新派。為了改變女真族

神道欄板和臺階　　　　　　　　側面陵坑

的落後面貌,他一上臺就決定把首都由會寧府(今黑龍江省哈爾濱市阿城區)遷到地廣土堅、人繁物茂的燕京來。但舊貴族們齊聲反對,說是祖墳在這裡,不能走。完顏亮為了堵住他們的嘴,乾脆連祖墳也一併遷過來。

天德三年(1151 年),海陵王在北京建築金中都宮室的同時,在大房山下開始築陵。

因海陵王親臨現場監工,當然也因墓穴極其簡單,工程進展神速。這個方圓 130 里的大陵園在三月份開工,五月就修築完畢了。當年的六到十月,他命人分三次將埋葬在會寧府的,從金太祖完顏阿骨打開始的諸皇帝,以及備受他尊重的叔叔完顏宗弼(就是跟岳飛打仗的那個金兀朮),都迎了過來,分葬在十五個陵墓之內。

十多年前我去看金陵時,那裡正在開挖,除了北京市文物局

的人以外，他人禁止入內。我花錢雇了當地村民當導遊，從小路進去，飽飽地「參觀」了一回。

金陵坐北朝南，分為埋皇帝的帝陵、埋皇后妃子的坤厚陵，以及埋眾位王爺的兆域三大部分。它所依山勢極其巧妙，正當中一矮山，形狀恰似一尊坐著的彌勒佛，左右兩邊由高而低緩緩降下的山，是佛爺環狀的兩臂。整個陵區就安然趴臥在佛爺的肚皮正中。而在它北面的雲峰山，就像是佛爺的椅背。

金代的皇陵相當簡單，從大部分已挖掘的陵墓看，就只是在地上挖一個坑，四周用很厚的條石砌築，坑底放兩塊打磨工整的塊石，上放棺材而已。

金陵的排水系統設計很巧妙。因怕山洪衝擊，浸泡陵墓，建設者在整個陵區的最後面用大石塊修築了兩道環狀的地下水渠，高、寬皆兩公尺。下雨時，山上的水會被這兩道暗渠引到老佛爺的胳肢窩裡，然後便奔出石渠沿山而下，形成兩道清澈的小河，跳躍在山石之間。我在「導遊」的帶領下，還鑽到裡面體驗了一下，跟焦莊戶地道類似，非常壯觀。

整個陵墓裡修得最好的是道陵，因為這是金章宗在世時自己修的。那時正是太平盛世，章宗又對園林情有獨鍾，道陵建得豪華秀麗。元代燕京八景中的「道陵蒼茫」直至明代仍景色不衰。

可惜明天啟年間因為滿人入侵，皇上認為滿、金同族。為了「斷滿人王氣」，天啟帝下令把金陵給平了，還在廢墟上建了一座抵抗金兵的將領牛皋的紀念亭。但這一破壞文物的舉動並沒阻

止明朝的滅亡。

明十三陵　群山環抱的愚昧與睿智

　　明朝共有十六個皇帝。第一個皇帝,即明太祖朱元璋的陵墓在南京。第二個皇帝,朱元璋的孫子建文帝,被他叔叔朱棣趕下臺,據說出家當和尚,不知其所終。第七個皇帝明代宗朱祁鈺因奪門之變,臨死前被他哥哥明英宗降為成王,葬在西山(現某幹休所內)。除此以外,從永樂帝朱棣到崇禎帝朱由檢的十三個皇帝都葬在北京昌平,因此稱他們的陵為明十三陵。

　　明十三陵在北京昌平區天壽山南的山谷中。陵區當中是盆地,四面環山,僅西南方向山脈中斷,形成一個豁口,像是被咬了一口的麵包圈,那個豁口便是陵區的入口。陵墓群以天壽山主峰下永樂帝的長陵為中心,其他十二座各以一個山頭做背景,分列在東、北、西三面的山腳下。十三座陵墓橫亙 15 公里,方圓 120 公里。遠觀群峰環抱,近看各依一山,互相呼應,氣勢雄偉。應該說,它是歷代皇陵裡最壯觀的。

　　作為前奏,陵區入口外一公里處有一座巨大的漢白玉石牌坊。此牌坊建於明嘉靖十九年(1540 年),總寬 29 公尺,高 14 公尺,面闊五間,是中國現存量體最大的石牌坊。牌坊當中一間正對天壽山的主峰和陵區入口的大紅門,可知總體布局是經過仔細推敲的。

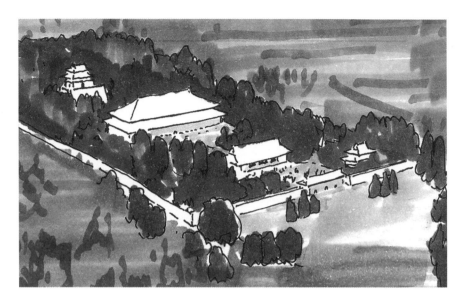

長陵鳥瞰

　　大紅門內的碑亭是一座重簷歇山頂的方形磚砌建築，建於明宣德十年（1435 年），四角輔以華表。

　　明代前期的石頭華表，全中國總共有十個，兩個在天安門前、兩個在北京大學（從圓明園移過去的）、兩個在老北京圖書館的院子裡，還有四個就在這裡了。

　　碑亭以北即為明宣德十年設置的長陵神道。蜿蜒 800 公尺長的神道兩旁，成對地設置了兩立兩蹲的四頭獅子、四頭獬豸、四匹駱駝、四頭大象、四個麒麟、四匹馬。然後是四名武將（兩老兩少）、四名文臣、四名勳臣。它們統稱為「石像生」。

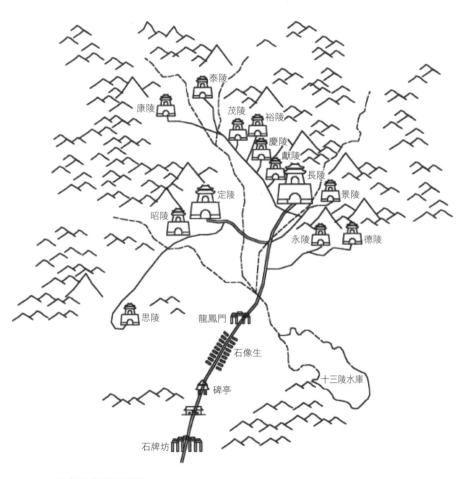

北

泰陵

康陵

茂陵 裕陵

慶陵
獻陵

定陵 長陵

昭陵 景陵

永陵 德陵

思陵 龍鳳門

石像生

碑亭 十三陵水庫

石牌坊

明十三陵總平面圖

神道的武將之一

走在神道上，猶如在檢閱一支威武的石頭大軍。

到目前為止，對遊人開放的單個陵墓僅有長陵和昭陵，還有偶然被發現的定陵地宮。

長陵是明朝第三個皇帝明成祖朱棣（年號永樂）的墓。因他是遷都北京後的第一個皇帝，故而在整個十三陵裡是絕對的中心。長陵前半部分用以祭祀，以祾恩殿為主；後半部分平面為圓形，是陵墓部分。祾恩殿面闊九間，進深六間，用了建築等級最高的重簷廡殿頂黃琉璃。

明代前期施行活人殉葬制，皇帝死後不甘寂寞，要他的妃子們在陰間相伴。朱棣的陪葬妃子有十六人之多，其中八個葬在德陵東南角的「東井」裡，八個葬在定陵西北的「西井」裡。有鑑於殉葬過程相當慘，因此明史中對其細節祕不外傳。但朝鮮女子韓氏曾被選送給太祖為妃，太祖死，韓氏與另一朝鮮女子崔氏同被殉葬。

定陵地宮

其時她的乳母金黑在場，因而整個過程得以在朝鮮《李朝實錄》中披露：首先選好「黃道吉日」，讓中選的妃子們飽餐一頓，然後太監把她們拉到一間專門的殿內，屋裡放著一排木床，在「哭聲震殿閣」中這些可憐的女人立在床上，頭被套在梁上懸下的繩套裡。韓氏當時還曾對金黑哭叫道：「娘，我去了！娘，我去了！」話沒說完一聲令下，太監們踹開木床，人就活活被吊死了！然後將屍體放入棺材內，從豎井縋下埋葬。

第十二個皇帝明穆宗（年號隆慶）是嘉靖帝的三子，由於長期受壓抑，使他比較約束自己的舉止並接近百姓，在他當政的五年多時間裡能重用賢臣張居正等人。可惜好景不長，穆宗在

三十五歲時就因中風死去。他的陵墓昭陵是除去長陵外唯一修整一新對外開放的。

昭陵最前面的明樓內有無字碑一塊，用一巨大的贔屭馱著，然後是祾恩門、祾恩殿，最後是寶城。祾恩殿內四十根巨大的柱子高近 10 公尺，承托著重簷廡殿的屋頂。想當初，這些柱子都是金絲楠木的，1987 年重修時，楠木早已沒了蹤影，倒是美國友好人士捐贈了四十棵美國產的紅杉樹，才解了我們的燃眉之急。

瀋陽三陵　埋著入關前的後金皇帝

清朝入關的第一個皇帝是順治，其實他爺爺愛新覺羅・努爾哈赤在明萬曆四十四年（1616年）就在遼寧登基稱帝了。不過那時不叫清朝，而稱後金。皇太極在1636年登基後，改國號為大清。因為還沒進京，皇太極自己、爸爸努爾哈赤、爺爺愛新覺羅・塔克世等，就都埋在瀋陽附近了。

瀋陽城清代的主要帝陵有三個：福陵、昭陵、永陵。

福陵，位於遼寧省瀋陽市東郊渾河北岸的天柱山上，又稱東陵。它是清朝實際上的第一個皇帝清太祖努爾哈赤和孝慈高皇后葉赫那拉氏等的陵墓。

陵園正中是正紅門，正紅門後方是很長的一段神路，路的兩側有坐獅、立馬、臥駝、坐虎等四對石獸。最新鮮的是，我在這裡見到了石頭老虎。老虎用作石像生，這還是首次見到。石像生

的盡頭是利用天然山勢修築的一百零八級磚階。我邊走邊數了數，顯然不止這個數量。滿族人也喜歡一百零八這個數字，大概是受到漢族的影響。

上了一百零八步臺階，迎面的正中是方城的主入口隆恩門，上建三層歇山式的門樓建築。方城的四角各有一座角樓，城內正中是坐落在須彌座式大臺基上的隆恩殿，是單簷歇山式。殿內供奉著墓主神牌，方城內的建築屋頂都鋪有黃琉璃瓦。方城之後是月牙城，再往後是圓形的寶城。寶城的正中是圓形的寶頂，下面就是埋葬靈柩的地宮。

福陵的周圍，河流環繞，山崗拱衛，氣勢宏偉，景色幽雅，真是個長眠的好地方！

昭陵，位於瀋陽市區北郊，是清朝第二代皇帝清太宗皇太極和皇后博爾濟吉特氏的陵墓。因坐落在瀋陽市北端，故又稱北陵。昭陵規模宏大，結構完整，遠非其他二陵可比。昭陵的建築形式基本上是仿明陵，而細部又具有滿族陵寢的特點，是漢、滿民族文化交流的典範，也是去瀋陽旅遊的必到之地。

永陵，坐落在新賓滿族自治縣城西 21 公里啟運山腳下的蘇子河畔，是大清皇帝愛新覺羅氏族的祖陵，即努爾哈赤的老爹塔克世、爺爺覺昌安及曾祖、遠祖及伯父、叔叔等皇室親族的陵墓。順便提一句，老爺子覺昌安原來姓佟，後改姓愛新覺羅。佟家旁支的其他後代仍舊姓佟，並且也算皇族。碰見姓佟的，你叫他「佟爺」，多半沒錯。

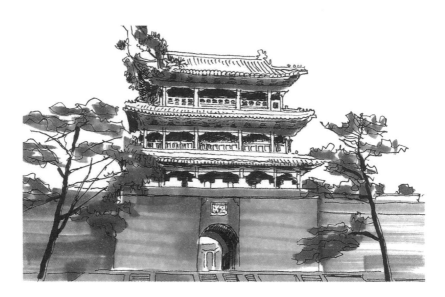

福陵隆恩門

少見的老虎石像生

石像生中可愛的駱駝

努爾哈赤雕像

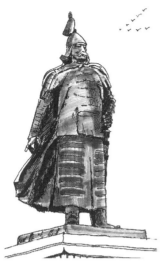

昭陵隆恩門

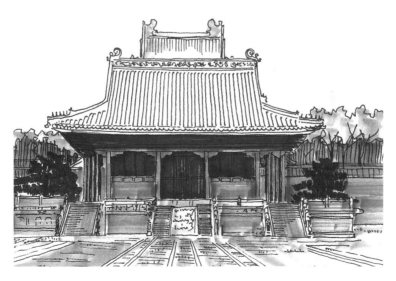

昭陵隆恩殿

永陵從 1598 年動工到 1677 年，經八十年建成。其實它的規模形制都不大，至於為什麼修那麼久，大約是非重點工程之故。

清東陵　半部清朝史

清朝皇帝的想法挺奇怪。你看，明朝的皇子們都封在外地，但清朝的皇子們都被拘在京城裡。明朝的陵墓在北京，清朝卻把皇陵弄到外地，還分東西兩處。這倒是給河北省增加了旅遊景點，也不錯。

清東陵在北京東面 125 公里的河北遵化境內，一個叫馬蘭峪的山裡。這裡是清朝入關的第一個皇帝順治親自選定的皇帝墓園，他自己當然就葬在這裡。第二個皇帝康熙死後，乖乖地埋在父親旁邊。但第三個皇帝雍正從心眼裡不喜歡他這個過於強勢的老爸，即使死後也不願離他太近，就藉口馬蘭峪風水不好，跑到大西面的河北易縣找了地方，另起爐灶地弄了清西陵。

龍鳳門

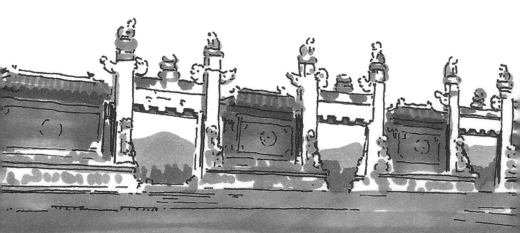

第四個皇帝乾隆從小跟爺爺長大，死後還是跟著爺爺，也葬在東面。後來就亂套了，誰愛埋哪兒埋哪兒。結果就是：東陵葬著第一位順治帝、第二位康熙帝、第四位乾隆帝、第七位咸豐帝、第八位同治帝，一共是五個清朝皇帝。而西陵埋的是第三位雍正帝、第五位嘉慶帝、第六位道光帝、第九位光緒帝，共四個皇帝。清朝的末代皇帝宣統帝（溥儀）後來被改造成了中華人民共和國的公民，死後火化，骨灰葬在萬安公墓。至此，清朝十二個皇帝（努爾哈赤、皇太極、順治、康熙、雍正、乾隆、嘉慶、道光、咸豐、同治、光緒、宣統），入關前的兩個皇帝，入關後的十個皇帝埋在何處，我們就都知道了。

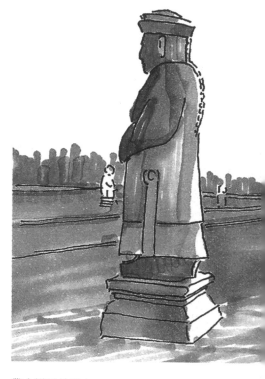

帶小辮子的石人

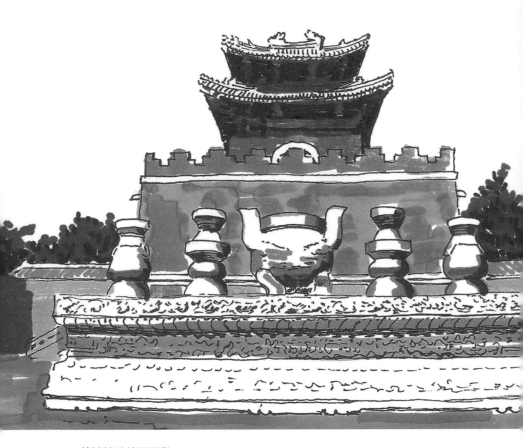

慈禧陵前的石五供

清東陵的規畫是以進京的第一個皇帝順治的陵「孝陵」為中心。整個陵區有一條五公里長的中軸線。這條中軸線上，從南到北排列著老一套的碑樓、龍鳳門、神道、神道碑亭，是整個陵區共用的。然後是屬於孝陵的隆恩門、享殿、大殿、隆恩殿、明樓（墳包子）。

　　中軸線的西面，依次有裕陵（乾隆陵）、定陵（咸豐陵），以及普祥峪定東陵（慈安陵）、普陀峪定東陵（慈禧陵）。東面為景陵（康熙陵）、惠陵（同治陵），等等。從規格來看，當然是順治的孝陵最高。慈禧的陵有點意思：她一輩子張狂，死後卻跟默默無聞的東太后同樣的待遇。除了內部裝修豪華以外，經過我仔細比照，她們的陵墓在外觀上一點區別都沒有。

　　其他的還有後陵兩座、妃園五座、公主陵一座。

　　整個陵區始建於康熙二年（1663 年），此時康熙他爹順治爺已然死去多時了。幸虧順治的遺體是火化的，他的陵墓埋的是骨灰。

　　不過照我看，比起明十三陵來說，這裡給人的感覺就一個字：亂。清西陵也好不到哪兒去，我都懶得去了。

　　至此，對皇家建築的介紹告一段落，下面該看看眾多的民間建築了。

顧名思義，這裡要說的是老百姓（窮的富的都算）的城市、村莊和單體建築。

因其種類繁多，我們只能挑有意思的或有代表性的來看看。

Part II 民間建築

第4章

古城風貌

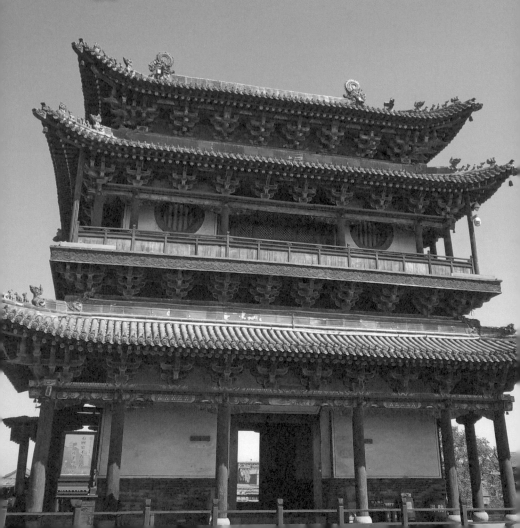

城市

　　在中國遼闊的大地上，從古至今建了多少城市，恐怕是無法統計的。但就城市的數量來說，肯定比皇城要多得多。可惜因為戰亂等原因，完整保存下來的城市並不多。

　　這裡，我們只能舉幾個例子，看看古代一般城市的風貌。

　　中國目前保存最完整的有四座古城，其一是山西平遙（另三座為陝西西安、遼寧興城、湖北荊州）。也有說四大古城是山西平遙、四川閬中、雲南麗江、安徽歙縣。本人的觀點是各取一、兩座，計有：山西平遙、遼寧興城、湖北荊州，以及未入流但很有意思的福建趙家堡。

山西平遙　晉商的家

　　位於山西中部的平遙古城，是一座具有兩千七百多年歷史的文化名城。明初，大水沖垮了縣城的西城牆，隨後擴建城池。但建城者姓字名誰，無人知曉。人們都說是一個有遠見卓識的縣官，

而且這個縣官看起來對孔子極其尊重。城牆上除了必要的城門樓和角樓外，還有三千個垛口和七十二個敵臺，用以隱喻孔子的三千門徒和七十二賢人。康熙四十三年（1703 年）因皇帝西巡路經平遙，而築了四面大城樓，使城池更加壯觀。

平遙城牆總周長 6,163 公尺，高約 12 公尺。城牆以內的街道、鋪面、市樓保留明清形制，主要街道呈「井」字少一橫。街中心還有一座三層高的市樓，唯一的一條商業街穿樓而過。

其他街道兩側多數是民居。從大門的樣式，你可以看出主人的貧富程度。凡有錢人家，朝著街道的大門均為頂部發券的寬大門口，這是因為要進出馬車。

平遙城牆

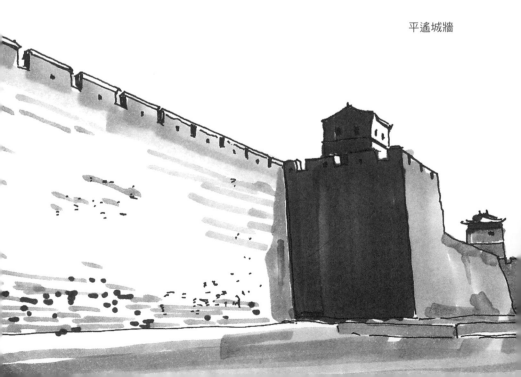

平遙民居鳥瞰

文廟前的影壁

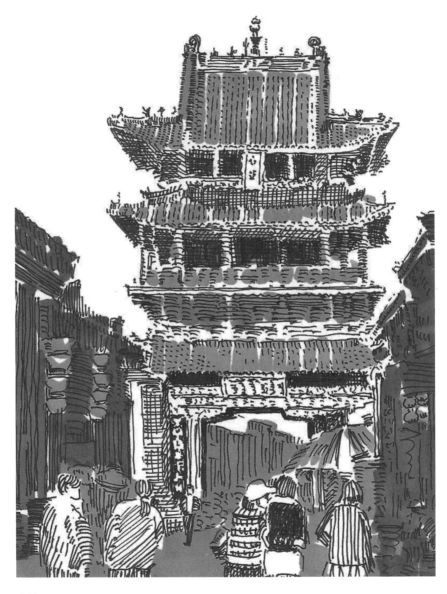

市樓

一般人家的門口，就跟北京的四合院差不多。也因為如此，平遙城的街道都較寬敞。當然，所謂寬敞是相對來說的，走汽車仍然費勁，因此開車去平遙的人，汽車一律要停在城外。城裡用以代步的是當地的電動車，這對保護古城倒是很有好處。

河南開封府　包龍圖坐鎮之地

　　在開封市鐵塔寺街上，有個中國人都知道的開封府。這個衙門本身沒什麼特別之處，但在宋朝時出了個大清官包拯，這就讓開封府有了特殊的含義。

大鍘刀

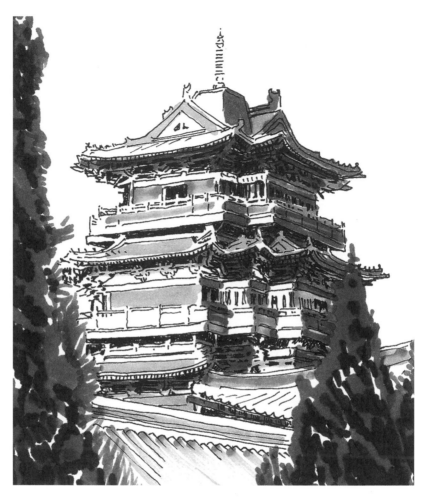

清心樓

開封府作為都城始於五代後梁，距今已有一千多年的歷史。在北宋時期，開封（當時叫汴梁）是首都，全國性的機構都在這裡。它除了管理京師之外，還下轄十六個縣、二十四個鎮，僅府

吏就達六百人。在北宋一百六十八年的歷史當中，先後有寇准、包拯、歐陽修、蘇軾、司馬光等一大批傑出的人才在此任職，不僅樹立並弘揚了「公生明」的道德正氣，也形成了以廉正剛毅為鮮明特色的開封府衙文化。開封府也因此深入民心，名垂青史。

開封府大門裡的一塊大石頭上，南面鐫刻著「公生明」三個字；北面刻有「爾俸爾祿，民膏民脂；下民易虐，上天難欺」。

說得多好啊！這句話應該作為座右銘，送給每位官員，尤其是法官。

府堂的地上，赫然擺放著一柄大鍘刀，不知是否正是鍘陳世美的那一把。

後院的清心樓氣勢不凡，與大鍘刀一併記錄在此。

遼寧興城　袁崇煥戰鬥過的地方

遼寧興城，明代稱寧遠。它在山海關北偏東，離山海關足有200里。那裡西、北面環山，東面是海，南面是一條狹窄的通道，通往山海關。當年進犯大明的努爾哈赤沒有海軍，因此他要想從遼東進山海關，必須先踏平寧遠城。

袁崇煥本是明崇禎年間一名坐辦公室的文職軍人，在大明受到來自北方的武力威脅時，自願去守這座城。剛到寧遠時，整個小城破破爛爛。一問之下，說是將軍祖大壽剛修整過。真不知他是怎麼「修整」的，反正沒拿它當前線堡壘看待。

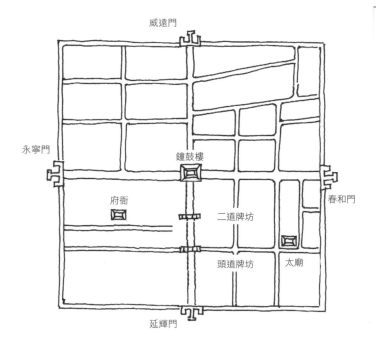

威遠門

永寧門

鐘鼓樓

春和門

府衙

二道牌坊

頭道牌坊　太廟

延輝門

寧遠城平面圖

　　祖大壽憑個人直覺，認為朝廷不會長期駐守寧遠，所以城建了十分之一就停下了。氣得袁崇煥差點把祖大壽修理了一頓。然後，袁崇煥定下城牆的規制：高三丈二尺，底寬三丈，上寬二丈四尺，城牆上的防護矮牆高六尺，並按自己的設計動工改建城市的各個重要設施。

　　袁崇煥的改建中很特殊的一點是城門。請注意平面圖上城門樓的形狀：都呈「山」字形，當中的一條突出來。

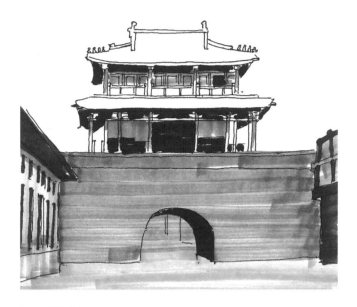

寧遠城鐘鼓樓

寧遠城二道石牌坊

袁崇煥和死守寧遠城的將士

這種設計是袁崇煥獨創，其目的顯然不是為觀光，而是為打仗用。它的好處是：敵人還在城外，此處架設大炮，可提早轟擊，拒敵於城門之外。萬一敵人衝了過來，要入城就得走山字的兩個凹，此時突出部分可以打敵人兩翼。敵人要是已經進了城，還可以回過頭來掉轉槍口打他們的屁股。此突出部分的牆體，是用相當於耐火磚的材料砌成，極其堅固，守衛這裡的士兵也必定是敢死隊。

天啟四年（1624 年），寧遠城竣工，遂成關外重鎮。豈止是重鎮，這簡直就是個堅不可摧的堡壘。

如今整個縣城，包括城牆、城門樓、甕城、牌坊都保存完好，是中國保存最完好的明代古城，吸引不少影視劇組來此取景。

山西分水亭　分得公平合理

在山西洪洞縣城東北 17 公里的霍山之麓，有個有趣的建築，叫「分水亭」。雖然就是兩個亭子和一座橋，卻具有法庭似的作用。為什麼這麼說呢？這裡面有個故事。

山西是個缺水的省份。在晉南的霍山裡卻有一股難得的泉水，稱作霍泉。這股泉水流量雖然不大，卻是終年不竭。洪洞、趙城兩縣百姓千百年來為了爭霍泉之水灌溉田地而械鬥不休，歷任地方官難平糾紛。到了明代，一位聰明的官兒出了個狠招。他把十枚銅錢扔在油鍋之中，將油煮沸。然後，讓兩縣各選一人，於沸騰的油鍋中赤手撈銅錢。撈出幾枚銅錢，就分幾份泉水。

分水亭

　　趙城的人以悍勇著稱，那位好漢一咬牙，一把就從油鍋裡撈出七枚銅錢，於是得七份；洪洞無可再爭，只得到三份。根據這一結果，設立了這座分水亭。在流經橋下的水渠裡砌了一道牆，把水渠分成大小兩半。靠趙城那邊的水渠七分寬，靠洪洞這邊的只有三分寬。至今分水亭、分水鐵柱及附近紀念那位不怕燙手者的好漢廟猶存。

湖北荊州　兵家必爭之地

　　荊州這個名稱，是上古大禹治水時所定的九州：冀、兗、青、徐、揚、荊、豫、梁、雍之一，以當時境內荊山得名。三國以後，荊州城一直是州、郡一級的治所。因地處東南西北水陸交通的樞紐，自古就是兵家必爭之地。自武漢西行 200 公里，穿過沙市城區，古城牆遠遠地映入眼簾。條石青磚、重簷城樓，進入城門的一剎那，千年滄桑便彷彿在時空裡輪迴。

　　這座古城的修築史最早可追溯至西漢景帝時所夯築的土城。現存的城牆城門，則是清順治三年（1646 年）荊南道李西鳳、鎮守總兵鄭四維依明代舊基重建的。

　　荊州城牆歷經千年滄桑，城址基本沒動地方，移位距離僅在 50 公尺左右，這在中國近三千座古城的修築史上極為罕見。城牆通高 9 公尺，設有 4,567 個城垛，其中藏兵洞四座、敵樓三座、炮臺二十餘座。從各種建構設計來看，處處體現著古代城池的特點。

　　城牆上有多處藏兵洞，洞壁厚實，洞中有眼、有孔，眼用於瞭望，孔用於射箭。箭孔可以啟閉，以防對方的箭射進來。而甕城設計，既可屯兵，也可放敵入內，實施「關門打狗」之計。

　　古城牆中，小北門西段夯築於明成化年間，是一段 200 公尺的乾打壘石灰糯米輔助牆。雖經五百餘年，現今用手觸摸，仍堅如混凝土。其高超的工藝技巧，即令當今的建築工程學家也是驚歎不已。

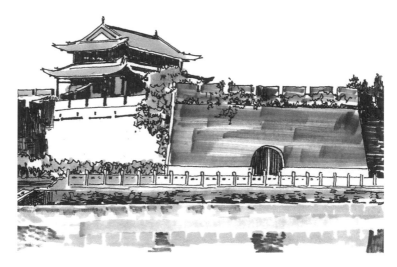

荊州南門甕城

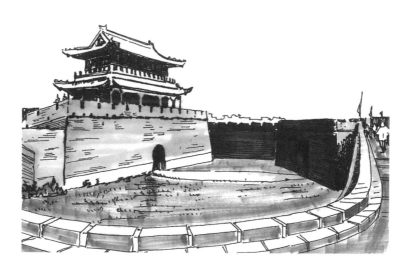

荊州西門

福建趙家堡　王朝遺民後代的思念

在福建漳浦縣湖西畬族鄉碩高山下，有個特別的村子叫趙家村，又名趙家堡。

說它特別，是因為其建築形式與一般農村不大一樣，並不像農村反而更像城市。其中原因源自它不凡的來歷。

讀過一點歷史的人都知道，北宋的首都是汴梁，也就是今天的河南開封。後來，讓能征善戰的金朝給追趕到杭州，成了南宋。再後來，南宋亡在元朝的手裡。之後，知道的人恐怕就不多了。這裡，容我稍微多說幾句，因為它跟這座城堡有直接關係。

南宋朝廷最後的一個皇帝趙昺（六歲）是在逃亡的船上「登基」的。第二年，他們再次被元軍追擊。無奈之下，丞相陸秀夫背著七歲的小皇帝投海殉國了，這是 1279 年的事。後來，一名將軍帶領殘餘的「皇親」，乘著十六艘船，逃到了元軍追不到的海上。誰知天不容宋，大風大浪打翻了十二艘船。幸好剩下的四艘破船裡還有一位趙家的皇室後裔：封在福州的閩沖王，十三歲的趙若和。這位龍子和其他大臣只好棄船上岸。幾經輾轉，在廈門附近的佛曇縣積美村住下。「趙氏孤兒」也不敢再姓趙了，遂改姓黃，意思是他源於皇族。

一百多年以後，到明洪武年間，假黃家一位男子要娶一位真黃家女子，被人告發是「同族通婚」，因此被縣官逮捕。男子的哥哥為了救弟弟，壯著膽子向縣官坦白了他們本來的姓氏。

完璧樓

　　此事被報告給了皇帝。朱元璋可憐他們，遂批准復姓。到了萬曆年間，趙若和的第十世孫趙範做官後衣錦還鄉。終於見了天日的趙家大模大樣地選了一塊地方（今日的福建漳浦縣趙家堡），仿開封府立意布局，開始在建築中尋找舊日的夢。首先建的是一個叫「完璧樓」的碉堡式三層石頭建築，高20公尺。取「完璧樓」這個名字，用意明顯是要「完璧歸趙」。樓內還掛著宋朝十八位皇帝的肖像。有趣的是，每個房間裡都有一個裡大外小的射擊孔，這使得完璧樓突出了防寇的建築特色。我老公認為，它是福建土樓的雛形，或曰鼻祖。

趙範府第

　　然後，趙家子子孫孫們假以時日，慢慢地把這裡完善成了一個微型的汴梁城，分內外城，有橋、有塔、有湖。內城牆是三合土的，6 公尺之高倒也不算矮。外城牆的周長有 1,000 公尺，上開四門。

　　整個城堡仿效了北宋國都開封（古稱汴梁）城的規畫布局，反映出主人的貴冑身分和王朝子遺的心境。而正門朝北，意思是祖宗在北面。瞧著怪可憐的！

　　城中主體建築為趙範府第，位於全城的正中心，坐南朝北。

西門（主入口）

南門

開封佑國寺鐵色琉璃塔

趙家堡的石塔

四座同式樣的建築並列，每座房子由門廳、前廳、兩廡天井、中堂、後樓組成，面寬五間，抬梁木結構，硬山頂。府第兩側還建了三組廂房，可能當年是僕人住的吧。

在城南一隅，還模仿開封佑國寺十三層的鐵色琉璃塔，建了個小石頭塔。大約是沒錢吧，這個石塔只有七層，高度也比它祖宗的塔差得多了。

小小一個趙家堡能保存著一個皇室家族達四百餘年，實在是人類建築史上的一大奇蹟。

臺灣臺北府　岩疆鎖鑰

說起臺北府的建立，不能不提沈葆楨。清同治十三年（1874年），琉球王國的船遭遇風浪，遇難者漂到臺灣，遭臺灣原住民殺害。此時日本國正處在明治維新後，國力大增，一直憋著等待擴張的時機，好不容易找了這個理由，立即出兵攻打臺灣南部原住民部落。清廷聞訊後，於五月派遣時任福建船政大臣的沈葆楨（林則徐女婿），緊急前往臺灣籌辦防務。

六月，沈葆楨與福建布政使潘霨一同到了臺灣。兩人立即著手於安平興建炮臺，置放西洋巨炮，並請調淮軍最精銳的部隊、洋槍隊及粵勇共八千餘人先後抵臺，積極備戰。

因清廷本身海防空虛，不希望與日本發生正面衝突；日本人也因飽受臺灣南部瘴癘之氣所苦，同時並未具備大規模對外征戰

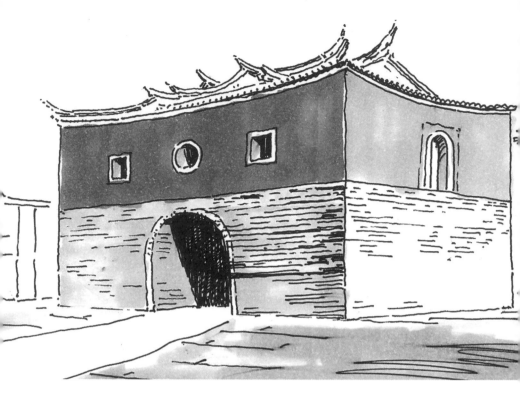

原臺北府北門

的能力，雙方遂簽訂《北京專約》，清朝賠點兒錢，日軍滾出臺灣，史稱「牡丹社事件」。

在清代，臺灣為福建省下屬的一個府，府邸設在臺南，所開發的地方僅僅是臺南附近的地域，約占臺灣總面積的三分之一，廣大的北部地方都未曾開發。自牡丹社事件後，沈葆楨決定在日軍登陸的琅嶠地區設置恆春縣，同時奏請在臺灣北部設立臺北府，將淡水廳及噶瑪蘭廳分別改為淡水縣及宜蘭縣。另將淡水廳頭前

溪以南地區單獨劃設為新竹縣，雞籠地區單獨設廳，並改名為基隆。於是大甲溪以北地區新設臺北府，下設淡水、新竹、宜蘭三縣及基隆廳，以淡水縣為附郭縣，使北部在行政組織上的比重大為增強，以配合其在臺灣開港以後的迅速發展。

作為一個城市，臺北府建了城牆，並建四座城門。現存北門為主城門，意思是面北稱臣，因此又稱承恩門。這座門屋頂線條流暢優美，是傳統的閩式建築。

沈葆楨除了奏請增設臺北府以平衡南北地位的失調外，還積極改善臺灣前山與後山地形阻隔，導致交通困難的問題。他分北路、中路、南路同時進行，打通了前後山的通道。北路修路205里、中路265里、南路214里，目前三路中碩果僅存的是中路，即現今為古蹟的八通關古道。

為了加強臺灣的防禦能力，沈葆楨還命人在臺灣各地修築相關建築，如臺南、恆春縣城牆等。

學校

在我們的想像中，古代人念書都在私塾裡，哪裡有什麼學校呢？其實學校還是有的，而且是大學，規模還相當大。

北京國子監　中國最早的高等學府

國子監在孔廟的西鄰，始建於元代至元二十四年（1287 年），稱為國子學；明洪武六年（1373 年）改為北平郡學；明永樂二年（1403 年）又改回國子學，後又稱國子監；清乾隆四十九年（1784 年）重修並擴建，是元、明、清三朝的國家最高學府。

元代時，這裡是國家造就人才的地方。在這裡，蒙古族子弟可以學習漢人的文字習俗，漢人子弟也可以學習蒙語和騎射。它可能是最早的民族學院。第一任校長，國子監祭酒許衡重視綠化，親手栽下一棵槐樹、一棵柏樹。那棵柏樹依然健在，槐樹卻早已老得不成樣子了。元皇慶二年（1313 年），又添建崇文閣以藏元代圖書。

牌坊

　　明宣德四年（1429 年），修建國子監兩廡以做為宿舍。因為學生是擇優錄取，不少人家比較窮，為了保障他們的生活，官府又在旁邊買了一大塊地闢成菜園。學生們在這裡勤工儉學種菜，既解決了食材問題，又讓學生有鍛鍊身體的機會。明萬曆二十八年（1600 年）國子監與孔廟同時換上青色琉璃瓦，乾隆二年（1737年）又將青色琉璃瓦全部揭掉，換成黃琉璃瓦，之後又換成灰筒瓦。這體現了該建築被重視的程度吧。

　　南面的主入口有兩重門：外門和太學門。太學門內有磚砌的黃琉璃牌坊，牌坊兩面的橫額均為皇上御筆。

辟雍

　　國子監琉璃牌坊為四柱三間七樓磚石結構，上層三樓為歇山頂式，正脊龍吻，垂脊載獸，頂覆黃色琉璃瓦，三間均闢券門，並以漢白玉須彌座做為臺基，立柱及坊體上半部分鑲嵌琉璃面磚，次間飾二龍戲珠琉璃花板，當心間（明間）大字板題刻清乾隆御書「圜橋教澤」、「學海節觀」，體現了當時對教育的重視。坊前鐘鼓二樓，坊後御碑亭。

坊的正北就是國子監的中心建築——辟雍，相當於現代的大禮堂。辟雍的平面形式是參考了古代關於辟雍「如璧之圓，雍之以水」的說法而建的。面闊三間、四周有迴廊的重簷攢尖方形建築，建在圓形水池中央，四面有橋，遠看像一個巨型花轎停在水中。北京城除了太和殿、天安門、祈年殿外，排行老四的建築物，大概就算它了。

　　它是在清乾隆四十九年（1784 年）增建的，四面無牆，均裝隔扇，以便講學時敞開。而水池的水，是在四周打了四眼井，把井水從暗道注入池中，以符風水之說。建成後第二年（1785 年），乾隆皇帝曾來這裡講學，聽講的人過萬。這個盛典，歷史上叫「臨雍」，也成就了一段佳話。

紀念性建築

紀念性建築

中國人的傳統習俗，極重祭祀。由於當時的科學還沒發達到能解釋自然現象，因此天上打雷、腳下地震，乃至墳地的「鬼火」、命運之奇特，都讓古人們對天地神鬼乃至祖先等生出敬畏感，不得不向它們頂禮膜拜。祭祀，因之誕生。

在古代，同姓同族的人往往聚集而居。

祠堂多半都建造在他們聚集的村子裡，成為這個姓氏的族人聚會、祭祖、懲治反叛者的所在。祭祖相當於本村人的一項大型公益活動，而祠堂的所有修建都是族人本著有錢的出錢、有力的出力為原則。

牌坊，一般是為表彰功勳、功名、德政及貞節所建立的構築物。因其形式雄偉醒目，不少廟宇陵墓用它做山門。嚴格地說，它不算是建築物，因為它一般只有一面「牆」，上開三個門洞而已，所以我把它歸為構築物。

接下來，我們就分別來看看祭祀場所、祠堂和牌坊吧。

祭祀場所

祭天地，基本上是皇上的任務（誰讓你是天的兒子來著）。祭祖先就應該是人人有份的事情了吧？但是還不行。在周代成書的《禮記》裡規定，只有王公、大夫才有權建立宗廟祭奠祖宗，一般老百姓只許在家裡設壇祭祖。這令廣大民眾很不痛快。直到明朝，這一制度才有所鬆動。《大明會典・祭祀通例》中規定：「庶人祭里社、鄉厲、及祖父母父母，並得祀灶。餘俱禁止。」老百姓這才能建祠堂，祭祖先。

祭祖先，目的很明確：如果對死人無情無義，活人之間的薄情寡義也就不問可知了，所以要祭祖。而祭祀被人們普遍尊重的故人，會使生者的品德顯得更為高尚。

神仙和偉人也是祭祀的重點。在中國大地上，祭關公、祭土地公的比比皆是，甚至家庭、商鋪內都大量設置祂們的祭壇。但那不算建築物，不在本書關注之列。

曲阜孔廟　儒家的誕生地

孔子這個人，雖然我個人不大喜歡他，（因為他明顯歧視婦女，從那句著名的「唯女子與小人為難養也，近之則不遜，遠之則怨」可以看出這一點。）但是，因為他提倡「有教無類」，自己身體力行地教化平民，更因為鼓吹忠君，因而特受歷代皇帝的

追捧。這就使得孔廟這個被皇帝用來教化順民的場所極其發達，幾乎每個像樣的城市都有孔廟（也稱文廟）。這其中，鼻祖當然是在孔子的老家：山東曲阜。

曲阜孔廟最早是老孔家的家廟。現有的格局，始於宋代。今日之布局，則是清代雍正、乾隆年間重修後形成的。廟宇總面積約 327.5 畝（約 13 萬平方公尺），呈狹長的方形，南北長約 1,100 公尺。建築模仿皇宮規制，沿中軸線左右對稱，布局嚴謹。廟內共有九進院落，包括五殿、一閣、一壇、兩廡、兩堂、十七座碑亭，總共四百六十六間。

其中最古老的建築是建於金代的一座碑亭，其後元、明、清、民國各代建築皆有。孔廟四周，有高牆環繞，配以門坊角樓；院內紅牆黃瓦，雕梁畫棟，古木參天。光是看照片，不知道的人都會以為那是故宮。

孔廟最南端緊鄰曲阜縣城南門，以欞星門為正門。欞星門內，以紅牆區隔南北，正中闢門，經聖時門、弘道門，組成三進院落。這些都是空院子，綠化倒挺好，松柏森森的。

從大聖門開始分為三路建築群，分別是祭祀孔子以及先儒、先賢的中路建築群（大成殿等），祭祀孔子祖先的東路建築群（崇聖祠等）和祭祀孔子父母的西路建築群（啟聖殿、寢殿等）。

大成殿還算有點氣勢，可要是看看老孔家的墳塋，就不禁讓人想起小說《紅樓夢》裡的名句：「古今將相在何方？荒塚一堆草沒了。」

大成殿及孔子像

孔子祖墳

泰山岱廟　歷代封禪之地

　　岱廟舊稱東嶽廟或泰山行宮。它位於泰安市區北，泰山南麓。岱廟供奉的是泰山神「東嶽大帝」，據說主管的是人的生死及人生貴賤。

　　它是泰山最大、最完整的古建築群，為道教神府，歷代帝王都要在這裡舉行封禪大典並祭祀泰山神。

　　秦始皇、秦二世、漢武帝、漢章帝、漢安帝、唐高宗、唐玄宗、宋真宗、康熙帝、乾隆帝等十二位帝王曾到過泰山。據說漢武帝八次封泰山，乾隆十次祭祀泰山。

　　岱廟創建於漢代，至唐代時已是殿閣輝煌。宋真宗封禪時，又大加拓建，修建天貺（賞賜之意）殿等。岱廟的建築風格模仿帝王宮城的式樣，周長 1,500 多公尺。廟內各類古建築有一百五十餘間，主要有正陽門、配天門、仁安門、天貺殿、後寢宮、厚載門、銅亭等。廟內古柏參天，碑碣如林。

　　作為整個建築群的前奏，最南面是個不大的院子，名叫「遙參亭」，意思是老遠就開始參拜了。這裡有石牌坊、山門、正殿、配殿和後山門。

　　出了後山門，一座刻滿雕花的石牌坊 ──「岱廟坊」赫然立在城牆前面，如同一位大將軍守護在門前。此牌坊建於清康熙十一年（1672 年），總高 12 公尺，寬近 10 公尺，造型十分端莊，卻又不失華麗。

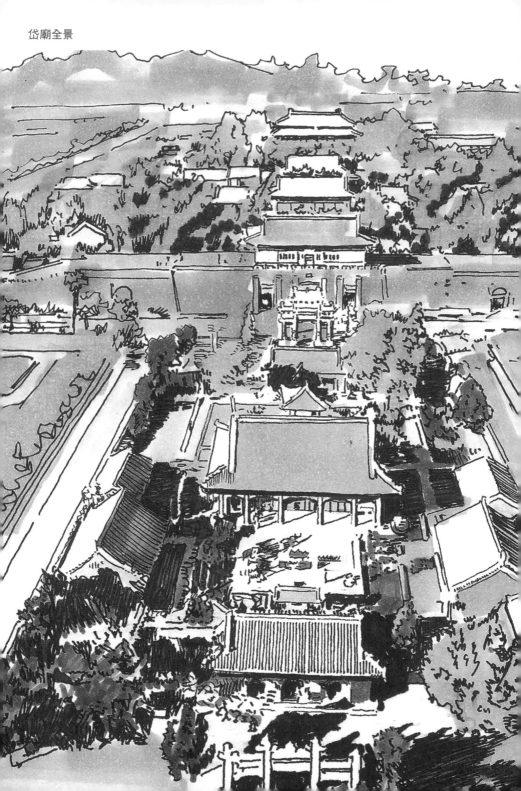
岱廟全景

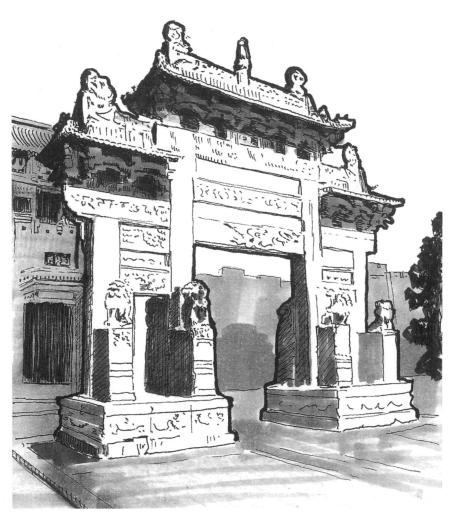

岱廟坊

從岱廟坊的背後「正陽門」進去，過兩座門，即岱廟的主體建築「天貺殿」，為東嶽大帝的神宮。這個大傢伙可有年紀了，它建於宋大中祥符二年（1009年），距今已有一千多年之久。大殿面闊九間（48公尺），進深四間（20公尺），通高22公尺，面積近970平方公尺，為重簷廡殿式，上覆黃琉璃瓦。一切正式的儀式，都要在這裡進行。值得一提的是，天貺殿內北、東和西三面牆壁上繪有巨幅〈泰山神啟蹕回鑾圖〉。壁畫高3公尺多，長有62公尺，是不可多得的文物。

祠堂

祠堂的普及性和重要性，類似於歐洲村鎮裡的教堂。不過裡面供奉的不是耶穌，而是本家祖宗的牌位或畫像、相片。

祠堂分宗祠、支祠、家祠三種，其中宗祠規模較大。祠堂除了祭祖，還兼有裁判所的功能。凡違反族規的人或事，不論有理沒理，都要受到族長（往往是白鬍子老頭）嚴厲懲治。這位白鬍子老頭簡直是一級政府，比社區管委會權力大多了。他甚至可以判處某族人死刑，並立即執行。因此，祠堂往往是一組建築，有門面、院子、正殿，還有偏殿。

在我小的時候，每逢過年，都要給祖宗的相片鞠躬。我們家沒祠堂，就是把相片臨時捧出來，掛在堂屋而已。祖宗長什麼樣子，我始終沒記住，因為我的目光自始至終都集中在給祖宗上供的食品上：紅燒肉、點心，等會兒它們是要進我肚的。

安徽棠樾村鮑家祠堂　　一部徽商家族史

　　安徽省歙縣棠樾村，建有當地大氏族鮑氏的家族祠堂。鮑氏祠堂有男、女祠堂各一。男祠堂名「敦本堂」，堂裡供奉鮑姓各世祖宗。女祠堂名「清懿堂」，是鮑氏家族為了頌揚鮑氏歷代烈女貞婦而建的紀念館，是中國少有的女祠。另有專門表彰孝子的「世孝祠」。想當年，重要的獎懲及發布皇上的旌表，都要在這裡進行。

　　敦本堂的木石結構雕飾不繁，卻顯得精緻大方。梁頭出挑承簷，輔加斜撐支持，梁駝、雀替普遍使用，反映了當時通用的建築手法。

歙縣棠樾村鮑家男祠堂——敦本堂

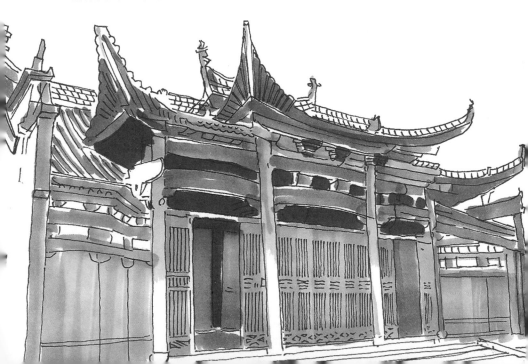

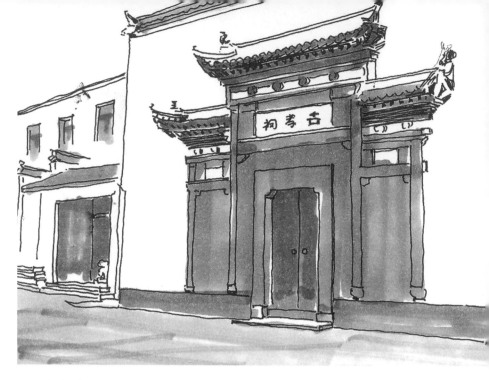

鮑氏家族女祠堂——清懿堂

　　木構件的裝飾也具有濃厚的地方特色：冬瓜梁的出頭部分做成象頭狀，形態逼真，雕刻多樣。

　　清懿堂卻簡單多了，就是在類似山牆的一面牆上開個門，門上做了一些屋頂樣子的裝飾而已，體現了重男輕女的思想。不過，至少給女人留一席之地，就算不錯了。

北京文丞相祠　千秋永唱正氣歌

　　這類祠堂是專門給受尊敬的歷史人物建的，建設者又多半是

朝廷（皇帝）。目的是顯然的：向文天祥學習，做個忠君愛國的好老百姓。

德佑元年（1275 年）正月，離南宋滅亡還有四年，元軍大舉南下，打算滅了這個偏安一隅的南宋小朝廷。此時岳飛已經死了一百多年，沒有一個像樣的將軍能出戰。很快的，長江防線摧枯拉朽般全線崩潰。

朝廷急得團團亂轉。有人出了個主意：趕緊下詔招兵買馬。正在江西吉州家裡坐臥不安的文天祥一聽之下，立即捐獻出家產充當軍費。毫無武功的他還招募當地俠士豪傑，組建了一支萬餘人的義軍，捋胳膊挽袖子地就開赴臨安。

朝廷如見救命稻草，立即委任文天祥當右丞相。雖然勇氣可嘉，不過他到底是文人，打仗不行，又沒有援兵。1278 年冬，文天祥在率領殘部往廣東海豐撤退的路上兵敗。本打算自盡，卻未死成，被俘了。

《過零丁洋》就是在這時寫成的：「辛苦遭逢起一經，干戈寥落四周星。山河破碎風飄絮，身世浮沉雨打萍。惶恐灘頭說惶恐，零丁洋裡歎零丁。人生自古誰無死，留取丹心照汗青。」可以看出，他心裡還是很惶恐的，但從小受的教育，讓道義二字深植心中，促成他明知不可為而為之的行動。詩中的「人生自古誰無死，留取丹心照汗青」為後人所傳頌，流芳千古。在被拘禁的元軍船上，忠君愛宋的文天祥聞知南宋最後一個小皇帝被丞相陸秀夫背著跳了海，他淚如泉湧，心似刀絞。

紀念碑（文字為文天祥手書）

文天祥在被囚的四年中，曾收到女兒柳娘的來信，得知妻子和兩個女兒都在元朝的宮中過著囚徒般的生活。文天祥深知，只要他投降，家人即可團聚。儘管文天祥悲痛至極，卻不願因救妻子和女兒而喪失氣節。出於對他的尊重，元朝丞相孛羅和元世祖先後親自前往勸降，但都碰了釘子。元至元十九年（1282 年），文天祥被處死於今交道口一帶（亦說菜市口），年僅四十歲。

順便說一句：以前我一直以為「汗青」是指國家，還奇怪為什麼不用「漢」字而用「汗」。不久前才知道「汗青」是指古人寫字用的竹簡，書寫前要先用蒸的辦法乾燥，而竹簡一蒸就會出「汗」。於是，「汗青」就成了竹簡的代名詞。這句話的意思就是說：死就死吧，只要能為國盡忠，死後青史留名也值得了。

文丞相祠在北京東城區府學胡同，始建於明洪武九年（1376 年），也就是朱元璋時代。它坐北朝南，自南向北由大門、過廳、享堂三部分組成，現有面積 600 多平方公尺。第一進院子裡，面向大門的是刻有文天祥像的石碑。過廳為文丞相史料展覽，正中端放著他的半身塑像，上懸「浩然之氣」匾額。過廳的後面，第二進院子的北端，一座灰筒瓦歇山頂的建築便是享堂（祭祀用的殿堂）了。這裡是舉行祭祀儀式的地方，保存了歷代石刻等珍貴文物。此建築在明宣德四年（1429 年）、萬曆八年（1580 年），以及清嘉慶五年（1800 年）、道光七年（1827 年）和民國年間均有修葺，新中國成立後更是多次修整，可見人們對他的尊敬。

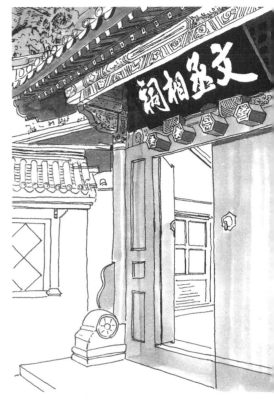

文丞相祠大門

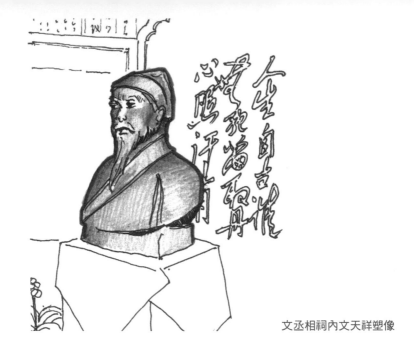

文丞相祠內文天祥塑像

　　我去的時候，供桌上除了果品，還有若干瓶二鍋頭，也有半瓶子的，不知誰獻的，難道是自己先喝了幾口？

成都武侯祠　中國唯一的君臣合祀祠廟

　　成都武侯祠位於四川省成都市南門武侯祠大街 231 號，是中國唯一的君臣合祀祠廟，由劉備、諸葛亮蜀漢君臣合祀祠宇及惠陵組成，於西元 223 年修建劉備陵寢時始建。一千多年來幾經毀損，屢有變遷。武侯祠（指諸葛亮的專祠）建於唐代以前，初與祭祀劉備（漢昭烈帝）的昭烈廟相鄰，明朝初年重建時被併入了漢昭烈廟，形成現存君臣合祀的格局。現存祠廟的主體建築是康熙十一年（1672 年）重建的，內有諸葛亮塑像。

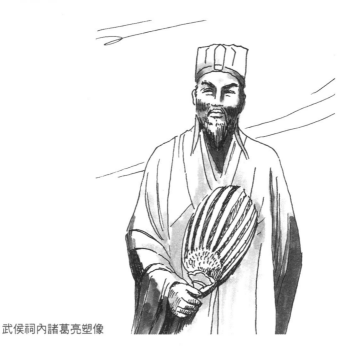

武侯祠內諸葛亮塑像

唐代詩人杜甫在〈蜀相〉中這樣稱讚諸葛亮：

丞相祠堂何處尋，錦官城外柏森森。

映階碧草自春色，隔葉黃鸝空好音。

三顧頻煩天下計，兩朝開濟老臣心。

出師未捷身先死，長使英雄淚滿襟。

這就是人們敬仰他、崇拜他的原因了。諸葛亮最優秀的品德不在於聰明，而在於忠誠。這比聰明要難得多了！由於粉絲太多，擠得祠堂裡裡外外密不透風，我連一張像樣的照片都沒能拍下來，實在遺憾。

太原晉祠　護佑山西兩千年

　　晉祠始建年代不詳，反正很老了。原來叫「唐叔虞祠」，是為了紀念周武王次子叔虞興修農田水利而建。因在晉水邊，俗稱晉祠。原有建築早已坍塌，宋太宗太平興國四年（979 年）重修並擴建了晉祠，宋仁宗天聖年間（1023 年）又加建了紀念叔虞之母的聖母殿。金代又建獻殿。

　　晉祠是個園林式的廟宇，既有莊嚴的大殿，又有曲折的布局和綠化。其中，聖母殿建於宋天聖年間（1023 ～ 1033 年）。它的斗拱有些像隆興寺的，但更加豪放生動。聖母殿的外柱上纏繞著龍，這也是別處少見的。

晉祠聖母殿

正殿前的放生池上有十字形的石頭橋，名為魚沼飛梁，也是一絕。橋下用石柱托著一些大石頭斗，斗上托著十字交叉的拱。這種做法也是中國獨一無二的。

石橋前的獻殿也有一把年紀了，是金大定八年（1168 年）重建的。

牌坊

牌坊的普及程度恐怕不亞於祠堂。因其形式偉岸而構建簡單，許多地方都用它做門面。廟宇、陵墓、村落，甚至大戶人家都喜歡用。

安徽棠樾牌坊　關於烈女的記憶

安徽省歙縣的棠樾村，以出孝子賢孫和節婦聞名。自明代以來，經皇帝親自表揚而立牌坊的有七個之多。僅僅一個村！這在全國絕對是首屈一指。這一大溜牌坊氣勢宏大，引得無數電視劇攝製組到這裡來取景。

但我發現牌坊上的人全姓鮑。當地老百姓說，主要是姓鮑的一家出了好幾個大官。不然古代節婦烈女多的是，為何單給老鮑家立牌坊呢？

棠樾的這七個牌坊分別是：一、鮑燦為其母吮吸膿疽，為此，1534年修建「孝行坊」；二、鮑壽孫父子被強盜綁票，寧死不給贖金，1501年修「慈孝里坊」；三、1769年為表彰鮑文齡之妻汪氏守節而立「節孝坊」；四、為表彰鮑漱芳父子捐款辦善事，1820年建「樂善好施坊」；五、鮑文淵的第二個妻子在他死後守節並撫養前妻的孩子，1787年立「節孝坊」；六、老爹離家出走，經年不歸，十四歲的鮑逢昌外出尋父，為此，1797年立「孝子坊」；七、明代鮑象賢當了好幾個部的侍郎，為官清廉，死後追認工部尚書，立「尚書坊」。

我們去時正值細雨綿綿，眾牌坊默默地矗立著，使人對那些可憐的年紀輕輕就守寡的徽州女人生出許多同情。為了這些冰冷的石頭柱子，葬送了多少年輕女子的一生啊！

牌坊群

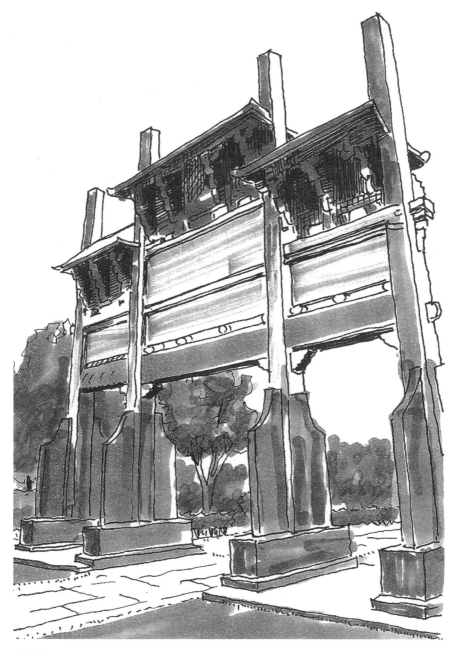

節孝坊

安徽歙縣許國牌坊　矇騙皇帝得來的建築

安徽歙縣還有一個著名的牌坊，名叫許國牌坊。這個牌坊位於徽州古城的正當中。

許國是歙縣最有名的人物。明代隆慶年間曾出使朝鮮。萬曆年間當了九年禮部尚書，官至太子太保。萬曆皇帝為表彰他對朝廷的忠心，准了他一個月的假，回家給自己建個牌坊（類似外國的記功柱或凱旋門）。

許國想：所有的牌坊一般都是四根柱子的一扇平板，我總得造得特殊一點吧。於是在他的授意下，就在徽州城的十字街口，造了個前無古人、後無來者的八根柱子，平面為矩形又高又大的石頭牌坊。

為了使柱子穩定性好，他還將每根柱子的根部加了石獅子。四根角柱再多加一個，總共十二個姿態各異的石獅子。

造好之後，許國半得意半惶恐地回京去了。萬曆問道：「你怎麼去了這麼久？別說四柱牌坊了，八柱牌坊也造起來啦！」許國假裝順從地低頭答道：「啟稟萬歲，臣正是按照萬歲您的意思，造了個八柱牌坊。」聰明的他，憑著這句話，躲過了僭越之罪，還保留了這個前無古人、後無來者的牌坊。

在浙江湖州的南潯，也有類似棠樾的牌坊。當然沒那麼多，只有兩座而已，氣勢上遠比不上著名的徽州棠樾七牌坊。不過，這兩座牌坊規模雖小，主人卻是名人之後。

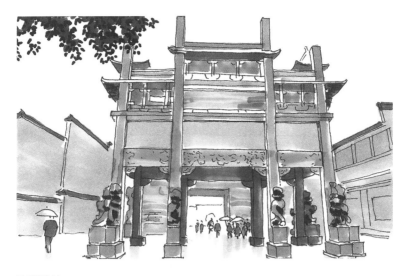

許國牌坊

許國牌坊柱子的石獅

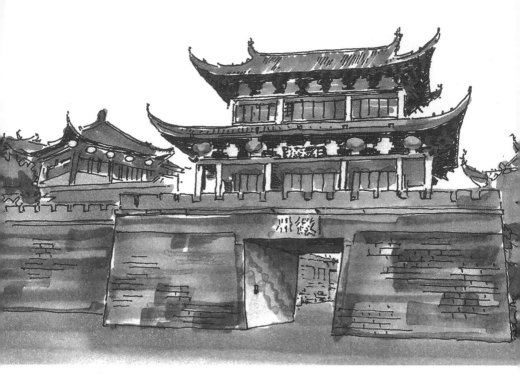

徽州古城北城門

　　牌坊的所在地南潯鎮小蓮莊是元代知名書法家趙孟頫的產
業。但出名的卻不是老趙家，而是一劉姓人家。原因是他家主人
劉安瀾是劉羅鍋（劉墉）的兒子。劉安瀾本人樂善好施，可惜短
命。由此可知，「好人一生平安」乃良好願望而已。劉安瀾死後，
一女不事二夫的妻子邱氏成了烈女，於是得到清朝皇帝的兩句獎
賞和相應的兩座牌坊。這兩座青石牌坊寬 6 公尺，高 35 公尺，渾
身都是雕刻。

浙江湖州南潯牌坊

第 6 章

民居

民居

　　中國幅員遼闊，民族眾多。老百姓住的房子，無論從風格到布局、構造都大相逕庭。讓我們先透過以下的簡圖來做一個大致的瞭解吧。

　　如果你在北方農村住過，很容易看出這是一個北方三開間民居，室內三間屋子的橫斷面。

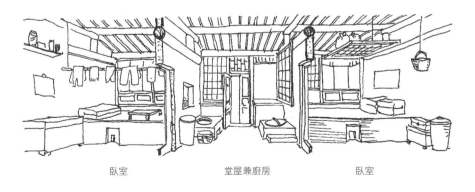

臥室　　　　　　　堂屋兼廚房　　　　　　　臥室

北方三開間民居簡圖

當中的一間是入口，一進門先看見廚房，畢竟民以食為天。對著門的應該有一張八仙桌，兩把椅子。其後是條案，條案兩端往往置兩個大瓷瓶子，謂之膽瓶。牆上還會有字畫，等等。對於僅有三間屋的小門小戶，這塊地方就算客廳了，一左一右兩間屋子則是臥室。

由於氣候的緣故，北方的民居較封閉。東北、華北地區的民居一般為院落式，庭院較大，厚牆厚頂。室內多用熱炕採暖。

內蒙古地區由於其遊牧習俗，則是採用易拆易搬的氈房（蒙古包）。

蒙古包內景　　　　　　陝北窯洞內景

西北地方等地多風沙，民居外牆高厚，採光面多朝向院子。因雨水稀少，許多地方，尤其是山西、陝西，房屋成單坡頂，坡向院內以集水。

甘肅張掖院落式民居

新疆和田維吾爾族民居

　　江南民居多依山傍水，前門臨街，後門靠水，牆體輕巧，房前有廊柱以避雨。

　　福建省西部的土樓，是北方居民南遷時，為了防止敵對勢力入侵而建的一種特殊形式的民居。

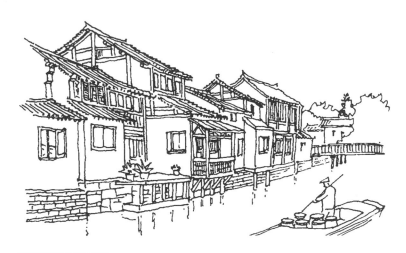

浙江湖州南潯民居

浙江永嘉東占坳

安徽徽州民居

江西南昌地區民居

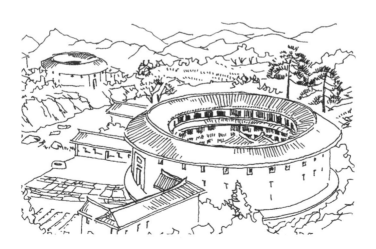

福建永定土樓

兩廣地區也多雨，可能因為過於潮濕，反而少見以水為街者。

　　西南地區因盛產木材和竹子，民居多為木構或竹構，又因潮濕，底層大多架空。

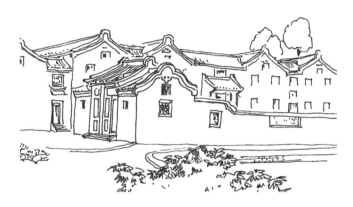

廣東梅縣五鳳樓

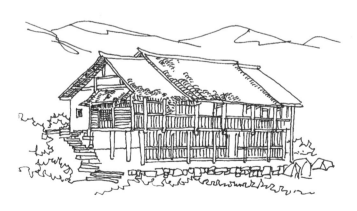

貴州侗族竹樓

壯族高腳屋

雲南麗江山區納西族民居

藏區因歷來不太平，民居多呈碉堡狀。

四川阿壩藏族民居

康巴地區藏族民居

雲南傣族民居

　　雲南傣族的民居地處亞熱帶，氣候潮熱，因此碩大的屋頂可以確保室內空氣流通良好，而且熱氣會聚集在上方，遠離人們的活動場所。

　　以上大致流覽了一下中國各地民居，現在讓我們挑出有代表性的幾處，較詳細地看一看它們各自的長相和特點。

北京四合院　如同圍城

　　北京的民居主要是一種院落式住宅。它並沒有獨立的院牆，此處所謂的院牆基本上就是房屋的後牆，後牆與後牆之間那些沒連上的地方，再砌上一段牆，以求圍成一個封閉的院子。一家人

在院子裡其樂融融也好，吵作一團也罷，只要聲音不超過六十分貝，只要不離家出走或裡通外國，外人是完全不知道的。外面的世界很精彩，裡面的世界很安詳。這就是中國北方獨一無二的「四合人家」。

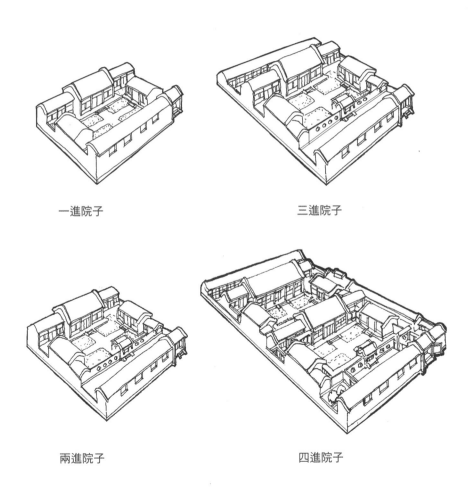

一進院子 三進院子

兩進院子 四進院子

為什麼在中國的北方，民居要建成這種對外封閉、對內敞開的形式呢？我們知道，任何一種建築形式的形成，都有它自然方面的原因。其中，氣候又占了很大的比重。別說建築了，就連人的長相都跟氣候有密切的關係：赤道附近的居民，頭髮都呈小卷狀罩在腦瓜頂上，為的是在空氣和頭皮之間形成一個隔熱層。寒帶的人鼻子都特別高大，好讓吸進去的冷空氣在大鼻子裡先預熱一番，再進入肺部。

中國的北方，水源不是很充足，而且夏季炎熱，西曬灼烤，因此保暖防曬擋風拒沙，是建築物最重要的功能。而厚牆厚頂，圍合一體，院內的房屋間距大，屋頂有坡，這些都是抵禦氣候缺點、納入盡可能多的陽光之最佳住宅形式。

大戶人家的四合院，一般可擁有三進院子、四進院子或並排的兩個院子。小門小戶的，可住兩進，甚至一進院子。

大多數兩進以上的四合院，都具有以下幾種建築物和構築物，這就是：院牆、大門、影壁、倒坐房、二門、廂房、正房、耳房、遊廊。下面分別道來。

大門表示著屋主的身分地位，要不怎麼有「門當戶對」、「門第觀念」之說呢？

這些大門總體上可以分成「屋宇式大門」和「牆垣式大門」兩大類。

・屋宇式大門

按等級高低又分為廣亮大門、金柱大門、蠻子門、如意門及窄大門等五種。

廣亮大門：這種門的門口比較寬大敞亮，門扇開在屋頂的中柱上，大門下一般有彩畫一類的飾物。

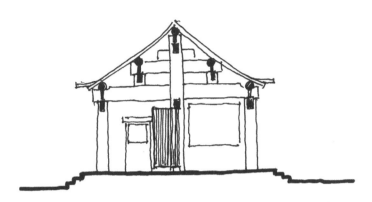

廣亮大門剖面圖

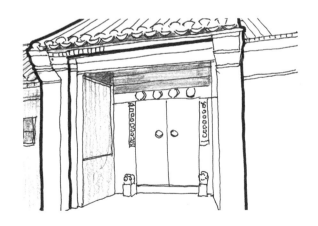

廣亮大門外觀

住宅門口都得有門墩，門墩的等級與大門要匹配。廣亮大門一般採用「抱鼓石」式的門墩。圖中是幾種不同的抱鼓石造型，從左到右，等級越來越低。

各種抱鼓石造型

　　金柱大門：這種門與廣亮大門的區別，在於門扇的位置靠前一些。它在結構上比廣亮大門多了一排柱子（學名叫金柱），大門的名字也由此而來。

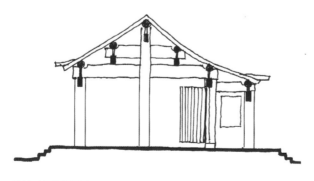

金柱大門剖面圖

金柱大門外觀

　　住得起這種大門的，一般也得是個大人物。末代皇后婉容的宅院，配的就是金柱大門。

　　蠻子門：蠻子門和前兩種門的區別，是門扇安在最前面的簷柱上。這樣一來，門扇的位置就更靠前了。

　　為什麼叫蠻子門呢？據說南方的生意人挺中意這類大門的，看著嚴實。他們來北京做買賣，除了精明外，把能引起懷鄉之情的大門也帶來了。但老北京人有點「地方歧視」，元朝時把南方人叫「南蠻子」。因此，這種門就有了略帶玩笑意味的名字。

蠻子門剖面圖

蠻子門外觀

最早用這種蠻子門的人叫施愚山，他是順治年間的詩人，祖籍安徽。李鴻章家的大門（西單北大街 57 號、61 號），用的也是蠻子門。不知現在那門、那院還在否。

如意門：如意門裡的住戶一般是在政治上地位不高，卻非常殷實富裕的士民階層。他們往往買下原本是廣亮大門的宅子，自己覺得用此種大門不夠格，於是把門扇往前推了。為了安全，又把門扇兩邊都砌成磚牆，使得門窄了很多。

門變窄了，還能如何顯示自己的富足呢？於是主人就在門楣的上方做了大量細緻複雜的磚雕，如此把原本不大的門裝點得豪華起來。

別小看了如意門的住戶，也是有頭有臉的人。這裡來簡單介紹兩位。

一位是天津的大富商（鹽商）何仲璟，他是袁世凱八竿子打得著的親戚，家住東城區棉花胡同 66 號。還有一位相信不少人都知道，他就是帶頭反對袁世凱復辟帝制的領軍人物蔡鍔，也住在棉花胡同。

與仇人的親戚當鄰居，又在家裡整天大聲跟老婆吵架，為的是麻痺姓袁的。時機一到，他就從這座如意門裡溜到雲南去了。

如意大門外觀

門邊墀頭的磚雕

窄大門：窄大門之所以叫「窄」，是因為它只占半個開間。正常的房屋開間一般在 3 公尺左右，窄大門門洞的寬度也就是 1.5 公尺。

西式小門

小門樓

柵欄式大門

‧ 牆垣式大門

牆垣式大門就是一種直接開在牆上的門。這類大門在民宅中也不在少數。雖然它看起來沒有屋宇式那麼氣派，但門上花飾、門環、門墩也都配備著。

這些大門的門墩石一般不敢用抱鼓石，而是使用等級低得多的方墩。

門墩

各類門上不可或缺的是門環，它的作用相當於門鈴，但裝飾作用很強。

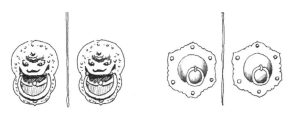

門環

進到大門裡面，你往往會看到一堵牆，上面大概還有花雕（不是黃酒）什麼的。這個東西叫影壁。它的作用如同阿拉伯地區女人的面紗，讓人不能一目了然地看見院子裡的東西。

　　從影壁的位置來講，可分為內置和外置兩種。

獨立影壁

山牆影壁

　　再往前走，左手面是倒坐房，也就是僕人房。因為它的後窗沿著胡同，也算是整棟院子的一個臉面，講究的人家會把後窗裝飾得有聲有色。

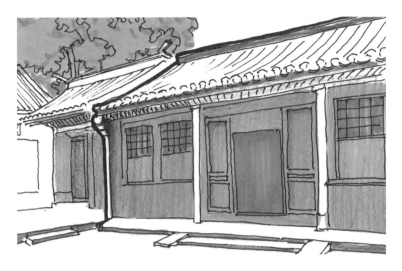

從院子裡看倒坐房

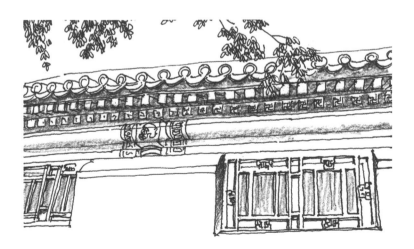

從胡同裡看倒坐房

垂花門是講究的四合院中的二道門，它是內宅與外宅（前院）的分界線和唯一通道。外人可以引到前院的南房會客室，而內院則是自家人生活起居的地方，外人一般不得隨便出入。

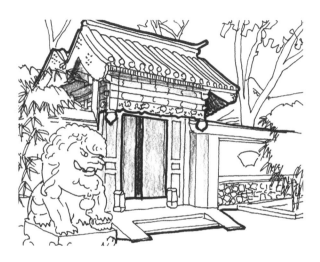

垂花門外觀

垂花門剖面圖

通向內院的垂花門一般不開，這道門是女眷不可逾越的。所謂「大門不出，二門不邁」，正是形容規矩女人的好詞。這是一種裝飾性極強的建築，它的各個突出部位幾乎都有十分講究的裝飾。在朝向外院的一面，有一對倒懸的短柱，柱頭向下，酷似一對含苞待放的花蕾，垂花門就是因此得名。

進了垂花門，迎面就是正房。這一般是三開間的硬山擱檁的平房。

值得一提的是窗子。四合院的窗有個專門的名字：支摘窗。意思是又可以支，又可以摘。它是由內外兩層組成的。外層窗上半截可以向外支出去，下半截可以摘下來。窗子的花樣很美，也很複雜，下面略舉幾例。

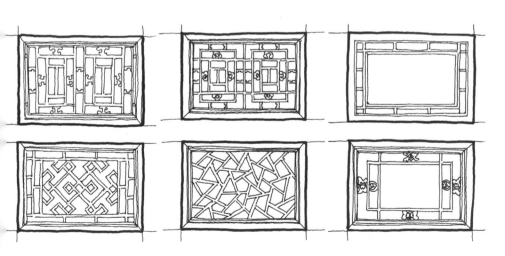

支摘窗樣式

許多四合院你挨我我挨他的，就組成了胡同。在胡同裡，除了民宅就是民宅，沒有商店。四合院的居民要買東西，就得穿過整條胡同，上大街去。

四合院與胡同、大街

當然，有一種走街串巷的小販，會挑著擔子到寬度只有 6 至 7 公尺的胡同裡來「便民」。

　　最受孩子們歡迎的大概要算是吹糖人了。你只要告訴他你的生肖，不到幾分鐘，一隻活靈活現的小狗或小豬，就在孩子們的讚歎聲中遞到你手上了。

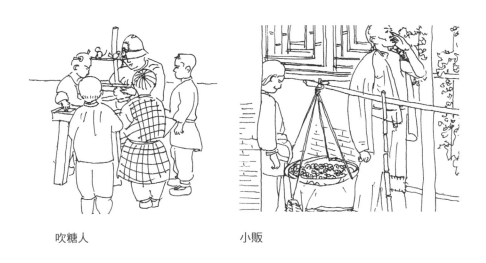

吹糖人　　　　　　　　　　　　　小販

　　住胡同的人如何出門呢？早期有馬車，後來有轎子，再後來有洋車（人力車）、三輪車，再再後來，就用走的。而現在為了旅遊者，三輪車又「復活」了。

　　還有很多雜事，以前都有到院子裡來上門服務的，如剃頭的、修腳的、收廢品，乃至收舊貨（包括古玩）的。

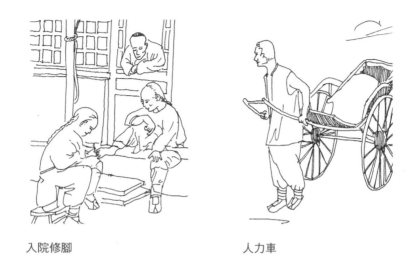

入院修腳 人力車

河南馬家大院　中州第一名宅

　　許多人可能和我一樣，認為看北方民居，要去山西的喬家大院。有一次我偶然去一個兒時朋友家，談起她母親的祖上姓馬，是河南出名的大戶。孤陋寡聞的我才知道，「中原第一官宅」——「馬家大院」（又名馬氏莊園）在河南安陽，就是那個聞名遐邇的出土甲骨文的安陽。

　　這個老馬家出了個名人叫馬丕瑤。他是清朝咸豐年間的舉人，同治年間的進士，最大的官做到廣東巡撫。馬丕瑤是勤政愛民的好官，歷代皇帝及名人都對他有極高的評價。他去世後，被敕封為「光祿大夫」（從一品，文官最高官階之一），人稱「頭品頂戴」。

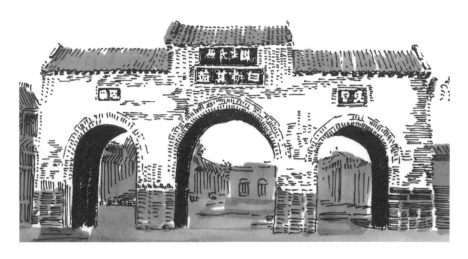

馬氏莊園九門之一

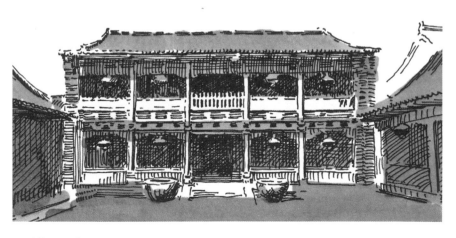

馬氏莊園正房

當然，好官也要有相應的好房子。那個馬氏莊園不是一般的大：它曾接待過逃難的光緒帝和慈禧太后，還做過劉鄧大軍指揮部。如今，它成了安陽市一道亮麗的風景線。

　　馬氏莊園建築面積 5,000 平方公尺，占地 2 萬平方公尺。共分三區六組，每組四進院子。共建九個大門，人稱「九門相照」。其建築風格兼有北京四合院的寬敞明亮，以及山西晉商宅邸的細膩裝飾，外表卻是中原地區的藍磚藍瓦。

山西平遙住宅　最早銀行家的家

　　清朝末年，朝廷越混越窮，以至於不得不向京城附近的商賈大戶人家借錢。精明的山西商人看到了這個發財的機會，從辛苦跑買賣變成了經營朝廷的銀行。

　　他們建立了中國最早的銀行——票號。帶錢出門的商人不再用馬車裝上銀子，也不用雇保鏢護送，而是把銀子放在票號裡，拿一張憑證（銀票，即早期的支票），再在這家票號千里之外的分號把銀票兌換成銀子，既方便又安全。

　　平遙城裡有不少明清時代經商、經營票號致富的人家，這從街上就可以看出來。大戶人家的大門因為要進馬車，因此開洞寬敞，門洞上方都用磚砌成拱形。

　　渾漆齋大院是當時第一票號「日升昌」掌櫃冀玉崗的祖業，整個宅子占地 3,000 多平方公尺。

渾漆齋大院正房

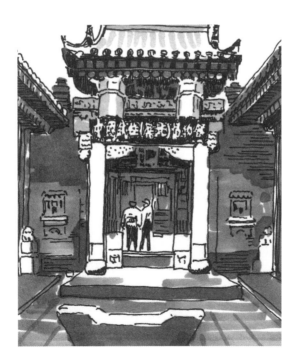

日升昌票號內景

大門外有上馬石、拴馬樁，此拴馬樁的頂端立著一個猴像。你猜為什麼？據說是因為孫悟空在天上當過幾天弼馬溫，所有的馬都怕他。刻上他，那馬就老實了。

第一進院子和第二進院子之間的牆上以及門楣上，都有精美的磚雕。

新中國成立後，老家在平遙的貿易部副部長雷任民曾住在這裡。大概山西人搞經濟有兩下子。現在，這棟宅子被平遙漆器工藝美術家耿保國買下，連住人帶開展銷室。

安徽呈坎村　按八卦設計的村子

安徽皖南民居聞名遐邇，我們早就打算前去一看。一到皖南地區，便見座座墨瓦白牆，處處青山翠竹，更兼白雲縹緲，綠水纏繞。農人田裡插秧，水牛河邊吃草。簡直太美了！

到了徽州，看完古城後在計程車司機的建議下，我們又去了歙縣的呈坎村。這個村子被稱為「八卦村」，因為整個村子是按八卦和太極圖的樣子規畫建設的。最妙的是村子裡橫過一條 S 形的河，恰似太極圖裡那條劃分陰陽的曲線。兩邊各修一廟，即太極圖裡的那兩個圓點。

河上的廊橋不算漂亮，但很有特色。

村裡三街九十九巷，排列整齊，等級分明：最寬的街走當官的，最窄的街走老百姓，中等寬的街給富人走。

那窄街我們走過一回，兩人並排行走都費勁。

在村子當中的十字路口之上，騎著一個樓房，名曰「打更樓」。除了打更之外，它還有一個妙用：抓賊。原來更樓下面的四個方向，設有四扇木門。

平時木門是提起來的，如果哪條街上出現賊情，那邊的門立刻放下，截住盜賊去向。盜賊無處逃跑，只得束手就擒。

在一家原來當官的人家大門上，我們看見精美的雕刻。當地人說，這不是一般的磚雕，而是泥塑雕。它對工藝的要求比磚雕高得多，現在基本上失傳了。

村裡還有開當鋪的，那當鋪的櫃檯高得連我老公都構不到。想必窮人來當東西，得踮起腳來。窮人把一些微不足道的小東西扔給裡面的當戶，當戶接著了，窮人就得趕緊走人，講價錢是不可能的。

老家，老院，老顧客

村口一獨棟住宅

村頭廊橋

最窄的百姓街

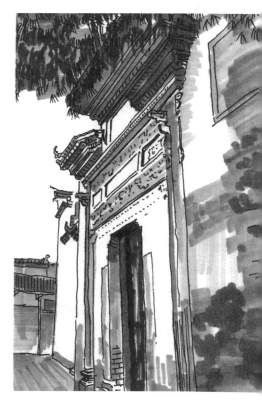

官家大門

至於有錢人去當東西，當然是被請到屋裡去，一面喝茶，一面講價錢的。

在村子的最後，是一座十一開間的大祠堂。十一個開間！這在過去是只有北京故宮太和殿才有的。看來是山高皇帝遠，沒人治他們的「僭越」之罪。祠堂的柱子都是石頭的，細而堅實。

江西婺源李坑村　歷史文化名村

江西北部的婺源民居，近年來宣傳得頗多。照我看，當油菜花開時，這裡可能還有些特色，平常時候也就一般吧。

江西婺源自北宋起一直屬徽州府，因此當地的建築形式完全是徽南風格的。1934 年，國民政府將它劃歸了江西省。1947 年應當地強烈要求，又回歸安徽省。1949 年再次劃給了江西省。

婺源包括十幾處村子。走馬看花之後，我們只進去了李坑。坑的意思是河，或者是湖。至於李，當然是全村人都姓李。這個古老的村子建於北宋大中祥符三年（1010 年），已經有一千多年的歷史。這裡最有名的人物是南宋乾道三年（1167 年）的武狀元李知誠。

這裡一半人家的住房都沿著一條河建造，整個村子形成了狹長的一條。

李坑村的建築風格與皖南一樣是白牆黑瓦，山牆砌成馬頭封火牆的樣子。

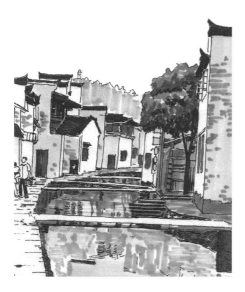
水街

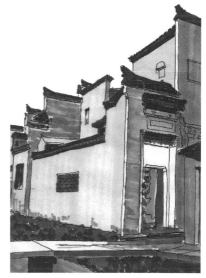
木材商李瑞材的宅子

　　幾乎所有的住戶都是兩層樓：底層開敞，當客廳用，二層住人。有時臨街還可見雕工複雜的美人靠，那是小姐的繡樓。

　　同樣姓李，每個人的待遇卻不同。清朝初年的能工巧匠李瑞材因為是木匠，他家的大門不能朝大街開，只能轉個九十度，當作側門開。而當官的李文進，雖然只是從五品，在當地就算是大人物了，他家的大門堂而皇之地開向大街。另一位武狀元李知誠不算富有，但到底是個狀元，家裡也像模像樣的，客廳裡擺著冒了青煙的祖宗牌位，樓上才是臥室。

　　村裡的民居宅院參差錯落；村內街巷溪水貫通、九曲十彎；青石板道縱橫交錯，石、木、磚造的各種溪橋數十座連通兩岸。

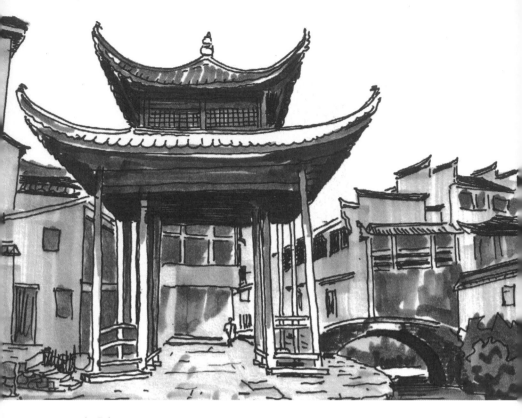

申明亭

　　每十來公尺就有一座橋，橋大都是平平的。但乘船過橋時，坐著的人剛好不用低頭。

　　村中央有個亭子，名叫「申明亭」。這個亭子建於明朝末年，相當於當時村裡的法院。農曆每月的初一、十五，村裡的宗祠鳴鑼聚眾，大家共同懲辦違反村規的村民。這也算是地方法院的先驅吧。

浙江南潯古鎮　水邊的恬靜小鎮

　　江浙的水鄉美得令人心醉，那裡的民居也是依水而建。但那水不像安徽那樣細小，而是真正的河流，可以走大船，當然也可刷便桶、淘米什麼的。

　　在浙江北部太湖南岸的湖州，有個村子，或曰鎮子，名叫南潯。北宋初期，此處村落規模初具，百姓多以養蠶和繰絲為生。到了南宋，這裡已是商賈如雲，遂定下現在的名字：南潯。有錢了，就要送孩子念書。宋、明、清三朝，這裡出了四十一名進士、五十六名京官。大概因為這裡產毛筆，讀書人比別處多些。因為臨近上海常跟洋人打交道，不少晚清建築蓋成了中西合璧式樣。

　　建於明代的百間樓屋，是明代禮部尚書董份的家產。後經擴建，形成了河的東西兩岸三百多公尺長的樓屋。在這些樓屋裡，既有去職尚書的書屋，也有傳說中西施洗過妝的洗粉兜，更有清代文字獄時冤死一家子幾百口的莊氏宅院。由此，許多人前來訪古探幽。至於我來這裡，只是為水鄉建築所吸引。這份癡心由畫作可見一斑。

　　關於洗粉兜，還有一個故事。據說當年越王勾踐為了麻痺吳王，實現他的復仇計畫，派大夫范蠡將西施獻給吳王。在去姑蘇的路上，西施在一個小鎮過夜，住在百間屋。西施想到過幾天就要離別所愛的人，去侍奉吳王，便決心去死。她來到屋外的小河旁，洗去臉上的脂粉，摘下頭上的釵環，就要投河自盡。

古鎮風俗依舊

彎彎的小河

水邊人家

正在此時，焦急萬分的范蠡找到了她，對她曉之以理、動之以情。一席話說得西施放棄了死念，重新梳妝起來。從此，人們就把百間樓附近的這段河稱作洗粉兜。

福建永定土樓　獨一無二的山區大型夯土民居

福建土樓如今已經是中外聞名了，但是除當地人以外，是誰最先「發現」了這種造型不一般的住宅呢？據說，是在 1980 年代，某國衛星發現在福建永定一帶有一些圓圓的構築物，其中一些還冒著煙。據情報人員分析，那裡很可能是個未知的導彈基地。為

了慎重起見，便仔細研究探看。其結果令人啞然失笑，原來那只是一些圓形的住宅而已。

不過，這只是民間的說法，不足為憑。我的大學同學黃漢民是福建人，曾任福建省建築設計研究院院長。他是研究土樓的專家，人家早就知道有土樓這種住宅形式了。當然，更早「知道」土樓的，是它們的建設者。這正如所謂的發現「新大陸」，人家那裡早就有人居住，只不過歐洲人不知道而已。我們的航海家鄭和去了很多地方，中國人從來就沒說過「發現」兩字。

扯遠了。現在我們的問題是：為什麼稱這種房子為土樓，又為什麼把房子建成這個樣子呢？

早在大約一千年前，北宋被金滅了。當時在河南，尤其是首都汴梁，許多大戶人家攜妻帶子，不遠千里逃往南方。這些人被當地人統稱為客家人。

當地人自然不歡迎這些「不速之客」，又知道逃來的人大都有點錢，土匪們就經常光顧他們的住宅。最初的客家人是沒有能力建大規模住宅的。他們的日子很難熬，只能靠給人打工過活。幸運一些的，娶了當地的女子，成了上門女婿，因此得到人家的庇護。直到清朝中期，不知哪個聰明的客家人開始種植菸草，而且菸草的品質好到了給皇上進貢的水準。這一下，客家人就發財了。發了財，就更怕賊惦記。為了自保，他們想出了一個辦法：一個村子建一座碉堡似的東西，連住人帶防衛，功能齊全。又因為在福建當地，最易取得的建築材料就是土。這些「堡壘」都是

夯土而建。人們就叫它們土樓。

　　土樓的造型有方有圓。最外面一般都是兩或三層，也有的是四層。底層朝外不開窗，上層的外窗也很小（不如說那是一些射擊孔更具體）。進出土樓只有一個厚重的大門。瞧，完全是碉堡的架勢吧。

　　但你要是進到裡面，才發現這是一個巨大的家庭式組團：一個姓氏建一座土樓。大家結成一個大圓圈，比鄰而居。當中是祖廟，供著他們從河南老家拿來的一罎子土，因此又稱壇廟。朝裡面長廊的門、窗都是暢快通透的。一個村子的人就集中在這個「大蝸牛」裡，親如一家。

　　當地人具體地描繪這類建築：高四樓，樓四圈，上上下下四百間。圓中圓，圈中圈，歷盡滄桑三百年。

　　永定鎮是土樓集中的一個地方，有大小土樓兩萬之多。最大的一個在高北村，名叫承啟樓。

　　它的外圈有四層高，住人，裡圈是宗祠和小賣部、倉庫、水井乃至教室。宗祠就是全村強大的向心力的中心，小賣部提供了生活必需品。除了種地和買大件東西，他們就不用出去了。因為是合族而居，一般不會出現裡通外國的叛徒，住在這裡是很安全、很溫馨的。

　　1912年建的振成樓，是個中西合璧的建築物。因為最漂亮（但不是最大），被稱為「土樓王子」。這裡共有兩百二十二間房間。

　　方形土樓裡比較著名的是奎聚樓。

承啟樓總體

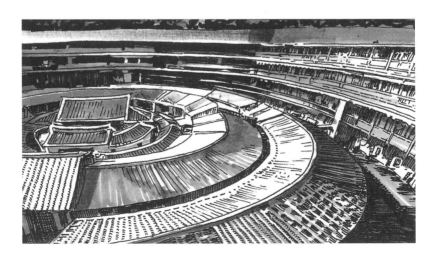

承啟樓內部

土樓內打水的孩子

方形土樓奎聚樓

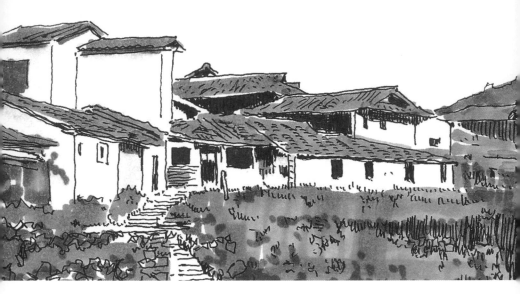

永定鎮某村子

　　與土樓成鮮明對比的是當地原住民的村子，顯得恬靜多了，完全是個一、二層樓組成的美麗小村落。

　　土樓雖好，但其命運跟北京的四合院很類似：不大適合現代生活。因此現在裡面的居民已經少多了，多為一些老年人帶著孫子，在裡面賣旅遊產品和飲料。這是好事，還是壞事？可能談不上好壞吧，只能說是歷史的必然。

　　在中國廣大的少數民族地區，還有許多各具特色的民居。

　　由於數量龐大，本書篇幅有限，就不一一細數了。除了前面列舉的一部分，這裡再看兩個有特色的橋：廊橋。這種廊橋多出現在苗族聚居的西南多雨地區。比起這兩座苗寨的廊橋，電影《廊橋遺夢》裡的那座廊橋，不過是一個破棚子而已。

　　漂亮吧！

苗寨廊橋之一

苗寨廊橋之二

商號、園林及墳墓

商號

中國古代商業雖不算發達,商人地位也很低,但畢竟還是有的。著名的《清明上河圖》表現的就是春日開封城的繁華景象。可惜唐宋時代的商店早已無影無蹤了,目前能看到的也就是清代的了。

山西平遙票號　中國最早的銀行

晉商應該算是中國最早的商幫之一,他們建造的商鋪、銀行(那時叫票號)在當年可算首屈一指。

日升昌票號成立於清道光三年(1823年)左右,由平遙縣西達蒲村富商李大全出資與總經理雷履泰共同創辦。日升昌票號以「匯通天下」聞名於世,是中國第一家專營存款、放款、匯兌業務的私人金融機構,開中國銀行業之先河。日升昌票號成立後,解決了國家銀行未出現之前大宗銀兩往來的困難。

日升昌票號

協同慶票號

日升昌的總號設於平遙縣城內繁華的西大街路南，占地面積1,600多平方公尺。臨街的主立面頗像普通的民居，體現出山西人「財不外露」的理念。

由於這個新生事物的出現符合了日益繁榮的商業需要，日升昌在全國大中城市、商埠重鎮開了三十五處分號。一時間，票號業務十分火熱。

協同慶票號總號設在平遙古城內繁華街市南大街路西。協同慶於咸豐六年（1856年）創立，晚日升昌三十三年。財東為榆次聶店村王棟，另有本縣王智村米秉義。

協同慶票號初設時資本僅有三‧六萬兩，不足日升昌銀本的十分之一，然而，它以資金周轉快、業務輸送量大而迅速崛起，令其他票號為之驚訝。

協同慶票號舊址建築風格新穎別致，集樓、房、亭、窯於一身，可謂平遙古城內明清店鋪院落的縮影。它的外立面更趨近於商業建築，而脫離了民居的風格。

老北京商鋪門面 花哨的外表

清末民初，北京開始出現商業建築。

這些大街上的店鋪主要集中在繁華的東四、西四以及前門外，分中式、洋式兩類。中式商店一般都是三開間封閉式，店面外磚雕、木雕密布。

下圖的東四某店屬拍子式店面，就是在立面上豎起一片女兒牆似的木雕，把坡頂擋住。這個木雕女兒牆既增加高度，又裝飾美化了立面。

　　那四根高出的夔龍挑頭除了有裝飾作用外，某些時候還可懸掛廣告，使逛街的人老遠就能看見。

北京東四某商店店面

園林

國際園景建築家聯合會曾於 1954 年在維也納召開第四次大會。在會上，英國造園家傑利克在致辭時把世界造園體系分為：中國體系、西亞體系、歐洲體系。西亞體系一般指巴比倫、埃及、古波斯等古國，歐洲體系則是英、法、義大利、西班牙等國，都具有「規整和有序」的園林藝術特色。只有中國體系是以單獨一個國家命名的獨特體系。

在中國園林的分類上，一般將皇家園林稱作「苑囿」，而把「園林」歸入文人、士大夫和官僚富商的私家園林。童寯先生在《江南園林志》中寫道：園之布局，雖變幻無盡，而其最簡單需要，實全含於「園」字之內。今將「園」字拆開瞧瞧：「囗」者圍牆也。「土」者形似屋宇平面，可代表亭榭。下面的小「口」字居中，那是水為池。「衣」字代表石或樹。

古老的漢字多麼奇妙！構築園林的山、水、建築、花木幾大要素，都蘊含在一個字裡。對這個「園」字，我們可以從眾多的私家園林中找到詮釋。

私家園林又可以分成：北方園林、江南園林和嶺南園林三大派。它們各有各的特點。

　　北方園林以王府為代表，極盡豪華奢侈，布局大氣。但建築形制刻板，與皇家建築之間，除了細部和彩畫外，幾乎沒有什麼區別。

　　江南園林淡雅飄逸。建築物的屋頂起翹大是外觀上的明顯特點，布局上是亭、臺、水、石參差。建築物不是主體，反而是做為山水的點綴。

　　嶺南園林不拘一格，無論建築體形或細部（掛落），都隨心所欲。布局上是建築包圍山水。還有一個重要特點是融入了商業氣息，園林往往兼作酒家。可見廣東人商業意識之強。

　　下面我們各舉幾例，來說明這三類的不同特點。

　　關於北方園林，這裡主要說說王府。這類園子是介乎皇家園林與私家園林之間的類型。它不敢像皇家建園一樣，弄出那麼大的動靜，卻又有足夠的錢來折騰。規模不算大，卻極盡奢華。

北京恭王府花園　數代王爺的享樂之地

　　恭王府始建於乾隆四十五年（1780 年），地點在北京西城區什剎海西北。這裡幾乎是到北京旅遊的人，尤其是外國遊客必去之地。大家都想看看清朝的王爺是怎麼個奢華法。

玩繡球的爸爸

看孩子的媽媽

　　其實這裡最初不是王府，而是乾隆的第一寵臣、大貪污犯和珅的私宅。嘉慶四年（1799 年），和珅獲罪賜死，嘉慶將一部分賜給弟弟永璘，取名叫慶王府。咸豐元年（1851 年），咸豐帝收回慶王府後，又轉賜給自己的弟弟奕訢，改名為恭王府。同治初年，奕訢的權力、地位達到了頂峰。他調集能工巧匠，對恭王府進行了一次最大規模的修整，形成了今日南王府北花園的布局。奕訢死後，與溥儀同一曾祖父的堂兄溥偉（大漢奸）承襲王爵，所以恭王府最後的主人是小恭王溥偉。

　　恭王府分為住宅和花園兩大部分。住宅沒什麼可看的，我們就只看看花園。

　　為了顯示主人的尊貴，大門口放了兩尊獅子。你知道嗎？它們可是夫妻呢。

花園的南入口，還弄了一個西洋式的門，以顯示主人的「新」派頭。

有趣的是，主人的迷信色彩極重。因為園子裡盡是山洞，因此有許多蛇、刺蝟、黃鼠狼乃至狐狸出沒。為了祈求去病除災，不知哪一任主人在花園裡小土山上建了小小的山神廟，祭祀的是蛇、刺蝟、黃鼠狼、狐狸這「四仙」。

另外，在全院水系的交匯處，也是八卦方位中天地交會處，建了一座精巧的小龍王廟，在此供奉龍王，以求風調雨順、萬物蓬勃。

恭王府花園（部分）鳥瞰圖

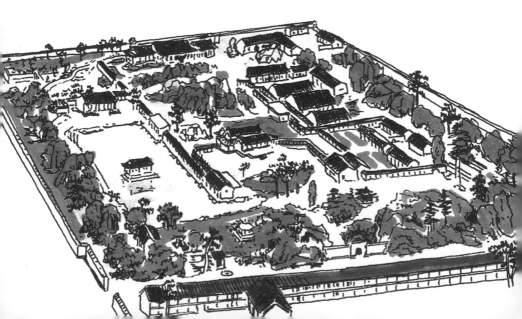

整個王府裡的建築物上，都盡量用蝙蝠的圖案做裝飾。據說，能數得出來的有一萬個以上的蝙蝠，因此有人稱這裡是「萬福園」。但它們的主人也未見得有什麼福。

園子裡有一座流杯亭，亭中的地面上做出一條龍形的小水溝。溝的一端高一點，做為入水口；另一端低一些，是出水口。溝裡面的水永遠在流動著。來亭子裡喝酒的人們，覺得純喝沒多大意思，就把酒杯放進水溝裡，杯子漂到誰前面，誰就拿起來並喝掉杯中酒。瞧，有錢人多能享受啊！

類似的亭子，僅在北京故宮的御花園和潭柘寺還各有一座。

花園的南入口

流杯亭

亭中地面

北京醇親王府　後海邊的美麗王府

　　皇帝娶妻的數量不限，皇子的數量往往不少。這就造成了北京到處都有清代的王府。醇親王府是其中規模較大，風景較好的一個。

　　醇親王是誰呢？第一代醇親王名叫奕譞，是咸豐皇帝的弟弟。十九歲時，他放著心愛的姑娘不敢娶，奉命和慈禧之妹結了婚，遂成了皇家的親戚加親信。

　　第二代醇親王載灃身兼二職，既是光緒皇帝（載湉）同父異母的弟弟，還是溥儀的親爹。載灃繼承了親王位後，接著住在這裡。

　　這個府邸可謂不同凡響。首先，地方選得就好。府邸的前面正對著後海，天然的小氣候就比別處強。其次，占地面積大。現在東面的宋慶齡故居是花園部分，而西面的國家宗教事務局才是住宅部分。可惜住宅部分不對外開放，我又沒公事、沒介紹信，因此就只看看花園。

　　此園地處後海邊，水源豐富。園內碧水環繞，山石嶙峋，花木薈萃，芳草萋萋，且樓臺亭樹錯落其間，是一處嫻靜典雅的庭園。1962 年，在此增建了一座仿古的兩層主樓（現闢為紀念館）。1963 年，宋慶齡先生遷居於此。她在這裡生活了近十八年，直到 1981 年去世，於是將此處正式命名為「中華人民共和國名譽主席宋慶齡同志故居」。

造型別致的亭子

綿延不斷的長廊

江南園林　樸素恬靜之地

　　江南的私家園林最早出現在漢代。魏晉南北朝時期，士大夫們對打個沒完的仗極其煩惱，於是把精力轉到了吟詩作畫和營建園林中去，私家園林一時蓬勃發展。

　　當時的園林已基本具備山水、樓榭、花木等造園要素。除了遊賞外，園林還是一種鬥富的手段。園林創造者追求詩情畫意和清幽、平淡、質樸、自然的景觀。他們把一肚子文化融入了造園藝術中，園即是畫，畫又是園。

　　江南園林藝術的典雅精緻，我們可以在蘇州的拙政園、留園、滄浪亭、獅子林和上海的豫園等處觀賞到。

　　因江南園林多建於市區內，空間狹小，常以內向布局在有限的空間中構置景觀，使之隨影隨勢、曲折蜿蜒且不拘一格，與園中的疊山池水、花木橋廊巧妙結合，小中見大，達到「雖由人作，宛似天開」的境界。江南園林追求的是「自然」，與西方把樹木都修剪成死板的方、圓的形狀截然不同。

　　江南園林建築從外觀造型、立面形式到細部裝飾處理，遠比北方的輕巧纖細、玲瓏剔透。

　　其建築空間既滿足生活居住需求，又做為感情生發和延續的場所。他們的主人或是自己畫畫，或是跟畫家友好。尤其是在花草的種植上，諸如修竹、梅花、荷花等植物，均為烘托氣節，表達清高、不俗的情感寄託而設。

蘇州拙政園梧竹幽居亭

蘇州怡園一角

與太湖石、蘭草相應的是建築物的淡雅樸素，幾乎所有建築色彩都以白粉牆、青灰瓦、深棕色或深綠色木構裝修組成。

　　這與當地氣候密切相關，灰瓦白牆配以周圍的山水綠化，給人以清新幽雅、涼爽寧靜的感覺，在心理上大大減弱了酷熱導致的不適。

　　這些園林無論是建築和水的結合，還是一草一木的安排，無不精心之至。即使是個旱庭院，也非常注意鋪地。白粉牆前的草、石使得牆面不那麼「乾」，而漏窗的使用令人產生「這山望著那山高」的心理，忍不住要過去看看。

嶺南園林　夾雜了商業氣息

　　嶺南人因地域上遠離政治中心，養成了淡泊的人生態度，表現在園林上，就是儒家意味很淡，建築梁架不規範，也不重視對聯匾額。這種「遠儒性」從品位上看可說是一種世俗文化，而且是嶺南文化的主流。實用性（即園商宅一體的設計）是嶺南園林的另一個特點。第三個特點是面積小，規畫緊湊。最後，因為較早與外商打交道，嶺南園林中常常揉進西方的文化元素。可以說，它開創了中西文化糅合、藝術性與實用性兼顧、園林與建築互融的新境界。

　　一般認為，嶺南有四大名園，即順德的清暉園、番禺的餘蔭山房、東莞的可園和佛山的梁園。

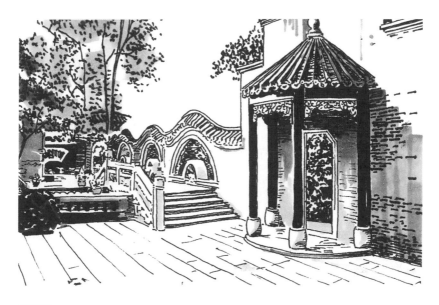

清暉園

　　清暉園，位於廣東省佛山市順德區大良街道清暉路，地處市中心，故址原為明末狀元黃士俊所建的黃氏花園，現存建築主要建於清嘉慶年間。取名「清暉」，意為和煦普照之日光，喻父母之恩德。經數代人多次修建，逐漸形成了格局完整而又富有特色的嶺南園林。

　　清暉園全園構築精巧，布局緊湊。建築物形式輕巧靈活，典雅樸素。庭園空間主次分明，結構清晰。整個園林以盡顯嶺南庭院雅致古樸的風格而著稱，園中有園，景外有景，步移景換，並且兼備嶺南建築與江南園林的特色。現有的清暉園，集明清文化、嶺南古園林建築、江南園林藝術、珠江三角水鄉特色於一體。

番禺餘蔭山房

　　番禺餘蔭山房，又名餘蔭園，位於廣東番禺南村鎮東南角，
是清道光年間舉人鄔燕天為了紀念其祖父鄔餘蔭而建的私家花
園。該園始建於清同治六年（1867年），同治十年（1871年）建
成，以「小巧玲瓏」的獨特風格著稱於世。

　　東莞可園建於清道光三十年（1850年）。

　　其特點也是面積小、設計精巧。在三畝三分的土地上，亭臺樓
閣、山水橋榭、廳堂軒院應有盡有，真是麻雀雖小五臟俱全。建築
雖是木石、青磚結構，但細部十分講究，窗雕、欄杆、美人靠，甚

東莞可園

至地板亦各具風格。

　布局高低錯落，處處相通，曲折迴環，讓人感覺撲朔迷離。加上擺設清新文雅，極富南方特色。

　東莞可園的創建人張敬修早年投筆從戎，官至江西按察使署理布政使。金石書畫，琴棋詩賦，樣樣精通，又廣邀文人雅集，使可園成為清代廣東的文化策源地之一。

　好，供活人使用的建築看完了。你可以合上書休息一天，明天我們接著看看老百姓的墓園吧。

墳墓

　　皇上死了，埋在皇陵裡，老百姓死了，也得入土為安。這裡
的老百姓，主要是指王爺們。真正升斗小民的墓地，不是本書主
要關注的內容。

　　埋葬老百姓的，我們頂多稱之為墳，因為太普通，實在是乏
善可陳：有錢的，造一面大一點的牆，起個大一點的墳包。因此
對不起了，我這裡還得說王爺們、達官貴人的墳。

北京醇親王墓　慈禧太后妹夫的墳

　　在北京西郊蘇家坨鎮妙高峰東麓，有座王爺的墳，人稱七王
墳。它是咸豐皇帝的弟弟，第一代醇親王奕譞的墓地。奕譞在中
年以後對政治失去了興趣，於是在西郊妙高峰下選中一塊地。從
1869 年起，開始在這裡修建占地八平方公里的陽宅和陰宅。此建
築用了六年的時間，終於在兒子光緒皇帝登基前完工了。從此，
他便半隱居於這座新建王府內，並命名為「退省齋」，意思是對
朝廷說：「對不起，不陪你們玩兒啦。」

醇親王墓之碑亭

　　醇親王陵墓坐西朝東，前方後圓，東西長 200 公尺、南北寬
40 公尺。整個墓園依山勢而有三層，入口原有一座石牆，後來拓
寬道路時拆去。在九十九級臺階之上，氣喘吁吁的你可以看見一
個平臺，在這個小平臺上倚松傍水建了單簷歇山屋頂的碑亭，亭
內石碑極其巨大清晰。亭後有一條人工河：月亮河，河上架石拱
神橋。過了橋後再上一段臺階，便看見第二個平臺，這上面的園
寢正門「隆恩門」及左右兩殿、享殿等已毀，就剩光禿禿的臺子
了。再向西上兩段小臺階，過兩個單擺浮擱的門洞，便見第三個
平臺。高臺之上幾十棵高大的白皮松中間凸著四個墳包，當中最
大的是醇親王與嫡福晉葉赫那拉氏（慈禧的親妹妹）合葬墓，另
外三個是他的滿族側福晉的墓。其實他還有一個漢族福晉，但由
於滿漢有別而葬處不明。

墓園南側圍牆外原有一棵千年銀杏（又稱白果）。白果樹下埋親王，「白＋王」便成了「皇」字。迷信多疑的慈禧想到此處大不高興，令人將樹伐去。誰知過了幾年神差鬼使地在原地又長出一棵，一直活到今日。不知是否七王爺陰魂不散，在地下暗恨著自己的大姨子慈禧這隻母老虎。

桂林靖江王陵　傳承十四代藩王的派頭

在桂林市東郊有個大型的王爺陵墓：靖江王陵，是明代靖江王朱守謙（朱元璋大哥的孫子）的歷代子孫的陵園。它位於堯山西麓，距市區八公里。整個陵園氣勢磅礴，可算得上是個小型皇陵。靖江王一共有十四個，除了一個被貶、一個被殺、一個自殺外，其餘十一代靖江王均葬於此。加之王妃及宗室墓，總共三百餘座墳頭，是明代諸藩王墓群裡最壯觀的。

王陵的建築布局均呈長方形，中軸線上依序列有陵門、中門、享殿、碑亭和地宮。各陵都有兩道陵牆，大的占地二十餘公頃，小的僅不到一公頃。如此規模宏大、序列齊全、等級分明的明代藩王墓群，在中國極為罕見。各陵通常可分為周邊、內宮兩大部。

靖江王陵石像生

周邊有廂房、陵門、神道、玉帶橋，兩旁陳列雕刻精湛的高大石人、華表，以及虎、獅、羊、象、麒麟等石獸，內宮則有中門、享殿、石人和地宮等。

靖江王陵及次妃墓都是由禮部和廣西布政司委官依照制度營造的。但因埋葬時間的早晚而有所變化，總體來說是一代不如一代。規制由繁變簡，規模由大變小，製作由精變粗。其中最早兩座王陵占地均超過親王塋地 50 畝的規定，且墓塚高大，石像生粗獷雄渾。

北京田義墓　葬著難得的好太監

田義墓在北京西郊模式口村內。田義，何許人也？他是個太監，而且是明代嘉靖、隆慶、萬曆三朝的掌印太監。此人雖為太監，然而素懷忠義且稟性耿直。由於當面勸說皇帝削減賦稅，差點兒被砍了頭，其膽識在宦官中實屬罕見。但他「周慎簡重，練達老誠」，深得幾位皇帝信任，甚至讓他一個宦官去鎮守南京，還給予蟒袍玉帶的特殊待遇。

田義墓園建於明萬曆三十三年（1605 年），占地 6,000 平方公尺。進入大門後有一華表，柱身不用龍紋而只用雲紋，表示了他的奴婢身分。再向裡有文武二人組成的神路，神路北面有一欞星門，門洞內並排三座碑亭，碑文內容俱是萬曆皇帝表揚他的話。最裡面的墓園有上供用的石五供。按說老百姓的墓地只能用石三供，即當中一個石香爐，兩邊兩個石燭臺。

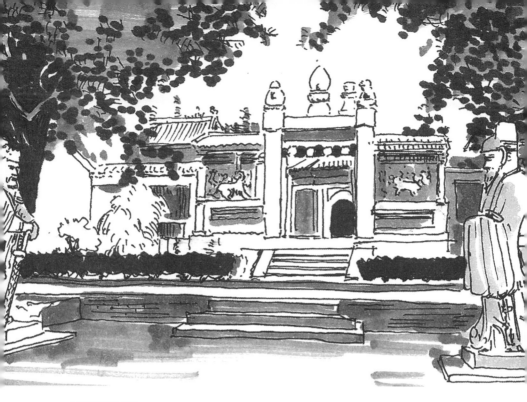

田義墓欞星門

　　石五供比石三供多了兩個石花瓶，是皇族才可以用的。可見皇帝多麼寵愛他了。

　　說完墓地，還有一樣東西要看一看，那就是「闕」。因為它跟墓地有點關係，所以就放在這裡說了。

　　闕，實際上就是外大門的一種形式，與牌樓牌坊的起源可能有相同之處，但後來的發展則分道揚鑣了。闕分木製的和石製的兩種。木頭的早就爛了，我們現在看見的石闕，大多出現在東漢的墓地。

　　闕的長相有點像碑，但比碑要厚實，上部一般要頂個小帽子，有的還仿照建築，做些斗拱上去。

在四川，仍可見到漢闕。可能因為這種石頭燒不毀，又不能住人，因此在張獻忠的大燒大砍之後仍得以倖存吧。保存較好的有雅安的高頤闕、綿陽平陽府的君闕等，都是子母闕（一大一小）。其下部有臺基，上部仿木結構，在磚上刻斗拱並挑簷。

位在雅安市姚橋鎮漢碑村的東漢益州太守高頤及其弟高實的墓闕，是四川保存最完整、最精美的石闕，建於東漢建安十四年（209 年）。兩闕相距 13.6 公尺，兩闕北壁皆有陰刻隸書銘文。現今西闕的主闕和子闕保存完整。西闕的主闕高約 6 公尺，子闕高 3.39 公尺，為重簷五脊式仿木結構建築，用多塊紅色長條石英砂岩堆砌而成。

單一個的闕比比皆是，典型的有渠縣的馮煥闕（122 年）。它在形制上與其他闕差不多，但特別秀氣挺拔，被梁思成先生稱為「曼約寡儔，為漢闕中唯一逸品」。

綿陽平陽府的君闕　　　　雅安高頤墓闕之一

渠縣馮煥闕

説到宗教建築，就不能不稍微涉及一點兒宗教問題。

古時候中國人是沒有宗教之說的，春秋戰國時期諸子百家的理論也未涉及神仙。孔子、孟子、老子都是確有其人，而且只是大智之人，並非神仙。常常有外國人問我，為什麼中國沒有宗教。我説倒不是沒有，佛教、道教、伊斯蘭教、天主教、基督新教在中國都有人信。但大部分人都跟我一樣，不特別信什麼教。在某些時刻可能會大叫一聲：「我的老天爺！」如同有的外國人嘴裡的：「My God!」但對於老天爺姓字名誰，住在哪裡，是否聽見你的呼叫，似乎不大在乎。宗教之所以在中國老百姓生活中始終沒占主導地位，和中國文化之根源《易經》，以及後來儒道的久盛不衰大有關係。後來有了佛教、道教，佛、道、儒三家的理念開始和平共處。有時候我們嘴裡叨咕著「菩薩保佑」，但自己又不算是真的信了佛教。佛、道、儒三家其內在關係之複雜，不是我所能説得清，也不是我要探討的。

中國是個有五千年文明史的國家。大約兩千年前，佛教才開始傳入中國。然後是土生土長的道教產生，再然後是外來的伊斯蘭教，最後這幾百年才有天主教、基督教等傳入。

宗教在中國歷史上雖然不甚發達，然而宗教建築做為一種特有的文化形式，兩千年來卻是經久不衰。這跟歷代的皇帝們多半都信佛或敬道有很大的關係。但中國除了西藏以外，從來沒有過政教合一的政治制度，因此就其雄偉壯麗的程度來講，宗教建築絕對沒有超越皇家建築。即使是敕建寺廟，也遠不如皇家園林龐大，更不要説跟皇宮比了。

不同的宗教有不同的神明要膜拜，有不同的儀式要舉行。他們的神有無形的，有有形的，有多有少，有站有坐。他們的信徒是聚在一起聆聽誰講經，還是自己面壁參禪，這些都決定了其建築布局和建築形式。

本著這種觀點，讓我們看看不同的宗教在建築形式上都有什麼特點。

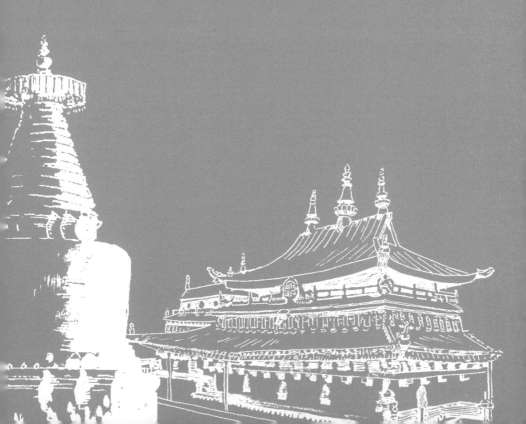

Part III 宗教建築

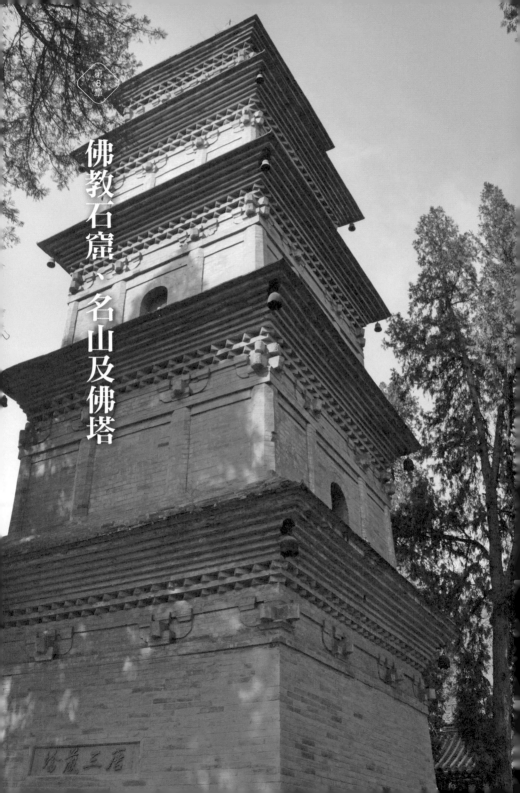

佛教石窟、名山及佛塔

佛教建築

　　佛教做為一種文化，其領域涉及建築、工藝美術、繪畫、雕塑、音樂、天文等，給古代燦爛的文化增添了極豐富的內容，尤以各類浮雕、磚雕、銅鑄及泥塑、壁畫最為精彩，在大小寺廟中無處不在。為了宣揚佛教的博大精深，也為了給僧人的生活增添一些情趣，古代藝術家在廟宇的藝術塑造方面真是費盡心機。大到整個廟宇的布局，小到抱鼓石、欄板、柱頭、牆面的花飾，無不精雕細刻。用「雕欄玉砌」四個字形容，真是不過分。

　　接下來，我們先講講佛教石窟、名山和佛塔。下一章再介紹佛寺。

佛教石窟　文化藝術的寶庫

　　石窟是佛教建築的重要組成部分，由印度自中亞傳入中國。因為怕凡人打擾，這些石窟大多地處懸崖絕壁。從使用功能來看，石窟分禮拜窟和居住窟兩類。

北京豐臺銅鑄千手觀音

北京石景山法海寺內壁畫

北京大慧寺中彩色泥塑

隨著佛教傳入中國，石窟這種藝術也跟著進來了。傳入的途徑是新疆—甘肅—山西—中原—南方。這種刻石頭的熱情最為高漲的時期，是北魏和隋唐五代，到宋、元、明、清時期就少多了。

　　中國的石窟藝術融合了印度乃至古羅馬等多種藝術元素，在世界石雕藝術史上獨樹一幟。目前屬全國文物保護單位的石窟有三百餘處，其中以甘肅敦煌莫高窟、山西大同雲岡石窟、河南洛陽龍門石窟和甘肅天水麥積山石窟最為著名，人稱「四大石窟」。

莫高窟

　　莫高窟位於甘肅敦煌市城東南 25 公里處鳴沙山東麓斷崖上。實際上，它是在這座山一塊突出的大岩石上開鑿的石窟。與其他石窟不同的是，它在石窟的外面建了一座七層高的樓閣。

　　莫高窟始建於前秦建元二年（366 年），至唐武則天時，已有窟室千餘龕。至今尚保存著北魏、西魏、北周、隋、唐、五代、宋、西夏、元各代壁畫和塑像的洞窟 492 洞，壁畫 4.5 萬多平方公尺，彩塑 2,415 尊，唐、宋木結構建築五座，蓮花柱石和鋪地花磚數千塊。實際上，莫高窟是一處由建築、繪畫及雕塑組成的綜合藝術體。

洛陽龍門石窟

　　龍門石窟位於洛陽市南郊 12.5 公里處，龍門峽谷東西兩崖的峭壁間。

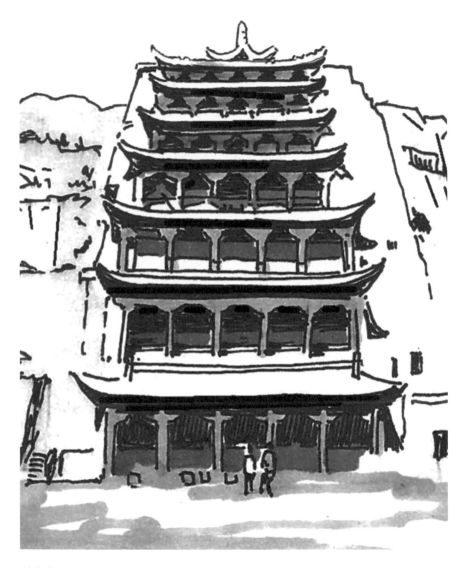

莫高窟

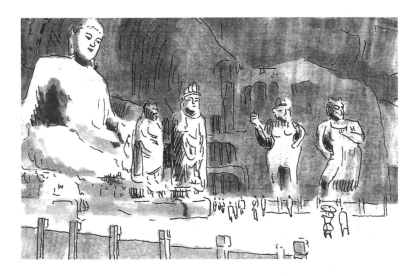

龍門石窟

　　因為這裡東、西兩山對峙，伊水從中流過，且地處交通要衝，山清水秀，氣候宜人，是文人墨客的觀覽勝地。又因為龍門石窟所在的岩體石質優良，宜於雕刻，所以古人選擇此處開鑿石窟。

　　龍門石窟始鑿於北魏晚期，歷經四百餘年才建成，已有一千五百年的歷史。龍門石窟南北長約一公里，現存石窟一千三百多個，窟龕兩千三百餘個，題記和碑刻兩千八百餘品，佛塔七十餘座，佛像十萬餘尊。其中以賓陽中洞、奉先寺和古陽洞最具有代表性。

　　佛像裡以盧舍那為最美，集合了中國美男子和印度人的特點，加之高大雄偉，是去龍門的遊客必看的。它的左右各有侍從、金剛護衛著，越發顯出其地位的高貴。

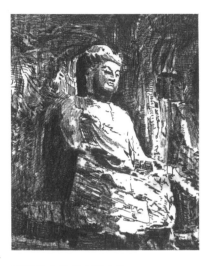
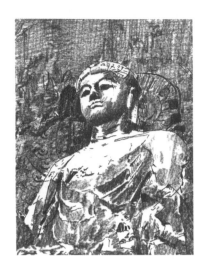

不同角度的盧舍那大佛

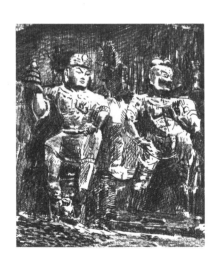

盧舍那左側金剛

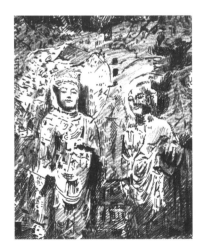

盧舍那右側侍從

大同雲岡石窟

雲岡石窟位於大同西 30 里武周山中的雲岡村。此山高不過十餘丈，東西長數里，是出名的熱愛佛教的皇帝北魏文成帝時期開發的。這個石窟最初僅有五個窟，後來發展到二十來個。

石窟精美異常，但不知為何上千年來一直沒有引起國人的重視。直到日本學者伊東忠太和中國史學家陳垣相繼發表文章予以介紹，才為世人知曉。這個石窟的特點是在中國文化裡摻入外國文化元素（古希臘、波斯和印度），幾下裡融會貫通，產生了與純中國風格相當不同的結果。這是文化藝術史上很有趣，也很值得研究的現象。

四川樂山大佛

提起四川樂山，人們都會緊接著脫口而出：樂山大佛。這個佛真不愧一個「大」字，因為他本身就是一座山。要不是坐船到江上，你根本看不到他的全貌，只能在他那巨大的腳丫子上站一站，留下你頗為渺小的腳印。

樂山市在峨眉山以東。三條美麗的江：岷江、青衣江、大渡河在這裡匯合。緊靠著岷江有座山，名叫凌雲山。大佛乃依山而鑿。

佛祖釋迦牟尼曾經預言道，五十六億七千萬年以後（從他說話時算起），彌勒將會降臨人世。但中國的老祖宗有點著急：那得等到什麼時候呀！還是自己動手請一尊石頭的，先拜著吧！

於是，唐代開元年間（714～744 年），僧人海通和尚在凌雲

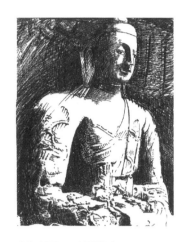

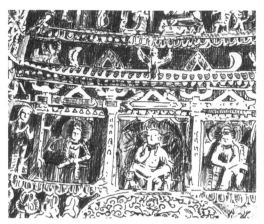

大同雲岡石窟雕塑之一　　　雲岡石窟雕塑之二，可以看出有愛奧尼柱式及拱券

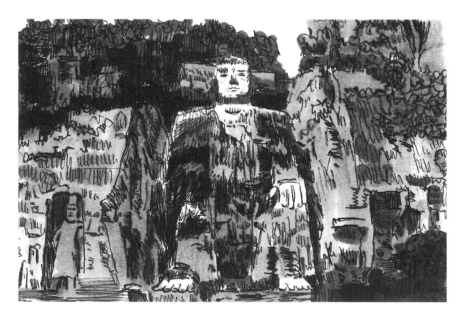

樂山大佛

山上開始雕鑿彌勒坐像。歷經九十年，集幾代人的努力方才完成。此彌勒高 71 公尺，相當於二十四層樓。光是它的腳背，就有 8.5 公尺寬，足夠十六、七個人並排站上去的。無怪乎人們稱他為世界第一大佛。有詩人贊曰：「山是一尊佛，佛是一座山。」

太原天龍山石窟

在太原西南約 40 公里處也有石窟，是中國十大石窟中的老六，名叫天龍山石窟。石窟最早開鑿的年代為東魏，開鑿者是大丞相高歡，北齊是該石窟開鑿的高峰時期。天龍山石窟排列有序，然形制各異，共有造像一千五百餘尊、浮雕壁畫等一千一百餘幅，目前流失在國外的有一百五十件，可見其藝術價值之高。

在主窟裡有一尊大佛，因為人山人海的都要去摸一摸佛的腳，我沒擠進去，也沒看見那佛長得什麼樣子。只摸了摸山石，感覺石頭特硬，因而對古人的毅力更加佩服。

山東歷城千佛山造像

歷城千佛山位於濟南市區南部，是濟南三大名勝之一。周朝以前，這裡稱作靡山。隋開皇年間，依山勢鑴佛像多尊，並建「千佛寺」，始稱千佛山。千佛山東西嶂列如屏，風景秀麗，名勝眾多。南側千佛崖，存隋開皇年間的佛像一百三十餘尊。在千佛山北麓建有融合中國四大石窟為一體的萬佛洞，集中了自北魏、唐至宋代造像之風采。

山西太原天龍山石窟一瞥

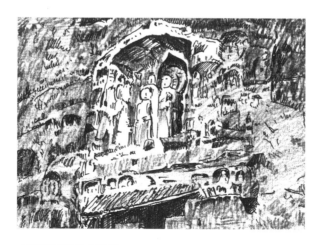

山東歷城千佛山造像

還有很多石窟，就不帶著你鑽來鑽去地看了。現在，讓我們再來看看佛教名山。

四大佛教名山　佛寺密集之地

中國有四大佛教名山：供奉大智的文殊菩薩的山西五臺山、供奉大行的普賢菩薩的四川峨眉山、供奉大願的地藏菩薩的安徽九華山、供奉大善的觀世音菩薩的浙江普陀山。

山西五臺山是中國最早建造佛教寺廟的地方之一。自東漢永平年間（58～75年）起，歷代修造的寺廟鱗次櫛比，是中國歷代佛教建築薈萃之地。唐代全盛時期，五臺山共有寺廟三百餘座。經歷幾次變遷，寺廟建築遭到破壞。

目前臺內外尚有寺廟四十七座，其中佛光寺和南禪寺是中國現存最早的兩座木結構建築，顯通寺、塔院寺、菩薩頂、殊像寺、羅睺寺被列為五臺山五大禪處。各個寺廟裡雕塑、石刻、壁畫、書法眾多，均具有很高的藝術價值。

五臺山還有一個與別山不同之處：清代，隨著藏傳佛教傳入五臺山，出現了各具特色的青、黃二廟共存的現象。

峨眉山為大乘佛教中普賢菩薩的道場。它原有寺廟約二十六座，重要的有八大寺廟，佛事頻繁。但四川在歷史上戰亂頻繁，尤其是張獻忠的鬧騰（編注：明末率軍掌控此處且自立為王），使四川的古建築遭到極大破壞。

五臺山中心地帶的白塔

五臺山顯通寺

浙江普陀山

安徽九華山

如今去峨眉山，除了風景與猴子外，就是新建的「金頂」還有點看頭，古建築所剩並不多。

　　浙江普陀山是觀世音菩薩的道場。其實所謂的普陀山只是舟山群島一千三百九十個島嶼中的一個小島，但是這個島的樣子長得好：宛如一條龍臥在海上，因此自古以來就受人追捧。相傳，在西元 916 年，普陀山始有寺廟，並逐漸發展成為專門供奉觀音的道場。

　　安徽九華山在池州市青陽縣，黃山以北約 60 公里處。這裡是地藏王菩薩的道場。地藏王原來是一個真實人物，他是新羅國（位於朝鮮半島南端）的僧人金喬覺，於唐玄宗開元年間來華求法，登上九華山後，找了個僻靜的岩洞，住在裡面修行。

　　金喬覺於唐貞元十年（794 年）九十九歲高齡時在此圓寂。僧眾認定他是地藏菩薩的化身，遂建石塔將肉身供奉其中，並尊稱他為「金地藏」菩薩。九華山遂成為地藏菩薩道場，由此名聲遠播。

　　好啦，四大佛教名山走馬看花地看了幾眼。接下來，我們該看看佛塔了。

　　在佛寺裡，有的寺帶塔，有的寺無塔。這是為什麼呢？讓我們就專門來看看塔吧。塔從何而來，作用是什麼，都有什麼樣的？看完了，你就明白了。

佛塔　逐漸中國化的建築形式

百科全書上說：「塔，起源於印度佛教。」在印度，這種建築（專有名詞應叫構築物）被稱為「窣堵波」（stupa）。

窣堵波（或按中國的習慣稱之為「塔」，還有叫「浮屠」的）的本來功能，是埋葬佛教高僧的骨骼用。隨著佛教在中國的傳播，窣堵波也被引進來了，但這種建築形式很像中國的墳。於是老祖宗就把它與中土原有的建築結合，發展出了不同形式、不同功能的塔。

早期中國的塔中，與印度窣堵波形式差別最小的，恐怕要算是福建泉州南安九日山中的那座塔了。它雖然不是圓形的，但也絕對不像後來那種上下基本一般粗的高聳的塔。它更接近原裝的窣堵波，只不過塔的下部是方形而不是圓形的。而且下半部很大，內部是空的，有點像一間屋子。屋裡坐著一尊釋迦牟尼的石像，上部是個小小的六角形塔。

說來好玩。我是在一本書裡讀到，福建泉州的九日山裡有個窣堵波，2011 年夏天我們專門跑到那裡去找它。好不容易找到了九日山，因為語言不通，我只好畫了個墳包樣的圖，向當地人打聽窣堵波，但大家都搖頭說沒有。只有一個人指著南面的山，說那裡好像有個什麼怪東西。我和丈夫不死心，就冒著蚊子的騷擾，爬到了南面的最高處。正四下尋找我心目中半圓形的窣堵波，突然看見這個尤物。

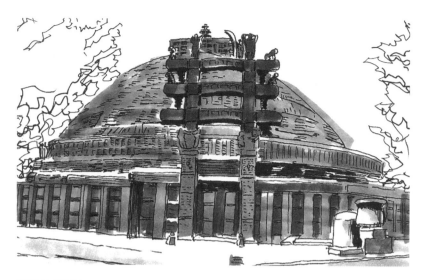

原裝的窣堵波

九日山的窣堵波

我大叫一聲：「是它，肯定就是它了。」雖然這是方的，但跟原裝窣堵波的比例、尺度十分接近。想來，建塔的人或許覺得原裝的窣堵波過於類似墳塚，所以建成這樣。總之，沒白鑽一趟山溝。

　　逐漸中國化了的塔，按建築形式分類，主要有樓閣式、密簷式、亭閣式、覆缽式、花式、金剛寶座式、經幢式等七種。這裡，我們先從下圖有一個大致的概念。

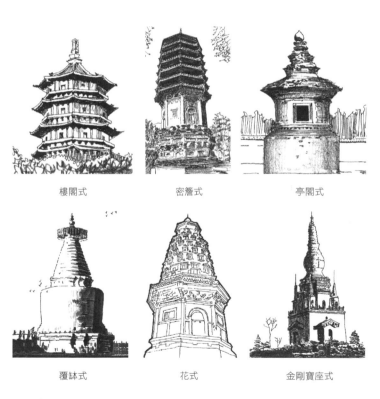

| 樓閣式 | 密簷式 | 亭閣式 |

| 覆缽式 | 花式 | 金剛寶座式 |

幾種常見塔的類型

塔因為不能住人，在歷年的戰亂中較少被毀，因此保留下來的塔比佛寺要多得多。早期的佛塔矗立在寺院最外面，如應縣佛宮寺塔，主要功能是供奉佛祖舍利。

　　後來發現對於信教的廣大人民群眾來說，親眼看見佛祖的形象更具有感召力。而佛祖的塑像若是放在塔裡，光線昏暗很難看清楚。

　　於是，人們更願意建廟宇以供佛祖和眾多的佛爺了。塔就變成非主體建築而被挪到寺廟的後方。

　　塔的材料多是磚石，在戰亂中被保存的機會反倒比木結構的寺廟大了些。我們所到之處，有塔無寺的情況遍地都是，就是這個原因。

　　接下來，我們就按照塔的七種不同形式來看看中國都有哪些塔吧。

樓閣式塔

　　樓閣式塔的基礎是中國古代的樓房。這種塔兼有高塔的紀念性和中空樓閣的可攀登性。

　　從外形看，樓閣式塔的簷子間距大，看得出每層都有門有窗。塔裡面有樓梯，可以攀登到頂上，給人一種通天的感覺。在打仗時，它可以用作瞭望塔，跟炮樓類似。

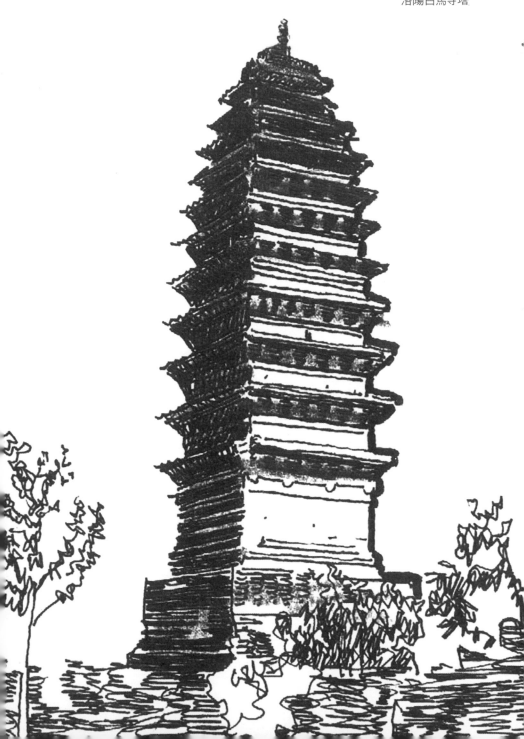

洛陽白馬寺塔

廣東南雄延祥寺塔（1009 年）

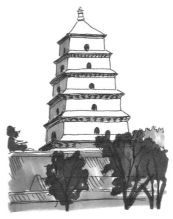

西安大雁塔（652 年）

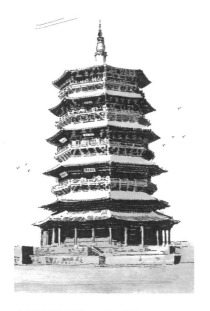

山西應縣木塔（1056 年）

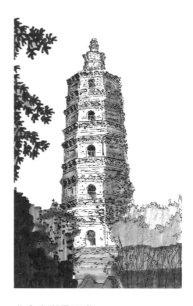

北京良鄉昊天塔

密簷式塔

密簷式塔一般為磚塔，也有全部用石頭的。它是一種實心的塔，在中國是存量最多的塔。

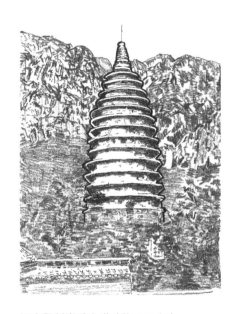

河南登封嵩岳寺塔（約 523 年）

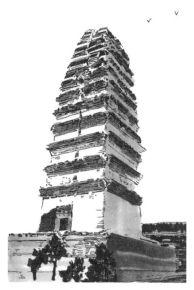

西安小雁塔（707～710 年）

亭閣式塔

亭閣式塔的結構比樓閣式塔簡單，更為平民化。形式上如同中國式的小亭子，頂上加了個印度式的塔。塔身有四角形、六角形、八角形、圓形等，大多為單層。

山東歷城神通寺四門塔（611 年）　　　河南登封淨藏塔（746 年）

　　早期亭閣式塔為木質結構，後來被磚石所取代。最初亭閣式塔是為了供奉佛像，後來逐漸發展成埋葬僧人或普通人的墓塔。

覆缽式塔

　　覆缽式塔又稱喇嘛塔，這種造型的塔在北魏時期的雲岡石窟中就曾出現過。它是早期從印度傳入中國西藏，再從西藏流傳至其他地區的。覆缽式塔也是一種實心的建築，形體大小不一，供崇拜之用，也被用作舍利塔，還可作僧人的墓塔。中國現存最大的覆缽式塔是建於元代的北京妙應寺（白塔寺）白塔，高 510 公尺，設計者為尼泊爾人阿尼哥。除此以外，還有北海公園的永安寺白塔，塔高 35.9 公尺，建於 1651 年。

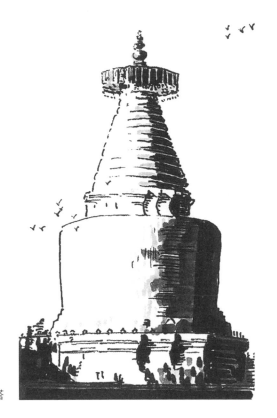

北京妙應寺白塔

花式塔

　　這類塔集中了好幾種不同類型的塔的特點而成，大約是建塔的人想標新立異。你看，它的頂部是樓閣式塔的頂，而須彌座往往用密簷式塔的底座。塔身的細部有點像樓閣式塔，只是太過花哨了。這種塔從北魏年間就出現了，但不甚普及。目前中國僅存十幾處。

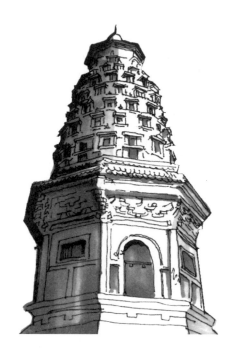

北京長辛店雲岡鎮崗塔

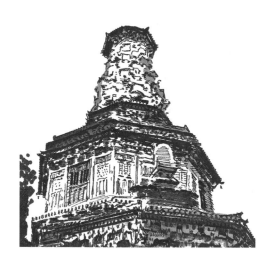

廣惠寺華塔

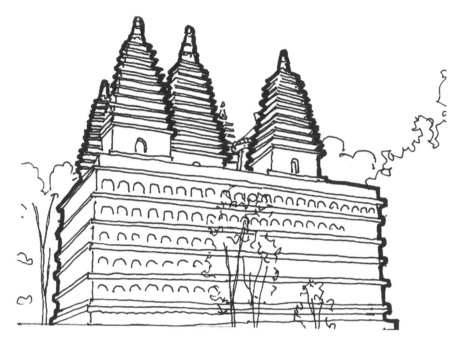

正覺寺金剛寶座塔（1473 年）

金剛寶座塔

金剛寶座塔是一種保留印度迦葉山大塔特點較多的塔。這種塔往往在塔身或基座上有大量浮雕，塔座上中央一大塔、四周四小塔。

為什麼要建五個塔呢？這裡面有兩層含義：其一，佛經記載須彌山上有五座佛山，五座塔象徵了這五座佛山；其二，在佛教的密宗裡佛有五方佛之說（顯宗也有此說），這五尊佛代表了東西南北中五個方位。

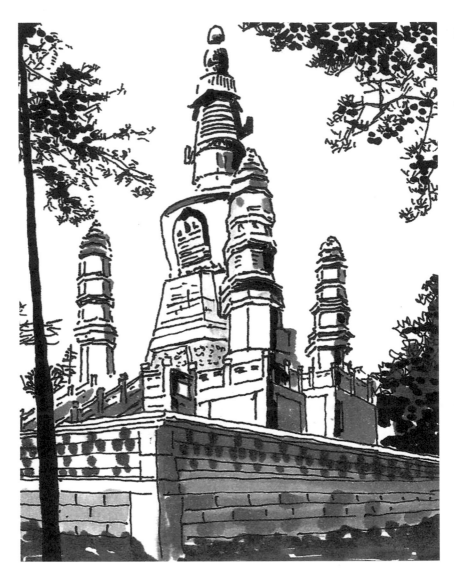

西黃寺清淨化城塔（1723 年）

經幢塔

　　經幢是一種刻有佛經的小型塔，它們的外形很像密簷式塔。為了鐫刻方便，這類經幢往往是石頭造的。唐宋時代，這類經幢遍及大江南北。明朝以後，漸漸少了。

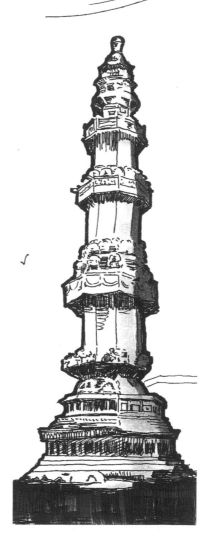

塔基浮雕

趙州開元寺陀羅尼經幢（1038 年）

佛教廟宇

廟宇

　　廟宇，是佛教文化的集中體現。早先，天竺的佛教不拜偶像，因此沒有供佛的地點。他們的佛教建築主要是墳、佛祖塔和石窟三種。墳，印度叫萃堵波。這是一種倒扣的半圓形建築物，上面還拔出一個尖；石窟是僧侶們在深山修行時依山鑿建的三合院式的住宅；佛祖塔是一種錐狀的高聳構築物，裡面供著佛祖舍利。這三種建築形式後來都傳到了中國。

　　萃堵波形式傳到中國後，有一部分一直保留著印度味，只不過比例變了，肚子縮小而頂尖變大了，像北海的白塔和妙應寺的白塔。印度佛塔除了供奉佛祖的舍利子外，還有一種塔是有道高僧的墳塚。這種建築形式傳到中國後，與原有的重樓融合、發展，逐漸形成有中國特色的塔。

　　早期，中國的佛教徒們的膜拜中心仍如印度一樣是佛塔，如1056 年所建山西應縣密簷式木塔即在全寺的中心。後來，人們覺得對著沒有舍利子的塔磕頭有點沒道理，漸漸轉向了拜佛像。於是安放佛像的大殿代替塔成了佛寺的中心。

這時建的塔有的退居二線，建在中軸線末端後院裡，如妙應寺（白塔寺）；也有的反倒放在最前面大門兩邊，如原憫忠寺前的兩座塔；也有的完全把塔當成圓寂高僧的紀念碑而另設塔林，如潭柘寺。塔漸漸成了佛教的一種獨特的象徵性建築。石窟也不再是僧侶們的住所，而成了石頭大佛的棲息地。

除了從印度舶來的佛教建築外，中國更因地制宜地發展了一種建築物，即佛寺。因為印度傳來的以上三種建築物，都沒有提供講經的場所。原來，釋迦牟尼最初創教時，沒有固定的說法場所，一般都是在樹林裡找個涼快地方，連說的帶聽的全都席地盤腿而坐。這種說法場所在印度叫阿蘭若，意思就是樹林子。印度氣候炎熱，一年四季待在樹林裡也凍不著。可是到了中國，僧侶們就給凍的不得不進屋了。

第一批印度僧侶剛來到中國時，地方官員是在一個叫鴻臚寺的官方所設外賓接待站接待他們，以後「寺」這個詞就成了佛教活動場所專用的了。後來，一些篤信佛教的富人們貢獻出自己家現成的中式四合院，前房供佛，後院講經。人們發現這種建築布局挺適合佛教的教意和宗教儀式的，因此寺廟就在四合院的基礎上發展起來了。再者，早期在印度，人們膜拜的對象是舍利子，包括佛牙。釋迦牟尼圓寂時已是七十九歲高齡，就剩四顆牙了。悉達多沒有名利思想，他根本沒料到自己的牙日後會成了神物，先前拔的或自行脫落的牙也就沒留著。這下麻煩了，全世界的信徒們都搶著要那四顆寶貴的牙！

北京碧雲寺山門內的哼哈二將

中國有幸得到一顆，但這一顆牙哪兒夠供的呀，大多數寺廟便乾脆改以拜佛像為主。

在佛教裡可供奉的佛像除了最重要的釋迦牟尼本人外，粗略統計一下還有好幾十個。要把他們全都放在屋子裡，中式四合院的正房、廂房、一層一層的院子是再合適不過的了。

典型的佛寺平面布局一般都設一條中軸線，重要的建築排列在中軸線上，次要建築分列兩旁。這些建築物按功能可分防衛、供奉、修行三類。

屬於第一類的有山門和天王殿兩座建築。除了當門用以外，它們具有一種心理準備的作用。你看，在山門裡一左一右站著哼哈二將，先給人一個下馬威，叫你不敢嘻嘻哈哈的，必須得收起凡念一心向佛。

山門多用磚砌，下開一個或三個不大的門洞，以體現其堅不可摧。

進了山門走不了幾步，在天王殿裡會再嚇唬你一回。這一次人數加倍，四大天王分列兩旁，有持劍的，捏蛇的，打傘的，彈琵琶的。

他們腳底下都踩著青鼻子綠臉的小鬼，你要是老老實實的，天王們就佑護於你，否則就對你不客氣！

順利地通過天王殿，就到了一個較大的院子，中間一座令人肅然起敬的大殿是大雄寶殿。殿裡面端坐著佛祖如來等三尊大佛，左右分列十八羅漢。大雄寶殿兩旁的偏殿或廂房，往往被叫作彌勒殿、藥師殿、觀音殿、祖師堂（供奉達摩老祖）等等，用來供奉與這些名字相應的佛祖和菩薩們等。大殿和偏殿構成了第二類建築：供奉類。

第三類建築是修行類的，因其不對外，被放在後面的第三進院子裡。這裡有禪堂、念佛堂、水雲堂等。僧人們在此聆聽講經、打坐修行。一般人進不到這裡，除非你打算落髮為僧。

最後面的一進院子往往是藏經樓。藏經樓做為中軸線上建築群的結束，一般建成兩層樓房。

佛教一般要求出家人從農曆四月十五到七月十五定居於一個寺院，不得隨意居住。因此，寺廟中除去做法事的部分外，還要有很大的生活用房。這類房屋一般設在跨院，包括寢堂、茶堂（接待）、延壽堂（養老）、齋堂（進餐）、香積堂（廚房），以及浴室、庫房等。

另外，大型寺院山門內還設有左鐘右鼓二樓。晨敲鐘暮擂鼓，除了報時，亦可營造一種莊重而寧靜的氣氛。

所謂：「當一日和尚撞一日鐘。」可見敲鐘之必須。接下來，讓我們一起來看看幾個典型的佛寺，以及在那些廟裡曾經發生的故事。

五臺山佛光寺　梁思成、林徽因的偉大發現

佛光寺位在山西五臺縣豆村鎮，是目前中國現存的三座唐代木構建築中規模最大的，其正殿（東大殿）建於唐宣宗大中十一年（857年）。

五臺山在唐代是佛教聖地，佛光寺是當時的五臺名剎之一。現在佛光寺的殿堂中，只有東大殿是唐代建築。奇怪的是，我們都到了豆村，跟人打聽佛光寺，卻沒人知道。大概當地人給它取了別的名字吧。

現存東大殿面闊七間，進深八架椽，單簷廡殿頂。總寬度為34公尺，總深度為17.66公尺。整個構架由回字形的柱網、斗拱層和梁架三個部分組成，這種水平結構層組合、疊加，是唐代殿堂建築的典型結構做法。

東大殿是唐代建築的典範，具體展現了結構和藝術的高度統一，簡單的平面卻有豐富的室內空間。大大小小、各種形式的上千個木構件，透過榫卯緊緊地咬合在一起，構件雖然很多，但是沒有多餘的、沒用的。而外觀造型則是雄健、沉穩、優美，表現出唐代建築的典型風格。

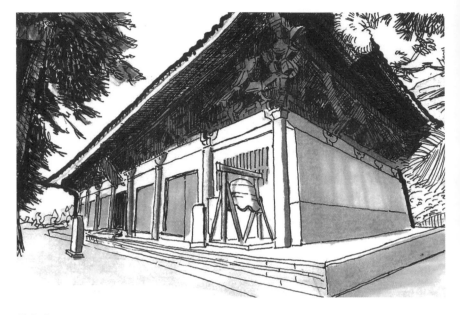

佛光寺

　　說起來，這個現存唐代年頭第二古老的木結構建築，還是我的老師梁思成和師母林徽因找到的呢！因為當時日本人斷言，唐代木構建築在中國已經絕跡了，只有在日本才能看到。梁林二人不相信，他們認為在某個少有人跡和未經戰亂的地方，肯定還能找到唐代木構建築。根據分析和一幅畫的啟發，他們認定了它就在五臺山裡。

　　當時的交通條件極差，沒修公路，也沒有汽車。他們騎著毛驢，在崎嶇的山路上顛簸前行。有時山路陡得連毛驢都不肯走了，

他們只好自己頂替毛驢，背著輜重，還得拉上毛驢（回來時用得到）繼續前進。走了兩天，黃昏時分到了豆村，只見前方一處泛著金光的大殿在向他們招手。他們快步前行，進入大殿，抬頭仰望，啊！這就是他們久久尋找的唐代古建築嗎？在夕陽裡，他們的心劇烈地跳了許久。

他們開始測量，在蝙蝠群裡爬行，與臭蟲團隊奮戰，幾天後好不容易才在大梁下依稀看見有些墨蹟，似乎是「女弟子寧公遇」等。誰是寧公遇？其他的字是什麼？屋頂太暗，塵土堆積，使他們無法看清楚全部的字跡，只好請廟裡僅有的兩個和尚之一去附近的村裡找人幫忙。和尚跑了一天，僅尋得兩個老農。老農只會鬆土，不會搭梯子。大家一起忙活了一整天，立起一把梯子，才總算能把濕布不斷地傳遞上去，進行擦拭。如此費了三天的時間，終於讀懂了全部的字，搞清了此殿建於唐大中十一年（857 年），那些字都是當地官員和出資者的姓名，寧公遇是主要出資人。

什麼是「有志者事竟成」，此一例也。梁思成、林徽因二位先生，功不可沒啊！

天津獨樂寺　僅存的三大遼代寺廟之一

獨樂寺在天津薊州區老縣城內西大街。它建於遼統和二年（984 年），比宋代《營造法式》的頒布早了一百一十九年，距離唐朝滅亡僅八十年，因此建築形式正處於唐宋之間。

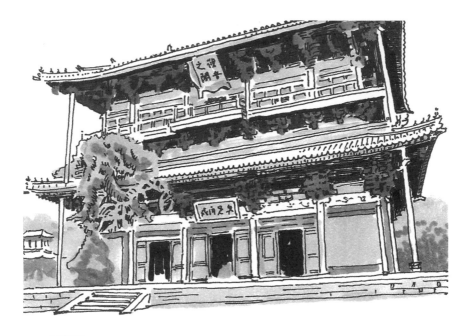

觀音閣

　　獨樂寺現今保存有山門和觀音閣兩座建築。在馬路對面的停車場北邊，還有一道影壁，我覺得它跟寺廟原本應該是一起的。觀音閣是一座外面看起來兩層，實則內部三層的建築，它用三層跑馬廊把一座高 16 公尺的泥塑觀音圍在當中。站在底層往上看，你簡直看不見觀音的頭，倒是腳底下的蓮花座和身邊的侍從很靠近人。到了第二層，你就跟觀音下垂的左手一般高了。上到第三層，你就可以站在跟觀音的胸一樣高的地方，近距離觀看觀音那慈祥的臉。用這種手法，聰明的古代匠人突顯了觀音的高大。

山門和觀音閣的突出特點是碩大的斗拱，每層斗拱的高度竟然占了柱高的二分之一！這是與清代建築上，那些馬蜂窩似的小而密集的斗拱完全不同的。它的大梁斷面的高寬比為二比一。這很接近現代力學的計算結果。而清代大梁斷面的高寬比是十比八，顯得胖多了。總而言之，它給你一種雄壯的美感，彷彿電影裡那個渾身肌肉的超人。山門面闊三間（16.63公尺），進深兩間四椽（8.76公尺），單簷四阿頂，建在石砌臺基上，平面有中柱一列。此門屋簷伸出深遠，斗拱雄大，臺基較矮，形成莊嚴穩固的氣氛，在比例和造型上都是極成功的。山門裡的一對哼哈二將看來是早期的作品，生動而有力。

值得一提的是薊縣老百姓的功績。明末清初，薊縣有過三次大戰亂。每逢有兵匪到來，全縣青壯年就自動圍在獨樂寺周圍，手持菜刀、木棍拚死保護。

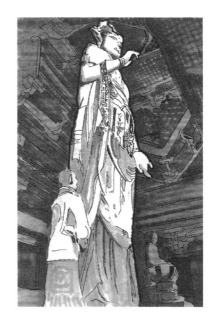

從底層看觀音

觀音閣角部斗拱

北伐成功後，薊縣國民黨黨部有人在「破除迷信」的口號下，打算拍賣獨樂寺。消息傳出後，全縣譁然，在群情激動和輿論指責下，致使此事未能得逞。獨樂寺這個千年古寺基本完好保存至今，薊縣百姓得記頭功。

遼寧奉國寺　歷經劫難倖存至今

遼寧省錦州義縣的奉國寺，位於義縣城內東街，建於遼開泰九年（1020 年）。因寺內有遼代所塑七尊大佛，當地人稱之為七佛寺。這七尊高 9.5 公尺的大佛，個個面貌圓潤、體態豐盈，是佛寺中不可多得的藝術品。大雄寶殿位於中軸線的北端，面寬九間、55 公尺，進深五間、33 公尺，總高度 24 公尺，建築面積 1,800 多平方公尺。它不僅是中國遼代遺存最大的木構建築，因其面積全國最大，又堪稱中國寺院第一大雄寶殿。殿內梁枋及門拱之上，有飛天、流雲等遼代彩畫，四壁繪有元、明時期壁畫。梁思成先生稱它為「千年國寶、無上國寶、罕有的寶物。奉國寺蓋遼代佛殿最大者也」。

此寺還有一大奇特經歷。中國古代著名的佛教寺院原始建築歷經千百年無一不遭破壞毀滅，唯獨供奉列尊佛祖的奉國寺，不可思議地躲過了五次劫難，而雄姿依舊。第一劫，金滅遼戰爭。第二劫，元滅金戰爭（1303 年）。第三劫，1290 年元代大地震。地震波及奉國寺，周邊房屋均坍塌，而奉國寺殿宇仍巍然屹立。第四劫，遼瀋戰役（遼西會戰）義縣攻堅戰。

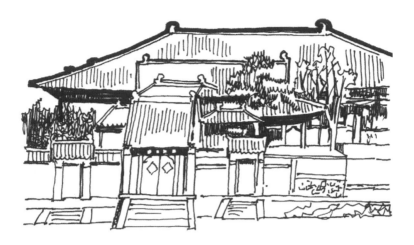

義縣奉國寺全貌

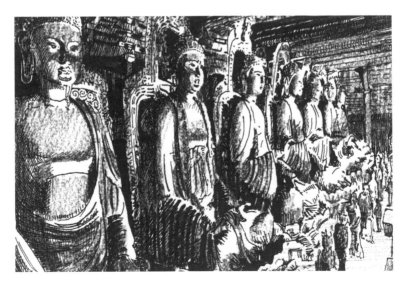

大雄寶殿內七尊大佛

最奇特的就是這次經歷了：1948 年十月一日，奉國寺大雄寶殿殿頂被一枚炮彈擊穿，炮彈落在佛祖釋迦牟尼佛雙手之中，有驚無險的是炮彈沒有爆炸，只是損傷了佛像右手（1950 年，原遼西省撥專款派文物專家劉謙對其進行修復）。神奇的是，另有兩枚炮彈落在寺院中也成了啞彈。第五劫，「文化大革命」。「文革」中，紅衛兵在國務院公布的「全國重點文物保護單位」標誌面前未敢造次，致使大廟躲過了第五次，希望也是最後一次劫難。

山西大同華嚴寺　附設圖書館的廟

華嚴寺在山西大同城西的下寺坡街，曾分上下華嚴寺兩合掌露齒菩薩塑像兩個，其實它們在同一個院子裡。

華嚴寺書櫃

大雄寶殿始建於遼清寧八年（1062年），面寬九間，進深五間，建築面積1,559平方公尺，是中國現存遼金時期最大的兩個佛殿之一（另一個是前面提到的奉國寺大殿，比它大200平方公尺）。

大殿的琉璃鴟吻高4.5公尺，北端的那個經考證是金代遺物，歷經滄桑而至今光澤依舊。殿內有被稱為「五方佛」的五尊佛像，當中三個是木雕，左右兩尊為泥塑。殿內牆壁上有清代繪製的二十一幅巨型壁畫，色彩鮮豔保存完整。其面積之大，僅次於芮城永樂宮壁畫，居山西省第二。

華嚴寺最值得稱道的，是一個叫薄伽教藏殿的建築，這是一座藏佛經的圖書館。試問，在那個年代，世界各地專門的宗教圖書館能有幾座？

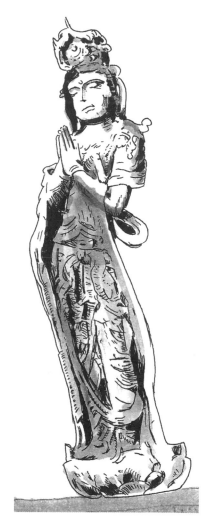

合掌露齒菩薩塑像

何況書櫃製作之精緻，U形排列之巧妙，絕對是中國獨一無二的。

薄伽教藏殿內有著名的合掌露齒菩薩彩塑。據當地人說，這裡面還有個故事：遼代皇家因崇信佛教，遂徵調能工巧匠修建華嚴寺。城外有個雕造技術出眾的巧匠，因為不忍心留下年輕的獨生女兒一人在家，便拒絕應徵。這惹惱了官府，總管以「違抗皇命」的罪名把他痛打一頓，捉去做塑像。他女兒惦念老父親，便女扮男裝，假充工匠的兒子，托人說通總管，前來照顧老父親，並主動為大夥煮飯燒菜、端茶送水。她見父親和工匠們塑造神像時苦苦思索，便常在一旁或立或坐，做出雙手合十、閉目誦經的姿態，為他們祈禱。雕工們受到啟示，便依著她的身段、體形、動態塑造了這尊菩薩。

北京潭柘寺　比北京城還古老的寺廟

潭柘寺在西郊門頭溝區潭柘山的山腰裡，始建於西晉（256～316年），可算得上一座老廟了，因此北京人有「先有潭柘寺，後有北京城」的說法。跟一切大型建築一樣，它的名字也曾改過多次。基本上是大修一回，就得改個名字，要不人家投入人力物力地修它幹嘛呢？總得留下一點痕跡吧。它最初的名字叫嘉福寺，因山上有泉水，唐代改為龍泉寺，後來還叫過萬壽寺、岫雲寺，再後來乾脆就以本地特產的龍潭和柘樹為名，叫了潭柘寺。

正吻

大雄寶殿

　　潭柘寺依山而建，山勢正好把院落逐進升高，不費什麼勁就
得到了宏大雄偉的氣勢。全寺共有三條縱向軸線，主要軸線上自
然是山門、天王殿、大雄寶殿之類的主要建築。

值得一提的是大雄寶殿的等級非同小可，它用的是重簷廡殿屋頂，黃琉璃瓦綠剪邊，臺基下加漢白玉欄杆，規格遠高於一般佛寺。估計是康熙三十一年（1692 年），皇上親自來過之後，又賜了金子，有了錢，更有皇上做後盾，重建時把等級抬高了。

大雄寶殿的正吻（學名螭吻），是龍王的第三個兒子，被塑造成一對，高踞在屋頂之上，俯瞰芸芸眾生。傳說有一回康熙皇帝前來拜佛，那兩隻小龍低頭一看，乖乖不得了，真龍來了，趕緊跑吧！剛一動彈，就被眼尖的康熙看見了，忙叫了一聲：「站住！」哥倆嚇得沒敢再動。康熙不放心，命人用兩條粗大的金鏈子，把它們鎖了起來，於是它們便老老實實地趴在那兒，至今未動地方，那鏈子也還在屋頂上。你要是仔細看，可以發現鏈子在陽光下熠熠生輝，它們的正式名字叫「鍍金劍光帶」。這金鏈子不但是裝飾品，而且兼有避雷針的作用。

潭柘寺香火旺盛，常住寺內的和尚最多能有上千人，平時也有三、五百人。那口供和尚喝粥的大銅鍋直徑竟有 3 公尺，深 2.2 公尺，一次能下十六斗的米。熬粥的小和尚應該都得蹬著梯子幹活兒。

北京天寧寺　姚廣孝所終之地

天寧寺在廣安門外，西便門附近。在二環路從北向西拐彎處。相傳北魏（五世紀）時大建佛寺，這裡就建有光林寺。

天寧寺塔

明永樂二年（1404 年），明成祖把原已破爛不堪的寺院整修一新，改為天寧寺並沿用至今。為什麼朱棣對佛寺這麼起勁呢？原來他是要報恩。朱棣在做燕王時，原本沒想當皇帝，都是姚廣孝一個勁地慫恿他，才使他成就了一統。事成之後，姚廣孝要退居二線，朱棣不願離他太遠，就在京城裡找了個沒人要的名剎，大大地修整了一番。寺宇建好之後，第一個進住的當然是這位姚廣孝。他原本就是和尚，大功告成後退身於此，也算不忘根本。

天寧寺塔建於遼代，是一座密簷實心磚塔，塔的平面呈八角形，坐落在方形平臺之上，總高 57.8 公尺。它的出簷逐層向上遞減，使整個輪廓略成拋物線狀，外形柔和優美。我的建築史老師曾經對這個造型稱讚不已，並舉出塔身成直線的八里莊塔以做對比。那座塔也是八角形密簷實心磚塔，但沒有這種弧狀的外形，顯得十分僵硬。這叫不怕不識貨，就怕貨比貨。

天寧寺塔的塔身下部塑有大量精美的力士、菩薩等。可惜我去拍照時，它們還處於缺胳膊斷腿的狀態，不知如今是否實施了斷肢再植的「手術」。

對於天寧寺塔之美，古人有詩贊曰：「千載隋皇塔，嵯峨俯舊京；相輪雲外見，蛛網日邊明。」

河北正定隆興寺　神奇的轉輪藏

正定隆興寺在河北正定縣城內東門里街，是河北省最古老也是最大的古剎。

摩尼殿

轉輪藏

其中，摩尼殿、轉輪藏殿的造型均十分突出。摩尼殿那複雜的屋頂，除了故宮角樓外，就只在宋代的國畫上見過了。而且它的柱子斷面有變化，下粗上細，柱頭有卷剎，四個角的柱子比當中的柱子要高。這都是後世建築中見不到的。

關於隆興寺的建造年代，起初未找到依據，但梁思成先生估計總在北宋年間。1978 年摩尼殿下架大修時，在多處構件上發現墨蹟，證明它建於北宋皇祐四年（1052 年）。可見梁先生當年的估計十分準確。

轉輪藏殿的中心，是一個可以轉動的直徑 7 公尺的轉輪藏，實際就是一個八角亭子形狀的大書架子。為了能讓這個大傢伙轉動，古代工匠們在結構上頗費了一番心思。它的建造年代並不是如日本古建專家所說的清代，而是如梁先生所估計的宋代。雖然到底沒找到真憑實據，但 1954 年大修時，發現有愛題詞的人在懸柱上題「元至正二十五年（1365 年）○○到此一遊」，更加證明了此殿起碼早於 1365 年建成。看來滿處題詞也未必都是壞事。

北京法源寺　為忠魂祈禱

法源寺在北京市宣武門外教子胡同東，原名憫忠寺，是北京城內歷史最悠久的寺廟。唐貞觀十九年（645 年）三月，唐太宗李世民不聽勸阻，一意孤行御駕親征高麗國，八個月後損兵折將敗回幽州。為了悼念戰死他鄉的忠勇將士並撫慰家屬，也是有點

後悔吧，唐太宗打算建一座廟，但因戰事繁忙，騰不出工夫來，竟然一直未能實現。半個世紀後的唐萬歲通天元年（696年），武則天想起唐太宗的這一遺願，為了表示她是李家的人並忠實地繼承先帝之志，遂撥款動工修建憫忠寺。

原憫忠寺有三進院子，加上跨院，竟有七個院子之多。最後面的觀音閣應為面闊七間，高35公尺，三層樓的大型木構。其規模比現存薊縣獨樂寺觀音閣大得多。寺前一左一右兩座塔是「安史之亂」期間所修。安祿山先修了一座，史思明一看不甘落後，也建了一座。

遼、金以來，憫忠寺一直是座名剎。遼國的皇帝、皇后曾多次來這裡做法事。到了宋代，凡有重要外賓來訪，一般都要到這裡來參觀，有時還讓客人下榻於寺內的「五星級旅館」，可見當時此寺地位之重要。北宋滅亡時，宋欽宗趙桓被金兵俘獲，曾被關在寺內好幾天。元至元二十六年（1289年），宋朝遺臣謝疊山被抓到北京，拒不降元，在此絕食而亡。

明崇禎三年（1630年）八月十六日，由於崇禎不辨忠奸，中了清皇太極的反間計，竟將屢敗清軍忠心報國的四十六歲儒將袁崇煥凌遲處死，並割下頭顱，其屍骨被愚昧的市民分割。袁崇煥的家人佘義士半夜冒死從刑場上偷回了他的首級，立即帶到憫忠寺，向寺廟的住持哭訴其主人的冤屈。富於正義感的住持忙把寺內全體僧人叫醒，連夜為這位蒙受千古奇冤的愛國將領做了法事，又將遺骨送到位於今花市斜街52號的廣東義園安葬。

法源寺前廣場紀念柱（上書「唐憫忠寺故址」）

這位佘老先生臨死前對家人交代說，他的後人一不許入朝做官，二不許離開袁崇煥的墳塚。佘家後人謹遵祖訓，世世代代守護著這位先烈。

扯遠了，還是回法源寺來吧。法源寺內樹木繁茂，還有一樣馳名京城的，就是丁香。每逢五月，滿院清香沁人心扉，因此專有慕丁香花名而來的。

山西廣勝寺　《金藏》歷險記

一提起山西的洪洞縣，人們就會想起那個忠於愛情的小女子蘇三來。其實在洪洞縣，還有一個好聽的故事，這故事發生在廣勝寺。

廣勝寺在距洪洞縣城 17 公里的霍山，分上下兩寺。上寺創始於漢，初建於唐，毀於元大德七年（1303 年）的地震，元延祐六年（1319 年）重建。現存建築已為明代重建的遺物，但形制結構仍具元代風格。

下寺山門內為塔院，內有一塔。塔的名字很美，叫飛虹塔；顏色也美，是樓閣式琉璃塔。

這座塔是明代的磚塔，高達 47 公尺，八角十三層。塔身由青磚砌成，各層皆有出簷。以黃、藍、綠三色琉璃燒製的斗拱、蓮座、佛龕、力士、神將、飛龍、飛鳳、團龍、牡丹等，製作精巧，彩繪鮮麗，至今色澤如新。

廣勝寺塔院大門

　　塔中空，有踏道翻轉，可攀登而上。登塔的階梯每步高約 60
公分，而寬僅 10 公分，其上升的角度約為 60 度。在梯子兩旁的
磚牆上挖了小洞，既可放燭火，也可供攀登者手扶之用，設計十
分巧妙，為中國琉璃塔中的代表作。不過，林徽因先生認為此塔
收分太過直線，不夠柔美。確實，這就像一個女人，長得倒是眉
清目秀的，可是腰粗腿短，體形不佳，算不上是美人。

　　多年前我曾去過廣勝寺，但不是為了考察古建築，而是因為
在這個寺裡曾經發生過一個動人的保護《趙城金藏》的故事。

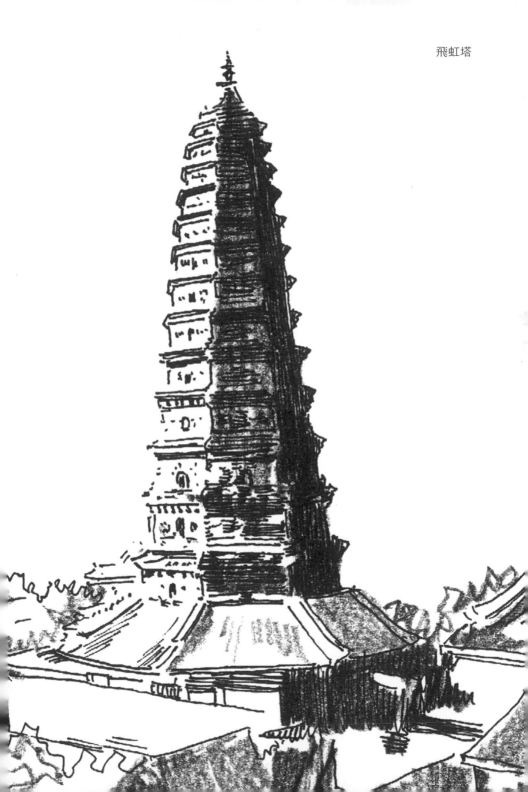

飛虹塔

這個寺院內曾保存著一部金代手抄的佛經巨著《趙城金藏》。此書約刻成於金大定年間，是中國大藏經中的孤本。因雕刻於金代，故稱《金藏》；又因原藏於趙城鎮（現屬洪洞縣）廣勝寺飛虹塔內，也叫《趙城金藏》。它是金代由民間捐助刻成，其中一女子崔法珍自斷雙臂募捐的事蹟最為感人。整個經卷共有約七千卷，全部用卷軸裝裱。1933 年被發現時，還有不到五千卷。

1933 年，一位名叫范成的和尚，在廣勝寺見到這部舉世罕見的大作。他一嚷嚷，世人都知道了，結果就出事了。

1937 年，蔣介石曾囑十四軍軍長李默庵，向當時廣勝寺的住持力空法師施加壓力，要把這部經卷帶走，結果遭到力空召集來的趙城僧俗一致抵制。回寺後，力空法師馬上動員寺內人員，把原本放在彌勒殿的經卷運到飛虹塔內，藏了起來。

1942 年春，侵華日軍派遣所謂「東方文化考察團」來趙城活動。在得到有關《趙城金藏》的確切消息後，日軍向寺內提出，要於當年農曆三月十八（1942 年五月二日）廟會期間，登上藏有佛經的飛虹塔遊覽，其心昭然若揭。

當時的住持力空法師連夜急走二十多里，來到設在興旺峪的趙城縣抗日政府，並立即找到楊澤生縣長請求援助。經晉冀豫邊區太岳軍分區政委史健請示上級後，立即派出百餘名戰士在三十多位僧人的配合下，登塔連夜搶運，將存於此寺的 4,957 卷《趙城金藏》運出，還派出了一支游擊隊佯攻縣城，以轉移敵人的注意力。

待到日本人登上飛虹塔，發現《趙城金藏》已不翼而飛，氣急敗壞地要捉拿力空法師，但力空法師也已經不見了。

在艱苦的抗戰年代裡，這部浩大的《趙城金藏》始終跟著八路軍轉戰太行山。

它們曾經被藏在廢棄的礦坑裡達四年之久。日本投降後，又在涉縣溫村的天主教堂裡保管。這個教堂的神父張文教為了晾曬這些已經相當潮濕的經卷，費盡心機地弄來了許多木屑，慢慢地烤它們。由於工作量極大，他竟累得吐了血（我曾經到過這個教堂，也累得夠嗆）。直到 1949 年北京解放，才把它們運到北京。那時，許多經卷都已受潮板結了。

在這段期間，還有多名人士捐出了他們自己撿到或保藏的部分經卷。從 1954 年到 1964 年，琉璃廠韓魁占等四名老師傅花費了十年時間，才將它們一點一點裱在另外的宣紙上，整理出四千八百多卷。這部有八百多年歷史的佛經，凝聚了多少人的心血！

拉薩大昭寺　拉薩的「城市精神中心」

大昭寺是西藏最輝煌的一座吐蕃時期的建築，殿宇雄偉，莊嚴絢麗。它始建於唐貞觀二十一年（647 年），是吐蕃贊普松贊干布為了紀念從尼泊爾娶來的尺尊公主入藏而建的。後經歷代修繕增建，形成龐大的建築群。西元七世紀的吐蕃王朝正處於鼎盛時期，大昭寺又名「祖拉康」，藏語意思是經堂。

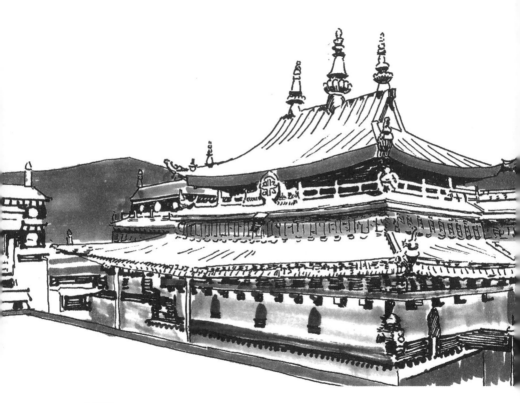

大昭寺

「大昭」，藏語為「覺康」，意思是釋迦牟尼，就是說有釋迦牟尼像的佛堂。而這尊釋迦牟尼像便是指由文成公主從長安帶來的一尊「覺阿」佛（釋迦牟尼十二歲時的等身鍍金像），在佛教界具有至高無上的地位。

　　1409 年，格魯教派創始人宗喀巴大師為了歌頌釋迦牟尼的功德，召集藏傳佛教各派僧眾，在此寺院舉行傳昭大法會，後寺院改名為大昭寺。也有人認為早在九世紀時，這個寺院已改稱大昭寺。

　　大昭寺是西藏現存最大型的土木結構廟宇建築，開創了藏式平川式的寺廟布局規式。它融合了藏、唐、尼泊爾、印度的建築風格，成為藏式宗教建築的千古典範。

　　西藏的寺院多數歸屬於某一藏傳佛教教派，而大昭寺則是各教派共尊的神聖寺院。西藏政教合一之後，西藏地方政權「噶廈」的政府機構也設在大昭寺內。格魯教派活佛轉世的「金瓶掣籤」儀式歷來都在大昭寺進行。

雲南曼春滿寺　南傳佛教寺廟

　　與內地的漢傳佛教和藏傳佛教不同，雲南傣族聚集地的曼春滿佛寺屬於南傳佛教。所謂南傳佛教，是由印度向南傳到斯里蘭卡且不斷發展形成的佛教派系。在教義上，南傳佛教傳承了佛教中上座部佛教的系統，遵照佛陀以及聲聞弟子們的言教和行持，過修行生活，因此稱為「上座部佛教」。

上座部佛教主要流傳於斯里蘭卡、緬甸、泰國、柬埔寨、寮國等南亞和東南亞國家，以及中國雲南省的傣族、布朗族、德昂族聚居地區。

曼春滿佛寺坐落在西雙版納傣族自治州景洪市猛罕鎮曼春滿村，始建於583年（中原的南北朝時期），已有一千四百多年歷史，是當地有名的佛寺之一。據當地人說，它是佛教傳入西雙版納後修建的第一座佛寺。

曼春滿是傣語，意思是「花園寨」。這裡是曼將、曼春滿、曼乍、曼聽、曼嘎等五個傣族村寨組成的一個傣族園，以曼春滿佛寺為核心。

中央的金色大殿是建築群的主體，占地490平方公尺。大殿長23.5公尺，寬21公尺，呈長方形。屋脊端有吉祥鳥臥立，中間是若干陶飾品，室內佛殿高大寬闊，四十四根直徑分別為0.4公尺和0.6公尺的圓形水泥柱，分排在殿宇兩旁。所有圓柱都以紅色為基色，用金粉繪製圖案作飾品，顯得金碧輝煌。

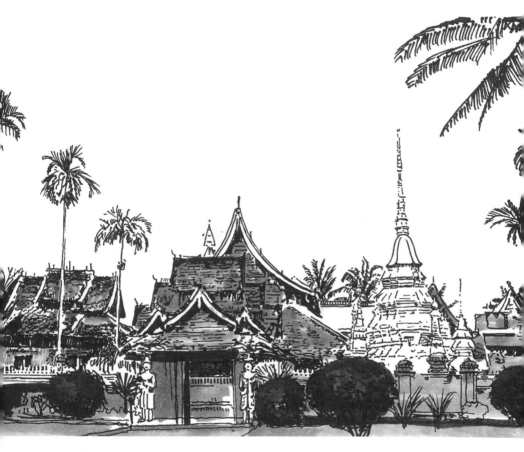

曼春滿佛寺入口及大殿

道教建築及媽祖廟

道教建築

　　道教對天文、地理、命運都有自己的一套理論。道教正視現實，勇於實踐，積極面對人生。古代很多優秀的軍事家、理論家，都信奉道教。由於道教熱衷於煉丹，有些道士在長期的實踐中研究出了一些藥物治病的方法，豐富了中國的醫學寶庫，也擴大了古代的化學等科學技術和知識領域。

　　道觀與佛寺同源於中國的四合院建築，因此形制基本相同，只是殿宇的名稱不同。另外，道觀裡沒有塔、幢等佛教特有的構築物。道教是多神論者，他們的神仙比佛教的還要多，因此需要的建築面積也大。除了最主要的三清尊神外，尚有四御、三官大帝、真武大帝、三十六天將、八仙、關公、風雨雷電神、土地爺、財神、判官、各種娘娘、鍾馗等，有名有姓的不下百位。據清代乾隆年間統計，北京城有各類廟宇一千三百座，獨占鰲頭的就是屬於道教的關帝廟，有兩百座；第二位是屬於佛教的觀音寺，有一百零八座；並列第三的是土地廟和真武廟，各有四十座；第五位是娘娘廟；第六位是三官廟，有三十一座。

老子騎青牛出函谷關

前六位有五位都屬於道教的廟宇，由此可以看出，道教的寺觀占了廟宇總數的小一半。

　　道教寺觀中的一大特點是神像極多，而且神仙所保佑的都是老百姓日常生活裡常會遇到的問題，例如難產、小孩子出麻疹等。神仙們大多平易近人，絕不會無緣無故地懲罰你，因此受的香火也多。

　　道教的宗教活動，大部分是紀念各種聖祖的誕辰，如玉皇誕辰是正月初九，邱祖誕辰是正月十九，呂祖誕辰是四月十四。再就是上元節正月十五，中元節七月十五，下元節十月十五，等等。

　　其儀式多為院中設壇，以壇為中心講道遊行。每逢大型活動，往往半個北京城的人都會蜂擁而至，進完了香還要連吃帶玩兒熱鬧一整天。

　　因此僅僅道觀是不夠用的，附近的大街小巷就都用上了。這類活動被稱為廟會，在這裡除了能給各路神仙燒香上供外，還能逛集市、戲院、小吃店等。世俗的歡樂成分往往大過宗教成分。

　　據 1930 年統計，當時北京城裡的廟會有二十處，城外有十六處，其中大多數都是在道教的寺觀裡舉行的。可惜，如今城裡這類廟保留下來的已為數不多了。究其原因，可能是道教的神仙們脾氣太好，容易被欺負。當初老百姓沒房子住，又不敢去森嚴的佛教大廟裡，只好到什麼娘娘廟、呂祖廟等處安身。慢慢地，廟宇都演化成了民居大院，神像也沒人修了，就此敗落下去。

　　接下來，我們也跟介紹佛教建築一樣，從石窟開始。

道教石窟　傳遞道教文化

　　如同佛教的石窟一樣，道教的信徒也在山裡留下了永久的聖
人雕塑，但比佛教的石窟要少得多。

山西龍山石窟

　　在山西太原的龍山，我們看見了難得一見的道教石窟。它的
規模很小。龍山也可以說根本稱不上是「山」，只是一塊大石頭
而已。石頭上挖了一些洞，洞裡「住」著道教的各路神仙。可惜
為了防盜，洞口都裝了鐵欄杆，裡面的神仙們與外界絕緣。

山西龍山石窟

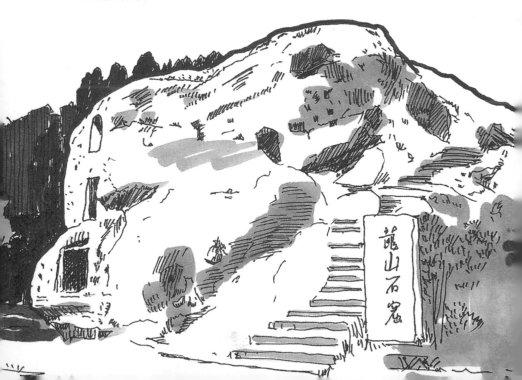

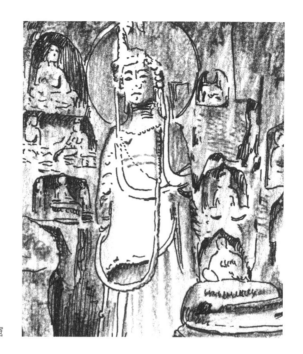

山東青州雲門山石窟

山東青州雲門山石窟

　　雲門山石窟在山東省濰坊市青州市城南四公里王家莊山中。
這裡的石窟可分為佛教造像窟和道教造像窟兩類，是佛教、道教
共處一山的一個例子，雖然分處山的兩面。

　　佛教造像窟在雲門山的陽面，有山東地區現存為數不多的唐
代以前佛教造像，因歷史久遠、規模宏大、造像精美，被各方人
士所讚賞。

　　道教造像在雲門山陰東側，稱為萬春洞。萬春洞高 1.6 公尺，

寬 1.2 公尺，深 5 公尺，是明代嘉靖年間衡王府內典膳掌司冀陽周全，為了紀念陳摶老人而鑿。本洞雕有陳摶老人枕書長眠石像一軀。金代道士馬丹陽像刻於壽字西的石壁上。馬丹陽就是「全真七子」中的馬鈺。他的師父是王重陽，此像雕刻年代不詳。

泉州老君岩

在泉州北郊有座山，名清涼山，是道教的聖地。山中一塊巨石名「老君岩」，刻畫的是老子的像。

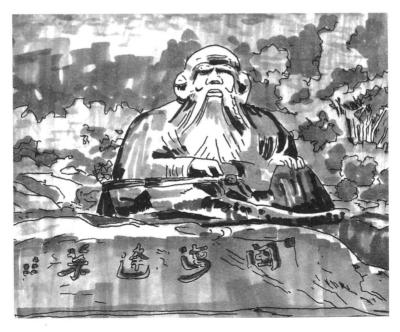

清涼山上老子坐像

四川綿陽摩崖造像

四川的摩崖石刻造像可謂中國之冠。

可能因為那裡石頭山較多，川人又善於攀登，因此在陡峭的山崖上作雕刻就不足為奇了。

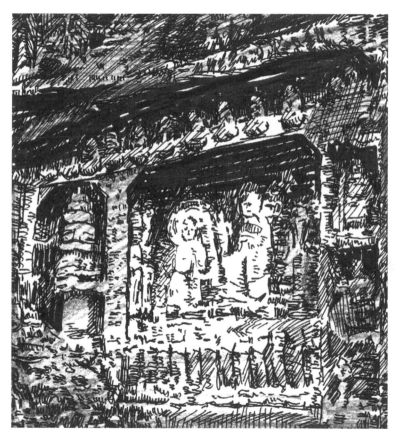

綿陽西山觀摩崖造像

在兩岸猿聲啼不住的岷江、嘉陵江兩岸，這樣的石刻比比皆是。綿陽西山的摩崖造像在鳳凰山，那裡有摩崖造像八十多龕，多為道教題材。其中，隋大業六年（610 年）龕為中國最古老的道教造像。

西山玉女泉崖壁上有二十五龕道像，最大龕（25 號）長 2.8公尺、高 1.62 公尺。老君與天尊並盤腿坐蓮臺上；供養人分四列布於左右壁上。供養題名刻字有「上座楊大娘，錄事張大娘，王張釋迦，文妙法，雍法相……」另有題記刻字云：「大業六年太歲庚午十二月廿八日。三洞道士黃法暾奉為存亡二世敬造 天尊像一龕供養。」可見，此造像的雕刻年間最早應在隋代。

此外，尚有「成亨元年」、「咸通十二年」等題刻。成亨不知何時何人的年號（「成亨」似為「咸亨」之誤，咸亨為唐高宗年號，咸亨元年為 670 年），咸通應是唐懿宗的年號，咸通十二年是 871 年，也夠早的。

要這麼看來，題字也不一定是什麼壞事，只要不破壞文物就行了。

道教名山　洞天福地

道教也有不少名山，如：江西三清山、湖北武當山、四川青城山。愛看金庸小說的人對這些名字一定不生疏。接下來，我們分別來看看吧。

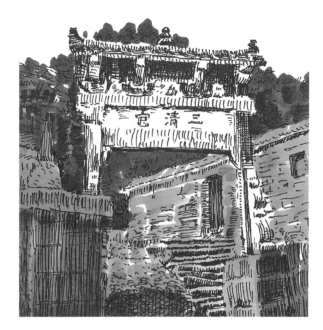

三清宮石牌坊

正殿

江西三清山

三清山在江西省上饒市玉山縣城附近。這裡為歷代道家修煉場所，自晉朝葛雲、葛洪來山以後，便漸漸成為信奉道學之人的嚮往之地。

三清宮坐落在三清福地南側九龍山口的龜背石上，海拔約1,533 公尺，全部為石鑿乾砌花崗岩結構，是三清山道教主要的代表性建築。從登山處步雲橋直至天門三清福地，共建有宮觀、亭閣、石刻、石雕、山門、橋梁等兩百餘處，使道教建築遍布全山。其規模與氣勢，可與青城山、武當山、龍虎山媲美。

三清宮石牌坊，前面是靈官殿、魁星殿。石牌坊造型古樸，線條優美，雕工精湛，完全不輸給歐洲的古老石頭建築。

湖北武當山

武當山在漢末至魏晉隋唐時期，是求仙學道者的棲隱之地。至宋代，道經始將傳說中的真武神與武當山聯繫起來，並將武當山當成真武的出生地和飛升處，為它以後的顯榮尊貴打下了基礎。入明以後，武當山被封為「太岳」，並成了道教中真武大帝的道場。

武當山高大雄偉，主峰海拔 1,612 公尺，半山腰有宋代書法家米芾寫的「第一山」三個大字。它的古建築群規模宏大，氣勢雄偉。從唐代至清代共建廟宇五百多處，廟房兩萬餘間，明代皇帝都把武當山道場當作皇室家廟來修建。

武當山主峰　　　　　　　　真武大帝像

　　現存較完好的古建築有 129 處，廟房 1,182 間，簡直就是古代
建築成就的展覽館。金殿、紫霄宮、「治世玄岳」石牌坊、南岩宮，
都是其中的佼佼者。因為供奉的真武大帝又稱玄武大帝，是龜蛇
合一的水神，主體建築群看上去是由一圈牆構成的龜，而其間蜿
蜒的小路便是蛇的象徵。

　　特別值得一提的是金殿，這是一座由 90 噸銅澆鑄、300 公斤
黃金鎦金的金屬建築。全部構建都是在北京做好，由水路經陸路
運到武當山，再在當地榫接而成。金殿前的欄杆不是通常的漢白
玉或青石，而是用五億年前形成的化石雕而成，這也是該建築的
一絕。

　　目前，武當山因它的武術學習班聲名遠播，全世界許多國家
的年輕人慕名而來，在這裡學太極、武術和道家文化。

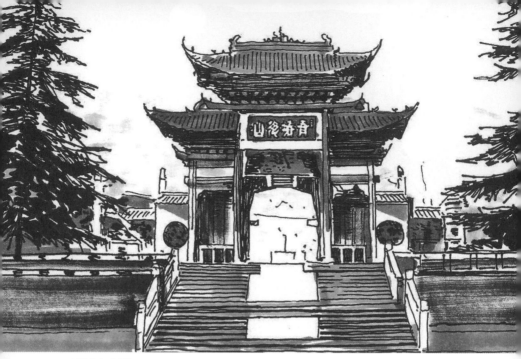

青城山山門

四川青城山

青城山位於四川省都江堰市西南、成都平原西北部、青城山一都江堰風景區內，距成都 68 公里，距都江堰市區 16 公里。古稱丈人山，為邛崍山脈的分支。

青城山是中國著名的道教名山，也是中國道教的發源地之一，自東漢以來至今已兩千年。東漢順帝漢安二年（143 年），張陵天師來到青城山，選中青城山的深幽涵碧，在此結茅傳道。全山的道教宮觀以天師洞為核心，至今完好地保存了包括建福宮、上清宮、祖師殿、圓明宮、老君閣、玉清宮、朝陽洞等在內的數十座道教宮觀。

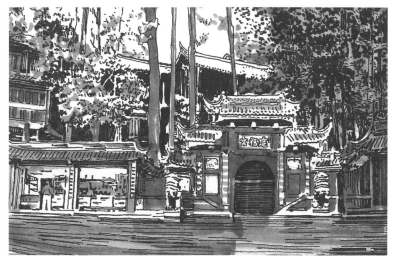

建福宮

　　張陵，客居四川，學道於鶴鳴山中，根據巴蜀地區少數民族的原始宗教信仰，奉老子為教主，以《道德經》為經典，創立了「五斗米道」。張陵晚年羽化於青城山，此後青城山成為天師道的祖山，全國各地歷代天師均來青城山朝拜祖庭。

　　天師道經過張陵及其子孫歷代天師的創建和發展，逐漸擴散到全國。

　　明朝末年，戰亂不斷，道士逃散。直到清康熙八年，武當山全真道龍門派道士陳清覺來青城山主持教務，又使局面得以改觀。

　　好了，現在我們可以下到平地，看看一些道觀的由來和建築特點。

道觀

北京白雲觀　一言止殺有奇功

　　白雲觀建在西便門外路北。它的前身是唐代的長安觀,始建於唐開元二十九年(741年),因唐玄宗通道,遂建此觀,當時的名字叫天長觀。現今觀內的老子石雕坐像即為當時的作品。

　　1160年,契丹人南侵,天長觀被焚。六年後朝廷撥款重建。1174年竣工時,觀內舉行了三天三夜的大道場,並請著名道士閣德源為本觀主持。金世宗還親率百官前來觀禮,並賜名「十方大天長觀」。金章宗明昌元年(1190年),皇太后病危,在這裡做了七天七夜的「普天大醮」,一個月後,皇太后的病竟然好了!信不信由你,反正史書上是這麼說的。其證據是在十方大天長觀以西加建了一個小殿,用以供奉皇太后本命之神。可惜十二年後,因觀內人自己不慎,把這倒楣的十方大天長觀又給燒毀了。皇上一看急了:「這讓朕到哪兒進香去啊!」第二年就著手重建了。重建後按照慣例得改個名字,這回改叫「太極宮」了。

金元光二年（1223 年），全真道的長春真人邱處機，自西域大雪山（今阿富汗）東歸至燕京，成吉思汗賜居太極宮。邱處機是山東人，全真教創始人王重陽的親傳弟子，也就是金庸筆下的全真七子之首。元興定三年（1219 年），六十一歲的邱處機接受了成吉思汗的邀請，親率弟子尹志平、李志常等十八人，跋山涉水，風餐露宿，歷時兩年，行程萬里，到達大雪山，觀見了成吉思汗。這是七百多年前中國人的一次長途壯舉。

帝問治理天下良策，邱答：敬天愛民；問長生久視之道，答：清心寡欲；並進言：欲統一天下者，必在乎不嗜殺人。後乾隆皇帝讚道：「萬古長生不用餐霞求祕訣，一言止殺始知濟世有奇功。」自此，人們都愛用「一言止殺」形容邱處機勸駕戒殺的大功。

四年後邱處機在太極宮羽化，太祖成吉思汗諭旨，將太極宮改名為長春宮。第二年，他的弟子尹志平在長春宮以東建處順堂，以葬邱祖。

明初，處順堂易名為白雲觀，以後又經明清兩代多次擴建，遂成北京著名的大道觀，長春宮倒湮沒無存了。

現存的白雲觀是清初在王常月方丈主持下重修的，大體上和明代的規模近似。整個白雲觀的中心建築群，是以前面的邱祖殿和後面的三清閣組成的一個封閉的院子。

總平面分三路。中路中軸線上由外向內依次有影壁，牌樓、山門及各進院落。影壁牆上嵌有出自宋末書法家趙孟頫之手的「萬古長春」四個綠色琉璃大字。

趙孟頫是明代就出了名的書法家，後因當了元朝的官，頗受歷代文人排擠，說他失了氣節，等等，因此很長時間內在書法界沒有給他應有的名譽。我個人認為持這些看法的人未免狹隘了。甭管是宋、元，還是明、清，不都是中國歷史上的一個朝代嗎？

為趙孟頫發完感慨，回過頭來，便看見一座三開間七重屋簷的木牌樓金碧輝煌，上書「洞天勝境」四個大字，顯示著白雲觀不同尋常的身分。

山門上一塊鐵鑄匾額上書「敕建白雲觀」五個字。「敕建」表示此建築物是皇帝同意建的，絕非違章建築，但宮廷裡是不出錢的。進得山門，看見無水的甘河橋，又名窩風橋。據說祖師爺王重陽曾在陝西一座甘河橋下巧遇異人，授以真訣，於是出家修道。為了紀念此事而特別修這座橋。再向裡走，有供三隻眼王靈官的靈官殿，供玉皇大帝的玉皇殿，供全真七子的老律堂。

整個白雲觀的中心邱祖殿供奉的是邱處機。邱祖殿雖是正殿，但規模不大，是個面闊三間正脊硬山的建築，顯示出道教的樸素無華。殿內端坐邱處機，牆上是邱老爺子帶著他的十八個弟子翻山越嶺去大雪山的情景。

白雲觀的布局和一般佛寺無大差別，只是殿宇規模較小。建築形式上，除了老律堂用歇山屋頂外，其餘均用硬山。裝飾和彩畫多用靈芝、仙鶴、八卦、暗八仙（代表八仙的器物，如笛、葫蘆等）。最著名的文物是元代書法家趙孟頫所書老子《道德經》的刻石。

在清代，宮裡的太監老了以後多被逐出宮，卻往往不被他們的家人所容，因此多數人的歸宿是出家。

慈禧太后的二總管劉多生在任時就曾拜白雲觀方丈為師，方丈給他取了法名劉誠印，道名雲素道人。後來，他與高雲溪同為白雲觀第二十代方丈。

高雲溪是個政治道士，早年在青島出家時，他認識了一名國際間諜璞科第，後又透過劉誠印搭上了西太后的線。光緒年間，清政府與各國列強簽訂不平等條約，即為此人牽線。當時高雲溪還曾提供白雲觀的雲集園做祕密的預談地點。

白雲觀近年來兩度修繕，現為中國道教協會所在地。

北京呂祖宮　百年道觀

呂洞賓是八仙之一。北京專門供呂洞賓的廟雖然不多，但還是有幾座的。這裡講的是西城區西二環東側，在金融街裡被眾高樓環繞的那座。其實它的前身是一座火神廟與地藏庵合二為一的廟。這兩座廟分別屬於道教和佛教，所供的神明火德真君與地藏王，隔著一道牆和平共處。後來大概廟小香火差，就荒廢了。

清咸豐年間，一位名叫葉合仁的居士出資買地二十餘畝，將廟宇修復，改祭呂祖，建築更名為呂祖宮，屬道教全真一脈。你猜猜在這座宮裡供著多少位神明。五十？一百？告訴你吧，連道教的帶佛教的總共一百四十七位！

呂祖宮院門

其中「純陽演正警化孚佑帝」為正神。在這裡，他們共同接受不同教派信眾的香火，絕不鬧派性，挺和平的。

「純陽演正警化孚佑帝」就是我們所說的呂洞賓。

他是山西人，姓呂名嵒字洞賓，號純陽子。相傳出生時有白鶴飛到他母親的帳子裡。這個「純陽演正警化孚佑帝」是元成宗鐵穆耳封給他的。

再後來這座廟破敗了。2000 年修建金融街時，在這裡刨出一塊石碑，雖然字跡已模糊不清，碑體卻還完好。

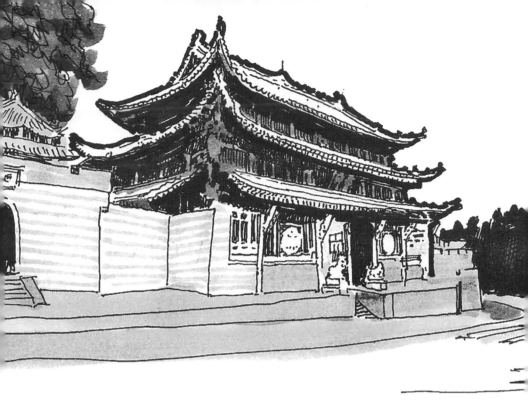

文昌宮

人們認為這是吉兆，而且在殘牆斷壁上還發現一幅墨線的壁畫「猛虎下山」，遂出資重修呂祖宮。2009 年竣工。北院掛了北京道教協會的牌子，南院掛了「呂祖宮」的匾。

四川文昌宮　供奉掌管文運之神

在道教裡，還有一位源自真實人物的神，名叫文昌帝君。其本名叫作張亞子，西晉太康八年（287 年），出生於四川越西金

馬山。後來為避開母親的仇人，舉家遷來七曲山。張亞子一生行善治病，死後被梓潼百姓奉為梓潼神，供在七曲山善板祠裡。

從小地方梓潼（在綿陽北）出來的這位神仙張亞子，在各方的大力推崇下，與古老的星宿神「文昌星神」重合，由地方小神整合成為天下共祀的大神，專司功名、文運、利祿。

祭祀文昌君，始於宋元，到明清已成為重要的官祭活動。農曆二月初三是文昌的聖誕，屆時全國各地都要舉行祭祀文昌的活動，又叫作文昌會。祭祀規格與祭祀孔子相同。

位於四川梓潼的這座文昌宮，正殿最早叫真慶宮，建於明代，清雍正四年（1726年）冬天被野火燒毀，雍正十年（1732年）重建。正殿位於七曲山古建築群的中心，又是供奉文昌帝君張亞子的主殿。正殿前面就是拜廳和高敞臺，是做文昌會的重要場所。

在北京的妙峰山，我在文昌廟前見識過那壯觀的場面：正值高考前夕，家長帶著嚮往大學的孩子去給文昌君燒香，鬧得滿院子煙薰火燎，如同打仗一樣。

山西懸空寺　建築奇觀

你見過上不著天下不著地的建築嗎？懸空寺便是一個。不知是山西渾源縣的恒山裡缺平地，還是當初的建造者非要弄出個驚世駭俗的東西，總之，這是個看著特懸，其實已平安地度過了一千五百多年的廟宇群。

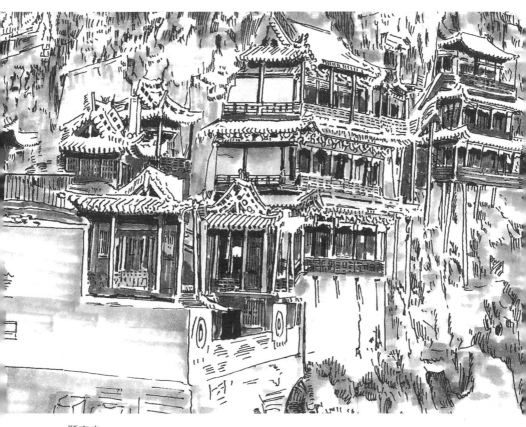

懸空寺

懸空寺又名玄空寺，位於山西渾源縣，距大同市 65 公里，懸掛在北嶽恆山金龍峽西側翠屏峰的半崖峭壁間。懸空寺始建於一千五百多年前的北魏太和十五年（491 年），歷代都對懸空寺做過修繕。

懸空寺距地面約 60 公尺，最高處的三教殿離地面 90 公尺，因歷年河床淤積地面升高，現距地 58 公尺。懸空寺的整個寺院，上載危崖，下臨深谷，背岩依龕，寺門向南，以西為正。全寺為木質框架式結構，依照力學原理，半插橫梁為基，巧借岩石暗托，梁柱上下一體，廊欄左右緊連。你走在上面，簡直想像不出當年是如何施工的。即使在有吊車的今日，我看在石崖上建這樣的寺廟，也夠難的了。

媽祖廟　對一個好女孩的祭拜

做為一種民間信仰的媽祖，其實不是一種宗教，卻在全世界有五千多座媽祖廟、兩億多信眾。那麼，這位媽祖是何方神聖呢？原來，媽祖確有其人。

媽祖於宋建隆元年（959 年）三月二十三日出生。她原名林默，父親叫林惟愨，母親王氏，人多行善積德。林默二十八歲那年，在重陽節那天早上焚了香、念了經，告別諸姐，登上湄峰最高處，從此不見蹤影。但鄉親們時常能看到她救人急難，護國佑民。於是鄉里之人就尊稱她為保佑漁民的媽祖，在湄州島上的湄峰建起祠廟，虔誠敬奉。

媽祖的信眾，多半是跟海有關的人：漁民、賣水產品的商人，甚至遠渡重洋的中華子孫，在家中都供奉媽祖的像。每年媽祖生日，他們都要把自己家中的媽祖像帶到湄州島的媽祖大廟中，謁祖進香。2009 年，媽祖一千零五十歲生日那天，島上的遊行極其壯觀：小小的島上，一萬多人，長達五公里的隊伍抬著媽祖塑像，遊行至大廟。

湄州島的媽祖塑像

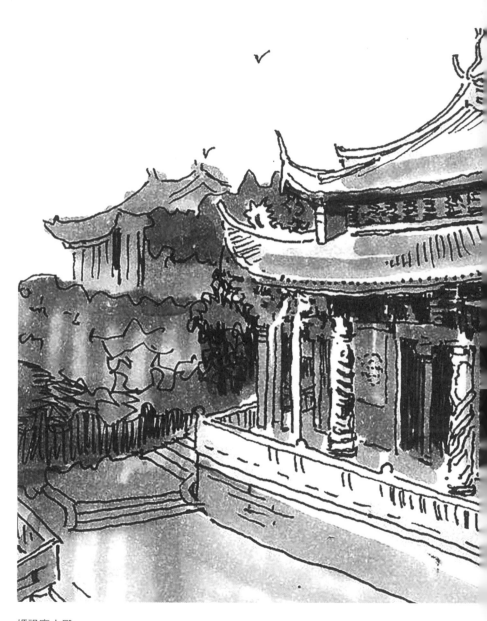

媽祖廟大殿

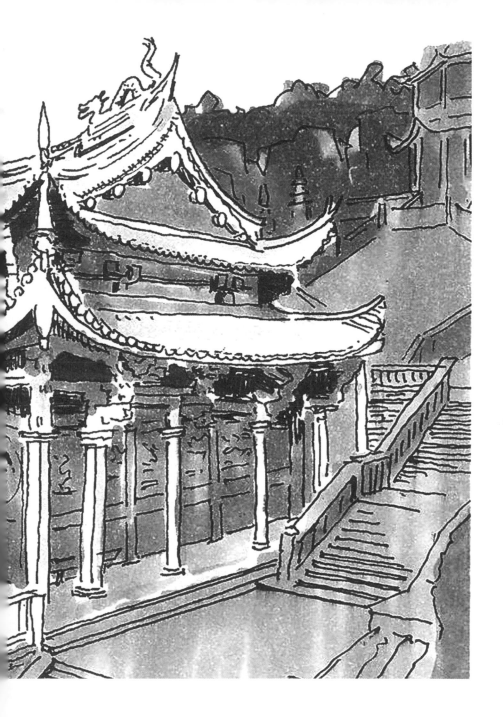

伊斯蘭教建築

伊斯蘭教建築

在北京之外的中國其他地方，明代之前的伊斯蘭教清真寺多做成穹蒼頂、尖拱門，帶有濃厚的中亞風格。

最典型的就是唐高宗咸亨四年（673年），阿拉伯傳教士艾比‧宛葛素（Abi Waqqas，又譯阿比‧瓦卡斯）在廣州建造的懷聖寺，看上去完全是阿拉伯風格的。明朝中期以後，皇帝強行命令在京的清真寺必須與漢族傳統建築形式結合。於是他們放棄了穹頂、尖拱。

現在北京所看到的清真寺建築形式，幾乎都是傳統的大屋頂，外表看上去很像一般的寺廟。而新疆、青海和寧夏的清真寺就是另一種風格了。

在阿拉伯和中東等信奉伊斯蘭教的地區，禮拜寺建築往往帶有古代拜占庭寺廟的特點，即基本組成為向院子敞開的大殿，當中有一個雄偉壯觀的綠色穹頂和高高的塔狀呼喚樓，遠望一目了然。禮拜寺既是一個居民區的社會活動中心，也是一個村乃至一個城市的標誌或構圖中心。遺憾的是這一點在北京顯然做不到。

清真寺的中心部分禮拜大殿，一般都座落在整個寺院的中軸線上，它的平面多為凸形，無論寺院的入口在哪個方向，這座大殿必須坐西朝東，為的是做禮拜時人們要面向聖地麥加方向頂禮膜拜。

朝向麥加的後牆叫正面牆。在牆壁正中一般挖出或用帶門洞的隔牆，隔出一個小空間，稱作凹壁（音譯為米哈拉布）或窯殿。其主要作用是識別禮拜的朝向。窯殿前上方往往高聳起一個方形小屋頂，既可採光又兼通風，另外也可以讓帶領做禮拜的人說話時增加共鳴，具有麥克風的作用。

大殿內的裝飾往往是禮拜寺內最輝煌的。在它上面有精細的木雕鐫刻的古蘭經經文，有的還有鎦金。禮拜殿的地面多為木地板上鋪絨毯，供禮拜時跪著用。殿內右前方有一個木質階梯形講臺，稱為敏拜爾，是講經的地方。

其他附屬建築物還有望月樓、邦克樓、浴室（俗稱水房子）、教室等。每個清真寺無論大小必有浴室，人們要以乾淨的衣服和軀體去覲見真主，以表示對阿拉的尊敬。

為了防止婦女受到傷害，她們不但要遮住五官以外的所有部位，而且做禮拜時為女人另設一個女殿。大一些的寺裡還有教室，穆斯林要在這裡學習宗教知識、阿拉伯文的《古蘭經》。有的寺裡還設有圖書館、資料室等。

清真寺建築不用動物形象做裝飾題材，你要注意一下，可以發現清真寺的大門口沒有守門的獅子。而且，為了基本保持中國

建築的風格，屋頂上的脊吻還放了個龍頭模樣的東西，但是在應該是眼睛的位置被水紋浪花所代替。清真寺內部眾多的裝飾紋樣，都是幾何圖案、花草紋樣或阿拉伯文字的古蘭經文。

早期的伊斯蘭教建築由海上絲綢之路傳入中國，並由阿拉伯人自己建造。這一時期主要建有四個清真大寺，分別是：廣州懷聖寺、泉州清淨寺、杭州鳳凰寺和揚州仙鶴寺。在它們身上，你還能見到阿拉伯建築的風采。它們是中國最早、最古老的清真寺。而新疆的清真寺當然就更接近中東的建築形式了。

廣州懷聖寺　中國最早的清真寺

懷聖寺是伊斯蘭教傳入中國後最早建立並存在至今的清真寺之一。為紀念穆罕默德，故取名「懷聖」。

懷聖寺院坐北向南，占地面積 2,966 公尺。整體採用中國傳統的對稱布局，在主軸線上依次建有三道門、看月樓、禮拜殿和藏經閣。禮拜殿坐西朝東，禮拜時面向聖地麥加，建築的比例、色彩、裝飾均具西亞風格。

寺內有光塔，建於唐朝貞觀年間，具有阿拉伯風格，高 36 公尺，青磚砌築，底為圓形，表面塗有灰沙，塔身上開有長方形小孔用來採光。塔內有兩座螺旋形樓梯繞塔心直通塔頂。塔頂部用磚牙疊砌出線腳，原本有金雞立在上面，可隨風旋轉以示風向，明初被颶風吹落，1934 年重修時改砌成尖頂。

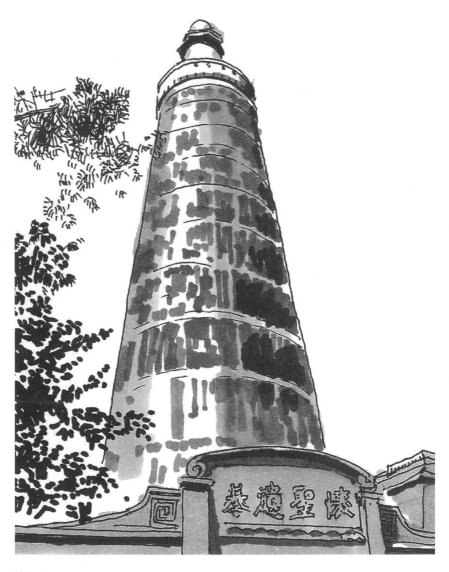

懷聖寺

揚州仙鶴寺入口

揚州仙鶴寺　中阿建築風格的結合

　　揚州仙鶴寺形如仙鶴，並且保存完整，是中阿建築風格的巧妙糅合，一直為海內外所珍視。

　　來自西域的普哈丁，是伊斯蘭教創始人穆罕默德的第十六世裔孫，宋朝時從本國（古稱大食國）來到中國，學習中國的文化藝術，傳播伊斯蘭教。他對黃鶴樓的古老建築風格極感興趣，更

對李白的「故人西辭黃鶴樓，煙花三月下揚州」的詩句讚歎不已，不由得激起對仙鶴的遐想。

他帶著這個想法，來到揚州，在構寺時既符合伊斯蘭教寺院的要求，又突破阿拉伯圓形穹頂尖拱門等建築特點，大膽地採用中國大屋頂殿宇的建築形式。

從平面上看，門廳為鶴首，而向北的甬道，曲折蜿蜒，高低有致，這是鶴頸。寺內的主建築禮拜殿，高大巍峨，由兩部分組成，前部為單簷硬山頂，後部為重簷歇山頂，二頂勾連搭成，這是鶴身。

杭州鳳凰寺　中國四大清真古寺之一

杭州鳳凰寺始建於唐貞觀年間（627～649年）。元代時，由「回回大師」阿老丁於至元十八年（1281年）捐金重建，後幾毀幾建。

清光緒十八年（1892年）重修時，規模尚屬宏大；民國十七年（1928年）政府修中山中路，因而拆除了鳳凰寺的大門、寺內高層望月樓和長廊等一半面積。

1953年市人民政府撥款整修大殿，保持了元代原貌，並重建了具有巴基斯坦現代風格的前殿。不過，前面的建築對它遮擋嚴重，要想看見完整的正面十分困難。現今殿內的石刻經臺和柱礎臺，經文物部門鑑定是宋代遺物。

奉天壇遺址

泉州清淨寺　中阿友好交流的見證

　　泉州清淨寺又稱「艾蘇哈卜大清真寺」，創建於北宋大中祥符二年（1009 年），是仿照敘利亞大馬士革伊斯蘭教禮拜堂的建築形式建造的，元至大二年（1309 年）由伊朗艾哈默德重修。清淨寺占地面積 2,000 多平方公尺，主要建築分為大門樓、奉天壇、明善堂等部分。

　　奉天壇位在一進門左手的一個院子裡。1607 年，泉州發生 8.1 級大地震，奉天壇頂部坍塌，迄今未能恢復，就剩下一些半截石柱子了。

泉州清淨寺大門

泉州清淨寺是中國與阿拉伯各國人民友好往來和文化交流的歷史見證，也是泉州海外交通的重要史跡。

北京牛街禮拜寺　清真寺的一個佳例

傳說牛街禮拜寺是北宋太宗至道二年，即遼統和十四年（966年），一位自阿拉伯來中國傳教的大師創建的。明代曾兩次進行大修，明憲宗更親自賜名「禮拜寺」。現存建築是經清康熙三十五年（1696年）重建的，但大殿內的柱、拱門和後窯殿，還有可能是明代的遺物或式樣。寺內還有兩座元朝時伊斯蘭教徒的墓，表明此寺的悠久歷史。

由於此寺建在牛街東側，寺的大門只能朝西。它瑰麗的入口由寺前牌坊、影壁，以及平面為六角形的望月樓共同組成。不過按我的觀點，它們顯得太擠了。不知道是地段所限，還是某種特殊的理念？

整個禮拜寺有三進院子。

第一進是個過道，以便倒卷簾式地進入二進院子；第二進是院子，正中間是大殿。大殿的四個重要建築從後往前分別建於遼代、明代和清代。大殿兩側還有碑亭和兩層的邦克樓。邦克樓原來叫尊經閣，是於日出、日落和中午時分呼喚教徒出來禮拜的地方。邦克樓初建於元代，明弘治九年（1496年）重建。樓門圓券上磚雕細緻精美。

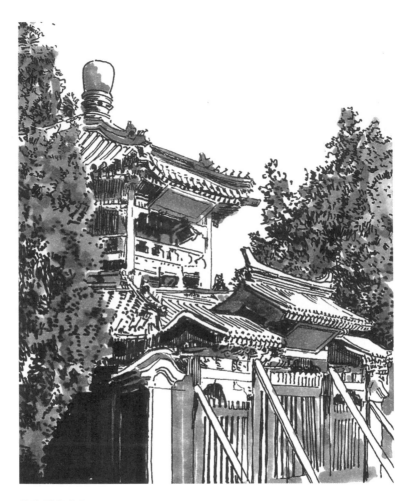

牛街禮拜寺入口

　　兩側配殿為講堂，正東有七開間的文物陳列廳。第三進是後院，這裡全是附屬用房。此外，南跨院還有供教徒禮拜前做大淨、小淨用的浴室和宿舍等。

碑亭及水房子

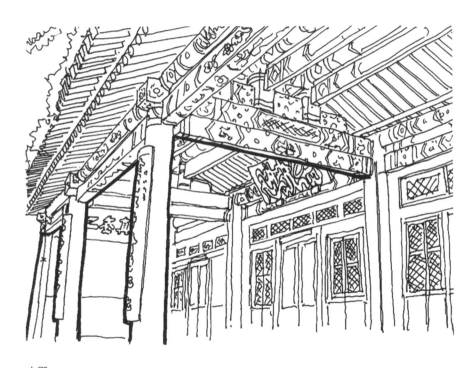

大殿

在浴室上方有一匾額，上書「滌濾處」，有身心俱洗的意思。

寺中建築皆用中國傳統木構，但在彩畫裝修上帶有濃厚的阿拉伯風格。如拜殿部分的梁柱間做了伊斯蘭風格的尖拱，各種彩畫均採用帶阿拉伯風格的圖案，再用中國的金紅色調和瀝粉貼金的做法，兩者的結合發揮了極好的效果。

大殿內多道色彩絢麗、雕刻細膩的落地罩，塑造成了極其華麗又不失端莊的氣氛，令人叫絕。仔細觀察細部，還能看出中東的阿拉伯建築的一些特點。比如，落地罩的頂部做成伊斯蘭教建築門窗上部常用的火焰紋。另外，從窯殿的構造上也還能看出中亞伊斯蘭教建築的面貌。它是中國伊斯蘭教大寺中的比較完整、具有一定典型性的佳例。

西安化覺巷清真寺　六百年歷史的清真寺

化覺巷清真寺位於西安市鐘鼓樓廣場西北側的化覺巷內，當地人多稱之為「化覺巷清真大寺」，又稱「東大寺」。它和另一座西安的清真寺「大學習巷清真寺」是西安最古老的兩座清真寺。不過這個寺不大好找，你得不厭其煩地穿過一串賣旅遊商品的小店，才能見到它的真貌。

現存寺院建於明洪武二十五年（1392 年），在清代改建過。它的總占地面積約 1.3 萬平方公尺，建築面積 6,000 餘平方公尺。大殿 1,300 平方公尺，可容千餘人同時做禮拜。

西安化覺巷清真寺禮拜殿

月碑

寺內有明萬曆年間建的高 9 公尺的木質琉璃頂牌坊，飛簷翼角，精雕細刻，還有宋代書法家米芾寫的「道法參天地」和明代書法家董其昌寫的「敕賜禮拜寺」手書碑刻。院落中心矗立著一座三層八角攢頂的省心樓，它美觀秀麗典雅的造型也會讓你印象深刻。至於敕修殿、月碑、鳳凰亭等，更會使你流連忘返。特別是禮拜堂裡的彩畫精緻典雅，反映了中國伊斯蘭教寺院彩畫藝術的獨特風格。

喀什艾提尕爾清真寺　能容納萬人的禮拜寺

艾提尕爾清真寺位於喀什市中心，是一座規模宏大的伊斯蘭教建築物，已有五百多年歷史。

該寺由禮拜堂、教經堂、門樓、水池和其他一些附屬建築物組成，南北長 140 公尺、東西寬 120 公尺，總面積 16,800 平方公尺。寺門是用黃磚砌成，石膏勾縫，線條清晰。門兩旁是半嵌在牆壁裡的磚砌成的圓柱，高達 18 公尺。圓柱頂上是召喚用的小塔樓，每日破曉，阿訇在小塔樓高聲呼喚，喚醒穆斯林來做禮拜。平時寺內有兩、三千人做禮拜，星期五有五、六千人。每逢節日，寺內寺外跪拜的能有三萬人。

清真寺的正殿長 160 多公尺，進深 16 公尺。廊簷十分寬敞，有一百多根雕花木柱支撐頂棚，頂棚上面是精美的木雕和彩繪的花卉圖案。

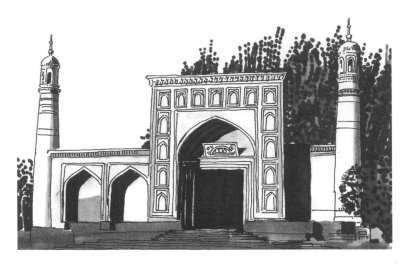

艾提尕爾清真寺大門

清真寺正殿內部

吐魯番額敏寺　沙漠裡的寺院

　　在新疆的吐魯番盆地裡，有個吐魯番最大的清真寺：額敏寺。它最引人注意的是在寺的一角聳起的一座圓形大磚塔。塔高 37 公尺，下大上小，全用米黃色磚砌築，輪廓通體渾圓，一氣呵成，非常樸素。塔頂有一座小亭，穹窿頂非常圓和地結束了全塔。在簡樸的塔身表面，十分精細地砌著凹凸磚花。（要是你沒機會去吐魯番，可以到北京的中華民族園，那裡有一座一比一的仿造品，在中軸路上就可以看見它。）寺院正面立著高大門牆，構圖類似一般禮拜寺，也是在正中尖拱大龕周圍砌造小龕，全用米黃色磚，樸素莊重。

新疆吐魯番額敏寺

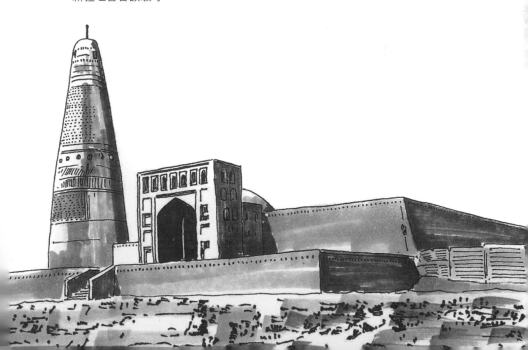

縱向而渾圓的高塔，與橫向的由直線組成的禮拜寺，形成圓與方、曲與直、高與低、垂直與水平的豐富對比。門牆前凸並稍微高出，適當增加了一點變化。門牆與大塔全都呈現米黃色調，與周圍的沙地完全打成一片，達到了高度的和諧。

福建泉州聖墓　鄭和在此立碑

泉州市豐澤區靈山南坡的聖墓，有一塊「鄭和行香碑」。

「行香碑」是迄今發現見證鄭和到過泉州的最重要的實物。這塊碑迄今仍豎立於聖墓迴廊西側，上書「欽差總兵太監鄭和，前往西洋忽魯謨廝等國公幹，永樂十五年五月十六日於此行香，望靈聖庇佑。鎮撫蒲和日記立」。碑文的內容是說鄭和在永樂十五年（1417 年）第五次下西洋時曾到靈山聖墓行香，祈求靈聖保佑，地方官蒲和日為之勒碑為記。

這裡埋的到底是誰呢？原來，這裡葬的是四位來華傳教的伊斯蘭教徒。因為他們生前有善行，當時中國人尊稱他們為「賢者」，尊稱他們的墓為「聖墓」，體現了中國人對穆斯林的尊敬。

泉州聖墓

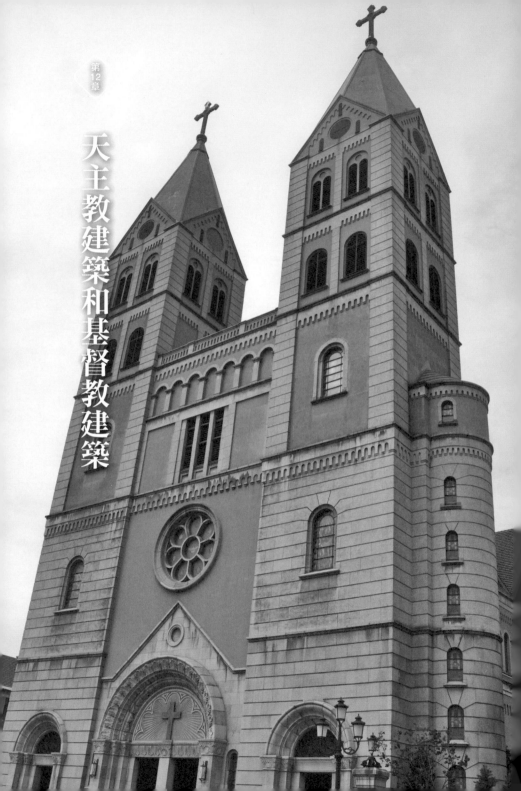

天主教建築和基督教建築

天主教建築

　　西方天主教堂的平面一般為十字。十字的那長的一豎總是東西走向的。西端是神龕，入口在東邊。看來中國人的上西天概念，外國人也有類似的認識。早期的教堂結構，大多數是中跨用拱形結構，兩個邊跨也用同樣的結構，用以平衡中央大拱的水平推力，後稱它們為羅馬式。十二世紀開始流行的哥德式，即在中跨使用尖券、尖拱。這種結構體系玲瓏輕巧，柱子也變細了。它的建築形式外表瘦骨嶙峋，挺像受難的耶穌，內部空間高聳，令人感受到上蒼的神祕，很受宗教界青睞。

　　天主教的教堂傳到中國後，基本上沒怎麼走樣。究其原因，一是天主教進來得比較晚，大量興建教堂的年代是在比較能接受各種流派的晚清；二是掏錢建教堂的多是外國教會，誰拿錢誰說了算。哥德式因其外部高聳的尖塔和內部挺拔的尖券所烘托出的向上感，特別受到教堂建造者的青睞。這種天主教堂利用高聳的空間，以及硬質的、幾乎不吸音的室內裝修材料（磚柱子不抹灰及大面積玻璃窗），刻意追求較長的回聲（建築上稱作交混迴響

時間），使得神父的話語和管風琴的樂音帶有天外之音的神祕感。即使你沒去過天主教堂，也可以設想一下，神父的一聲洪亮的「孩子們」在屋裡嗡嗡地響上五秒鐘，會使人們的心理產生多麼神聖的感受。

北京東堂　融合中西建築風格

　　王府井天主堂，又稱東堂，又名聖若瑟堂、八面槽教堂，位於北京市東城區王府井大街 74 號，是耶穌會傳教士在北京城區繼宣武門天主堂之後興建的第二所教堂。

　　東堂始建於清順治十二年（1655 年），原本是清順治皇帝賜給兩名外國神父利類思和安文思的宅院。

　　這兩人於明末就來到中國，一開始沒摸到門路，只好在四川傳教，不知怎麼的竟然被清兵俘虜，帶到北京，賞給肅親王府當差。這下正中下懷，兩人在幹活兒之餘開始傳教，把王妃都發展成教徒了，於是被王爺推薦到皇宮內。皇帝恩准給他們俸祿並允許傳教，還賞給一塊地蓋房子。兩人在自己宅院的空地上建了一個小教堂，這就是最早的東堂。

　　後來北京郊區發生地震，東堂倒塌，由費隱重建了王府井天主堂。傳教士利博明擔任建築師設計，清宮廷畫師郎世寧主理了建築的繪畫和裝飾。當時的教堂門窗均有彩色玻璃花窗裝飾，堂內聖像有很多出自郎世寧之手，具有極高的藝術價值。

嘉慶十二年（1807年）東堂的傳教士在搬運教堂藏書過程中引發火災，包括郎世寧手繪聖像在內的大批文物被焚毀。本來清政府對天主教就不喜歡，這次火災更是直接導致了政府沒收房產，拆除教堂。

　　到了咸豐十年（1860年）朝廷再次允許信洋教，又將東堂還給教會。所謂的東堂，此時僅餘街門和一堆瓦礫而已。光緒十年（1884年），一位叫田類思的主教從國外募捐到一筆款項，重建東堂。六年以後的1900年，還算新的東堂又被義和團燒掉。光緒三十年（1904年），法國政府批准用部分庚子賠款重建教堂，現在的東堂就是那時建的。瞧瞧，七災八難的，也夠曲折的了。

北京王府井東堂

小時候我來王府井，路過這裡時總覺得那灰灰的高牆裡有什麼神祕的東西。其實裡面就是一個院子，外加一座碩大的教堂。想來那時候我太矮，連教堂的頂子都看不見。

　　東堂的建築為羅馬風格。它坐東朝西，建築整體坐落在青石基座上，正立面共有三座穹頂式鐘樓，樓頂立十字架三座，中間一座鐘樓高大，兩側的鐘樓和穹頂較小。教堂內部空間由十八根圓形磚柱支撐，柱直徑 65 公分。

　　1988 年王府井大街的改造開始，東堂周圍的建築陸續拆除。2000 年，政府撥鉅款將東堂內外整修一新，拆除院牆，擴建堂前廣場，改建聖若瑟紀念亭，還加了噴泉地燈。亭內雕像潔白，入夜燈光絢麗。東堂迎來了它歷史上從未有過的輝煌，成為市內最雄偉壯觀的天主教堂。而且被院牆圈著的教堂得以露出它的真面目，與廣大市民直接相見。它的光彩絢麗不但令教眾們引以為榮，而且為北京的街景增添了許多光彩。每日裡前來觀賞的人群絡繹不絕。

　　值得一提的是，原有院門因在道路紅線以內而不得不向裡挪了兩公尺。但其建築風格和色彩與教堂配合得絲絲入扣，以至於不少老北京都以為它是原來的老院門。

天津望海樓教堂　飽經滄桑

　　在天津市河北區獅子林大街最西端，面對海河東岸獅子林橋，有座高高的教堂，這就是望海樓教堂。法國神父謝福音到天津傳

教，於 1869 年底建成天津第一座天主教堂：勝利之後堂（聖母得勝堂），俗稱望海樓天主堂。法國駐天津領事館則搬進了東面的望海樓行宮遺址。後被焚毀。

現存望海樓為光緒二十九年（1903 年）年用庚子賠款按原形制重建的。

這座建築位於兩條街道的轉角處，坐北面南，青磚木結構，長 55 公尺，寬 16 公尺，高 22 公尺。正面有三個塔樓，呈筆架形。教堂內部並列兩排立柱，為三通廊式，無隔間與隔層，內窗券作尖頂拱形。窗面由五彩玻璃組成幾何圖案，地面砌瓷質花磚，裝飾華麗。

濟南洪家樓教堂　華北地區最大的教堂

濟南洪家樓天主教堂由奧地利修士龐會襄設計，1901 年動工，1904 年建成，1906 年正式啟用。

洪家樓天主教堂是華北地區最大的教堂之一，其建造者是工藝高超、有膽略才識的著名石匠盧立成。盧立成按洋人提供的圖紙，對採購、石雕，以及木、瓦工等活兒，進行安排調度，歷時三年終於使工程竣工。

該教堂量體高大，氣勢宏偉，平面為拉丁十字形，立面為典型的哥德建築風格。教堂坐東朝西，正面的兩側立著兩座石砌方形鐘樓塔。兩座鐘樓塔夾著中部教堂大廳的山牆，塔頂高高聳起。

濟南洪家樓天主教堂

塔樓上布滿了細長的尖塔和狹長的窗戶，更突出了塔樓的高大。大廳山牆上排滿密擠的窗戶，底層的火焰門上刻滿生動的雕像，一切都充滿了向上的動勢。

洪家樓天主教堂雖然是比較純粹的西方建築，但是依然可以在一些細部看出中國傳統的影響。比如教堂主廳的屋頂蓋著中國傳統小黑瓦。此外，教堂中門兩側上部石牆雕有兩個石龍頭，龍嘴大張，怒目圓睜，生動誇張，顯然借鑑了中國傳統民俗文化。

上海徐家匯天主堂
一座標準西式教堂

徐家匯天主堂位於上海徐匯區蒲西路 158 號。

始建於清光緒三十一年（1905年），宣統二年（1910年）告成，1980年重修。這是一座哥德式建築，平面呈標準長十字形，正面向東，兩側建鐘樓，高聳入雲。

教堂長79公尺，寬28公尺，正祭臺處寬44公尺。其中鐘樓全高約60公尺，尖頂31公尺，尖頂上的兩個十字架直插雲霄。雙尖頂的大堂為磚石結構，堂脊高18公尺。堂內有蘇州產金山石雕鑿的六十四根支柱，每根又由十根小圓柱組合而成。門窗都是哥德尖拱式，嵌彩色玻璃，鑲成圖案和神像。有祭臺十九座，中間大祭臺是1919年復活節從巴黎運來，有較高的宗教藝術價值。堂內可容納兩千五百人同時做彌撒。

上海徐家匯天主堂

廣東湛江維多爾教堂　絢麗的花窗

維多爾天主教堂位於廣東湛江市霞山區綠蔭路，是湛江唯一的哥德式教堂。

該教堂由法籍神父在湛江主持，1903 年由教會籌資建成。其建築面積 985 平方公尺，坐西向東，為磚石鋼筋混凝土結構。建築正面是一對巍峨高聳的雙尖石塔，高指雲霄，牆面仿石，酷似石室教堂。大廳能容納千人，是當時華南地區最具規模的哥德式教堂。

教堂內是尖形肋骨交叉的拱形穹隆，門窗均以顏色較深的紅、黃、藍、綠等色的七彩玻璃鑲嵌，光彩奪目。

湛江維多爾天主教堂

基督教建築

　　以前基督教在北京的勢力不如天主教大，這是因為早期在北京站住腳的外國勢力，都是明朝或前清就進來的老牌歐洲強國，在這些國家裡天主教的勢力較大。等到後來，坐了末班車的美國和一些以新教為主的國家再擠進北京來，就比較費勁了，多數只好去了南方。基督教是在資本主義階段發展起來的新教，教規比天主教民主化、平民化，北京的基督教堂建築形式沒有一定之規，有的類似一般單位的禮堂，更有的僅為幾排民房而已。教堂內設一排排的椅子，信徒們可以坐著聽講。基督教的主教堂往往不太大，而且往往設好幾個分堂，做禮拜時只要聽得見牧師講課就行了。教堂裡也有供新教徒洗禮的房間和設施。

北京亞斯立教堂　建築風格別具特色

　　1870 年，衛理公會在崇文門內孝順胡同建了亞斯立教堂。1900 年義和團起義時，教堂、學校同時被毀，一年後重建。

亞斯立教堂

　　借著重建時清政府要多少錢給多少錢的機會，衛理公會採取大肆強買和派學生硬待在人家屋裡不走的辦法，強占了周圍不少民房，使他們的地皮得以大增。1903 年在這裡蓋起了教堂、辦公室、住宅，並擴大了 1872 年創辦的慕貞女校，甚至還開闢了三塊墳地。學校的教師都是教士，他們強迫學生信教，禁錮學生思想，因而得了個外號「模範監獄」。

　　慕貞女校現改名為「一二五中學」。現存的教堂在後溝胡同 2 號，其東面的原住宅部分則歸了公安局十三處。

教堂平面呈南北長、東西窄的矩形。它的外立面為灰色清水磚牆。正面有三跨，主入口在兩側的副跨，主跨是玻璃花窗和高起的山牆。前半部分是主堂，可容納五百人。在聖壇上方升起一扇巨大的八角形天窗，使得因棕色內牆裙造成的幽暗氣氛，稍顯輕鬆明亮。北半部及整個地下室是副堂，可容納七百人。主、副堂之間豎以木隔牆，可分可合。

　　亞斯立教堂在 2002 年經全面修葺後，於年底重新開堂。照我看，它是北京地區最壯觀的基督教堂。但據說老布希等人都愛去缸瓦市教堂，看來是派別的原因，跟教堂的建築形式無關。

前面我們看了很多各地的古代建築，但是沒有提長城。我想來想去，長城既不是皇家建築，也不能算是民間建築。嚴格地說，它根本就算不上是建築物。但長城是中國乃至世界公認的地球上最燦爛的人文景觀之一，不說一說，真對不起祖先。還有橫跨大江小河的古橋，那也是先人智慧與技術的體現，也要看一看喲。